일러스트를 빠르게 완성하는 테크닉

그림 초보도 바로 쓸 수 있는
팁과 노하우!

모모이로네 지음
김재훈 옮김

머리말

　많은 기법서 중에 제 책을 선택해주셔서 무척 기쁩니다. 이 책은 제가 지금까지 10년 이상 일러스트를 그려오면서 발견한 「짧은 시간에 일러스트를 그리는 데 필요한 시간 단축 테크닉」을 소개하는 내용입니다.

　왜 짧은 시간 동안 일러스트를 그릴 필요가 있는가?
　물론 의뢰받은 작업이라면 납기나 마감이 존재하므로, 정해진 기간에 완성할 필요가 있습니다. 하지만 취미라면 원하는 만큼 시간을 사용해 좋아하는 것을 그리면 되지 않을까요.

　SNS시대인 요즘, 대부분의 사람이 저마다의 이유로 SNS를 이용하고 있다고 생각합니다. 그리고 일러스트를 올리는 등 활발하게 SNS를 하는 사람이라면 누구나 팔로워나 좋아요 숫자를 늘리고 싶다는 생각을 하지 않는 사람은 없을 것입니다.
　SNS에 일러스트를 계속 올리면 작업 의뢰를 받을 수 있다는 이야기도 자주 들리는 것 같습니다.
　하루 한 장을 100일간 계속 올리거나 테마나 시리즈를 정해두고 한 주에 1장의 일러스트를 올리는 식으로 꾸준하게 활동하는 사람들이 정말 늘었습니다. 그런 분들은 점점 팔로워가 늘어갑니다.
　최근 자주 볼 수 있게 된 것이 인터넷 방송을 하는 분들의 팬아트입니다. 방송을 보고 재미있거나 인상적인 장면이 있을 때, 방송 종료 후에 열기가 식기 전에 일러스트를 그려서 올리는 사람도 많이 보았습니다.

　그러나 보통 학교나 직장에 갔다가 귀가한 뒤에는 시간이 부족합니다. 그럴 때 필요한 것이 시간을 단축하는 테크닉입니다!
　만약 한 장을 1시간에 완성할 수 있다면, 귀가 후 1시간을 일러스트 그리는 시간으로 확보할 수 있고, 매일 업로드하는 것도 불가능한 일이 아닙니다.

　이야기가 길어질 수 있어서 자세한 내용은 맺음말에서 이어가겠지만, 제가 팔로워 100명 다음부터 1,000명, 10,000명으로 늘어났던 이유는 1시간 드로잉을 꾸준하게 업로드했던 것이 계기였습니다.
　그런 저의 경험을 바탕으로 한 내용입니다.

　SNS를 하는 사람 외에도 1장에 시간을 아무리 쏟아도 좀처럼 완성하지 못하는 분에게도 추천하는 내용입니다. 완성하는 것이 자신감으로 이어집니다. 짧은 시간이라도 좋으니, 우선 일러스트를 완성해보세요.

　꿈과 목표에 한 걸음이라도 다가설 수 있도록, 즐겁게 SNS를 활용할 수 있도록, 이 책이 조금이라도 도움이 되었으면 좋겠습니다.

(1시간 드로잉=1시간에 그림을 그리는 것)

목차

제1장 바로 쓸 수 있는 시간 단축 테크닉 모음집

주의 사항

- 본문에 게재된 일러스트는 전부 PaintTool SAI로 제작했습니다. 기본적으로 기능과 브러시 등은 모두 SAI를 기준으로 설명합니다. 하지만 본문에서 설명하는 기능 자체는 다른 소프트웨어에서도 지원하니, SAI를 사용하지 않는 분들도 참고할 수 있는 내용입니다.
- 주로 제2장의 내용에 대해서는 저자의 유튜브 영상의 이미지를 사용한 탓에 화질이 낮은 이미지가 있습니다. 설명에는 최대한 영향이 없도록 처리하였으나, 좋지 못한 부분도 있을 수 있습니다. 모쪼록 너그럽게 봐주셨으면 합니다.
- 이 책은 사진을 배경 소재로 사용한 것이 있습니다. 사용한 사진은 모두 저자가 직접 촬영한 것입니다.
- 사진에는 저작권이 있습니다. 직접 찍은 사진을 배경으로 사용할 때는 문제가 없지만, 타인이 찍은 사진을 무단으로 사용하면 저작권 위반에 해당하니 주의해주세요.
- 또한 직접 찍은 사진이라도 특정 상점이나 기업의 로고, 상품, 건물이 포함된 상태로 작품에 사용할 수 없습니다. 사용할 때는 보이지 않도록 지우거나 흐리기 등으로 보정하고 사용하세요.
- 이 책은 저자의 생각을 바탕으로 테크닉 등을 수록했습니다. 이것이 꼭 정답은 아니므로, 여러 방향으로 생각하면서 스스로 응용해주세요.

바로 쓸 수 있는 시간 단축 테크닉 모음집

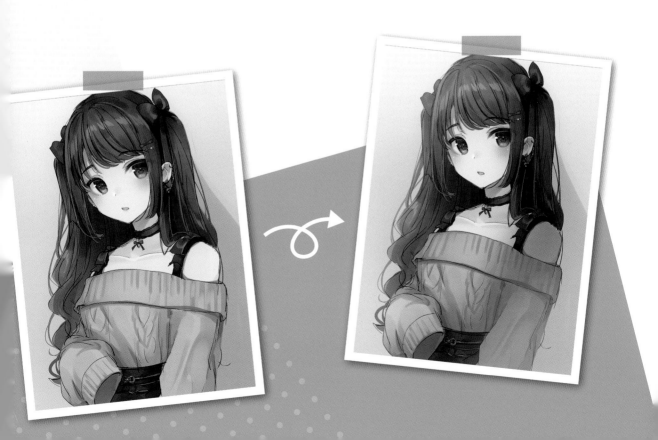

먼저 즐기자!

일러스트를 그리는 것은 기본적으로 시간이 걸립니다. 5장에서도 제작 과정을 소개하지만, 저도 의뢰를 받고 일러스트를 그릴 때는 20시간 가까이 걸려서 완성합니다. 그래서 매일 시간을 들여 그리는 것이 얼마나 힘든 일인지 잘 알고 있습니다.

우선 무엇을 목적으로 시간을 단축하고 싶은지 차분히 생각해보면, 어떤 부분의 시간을 줄이면 좋은지, 어떠한 방식이 좋은지 명확하게 알게 됩니다.

「그림을 그리는 과정」을 즐길 것

시간 단축이나 잘 그리는 것보다 가장 중요한 것은 그림을 그리는 과정을 즐기는 것입니다.

직업이라면 모르겠지만, 취미로 그린다면 즐겁게 그리는 것이 가장 좋습니다! 괴로운 취미보다 즐거운 취미 쪽이 당연히 더 좋습니다.

일러스트를 다른 사람에게 보여주거나 SNS에 올리면 트집을 잡는 사람이 있을지도 모르지만, 신경 쓰지 않아도 됩니다. 왜냐하면 취미니까요.

어디까지나 자기가 만족할 수 있는 것이 우선이며, 시간을 들이거나 세부까지 묘사하는 것이 서툰 사람이 굳이 서툰 일을 할 필요는 없다고 생각합니다.

시간을 단축하는 테크닉도 즐기는 범위에서 이용하는 것이 좋습니다.

Point!

나는 일러스트가 잘 그려지지 않는 괴로운 순간도 즐거워요(웃음)

진심으로 그릴 때는 인물뿐 아니라 배경도 그려 넣으므로, 무척 시간이 걸립니다. 물론 진심으로 시간을 들여 그리는 것도 실력 향상의 지름길이라는 점은 부정하지 않습니다.

즐기려면 실력이 느는 것도 중요하지만, 실력 향상을 지나치게 의식하는 바람에, 어떤 계기로 「그림을 그리고 싶다!」, 「즐겁다」라는 생각으로 시작했음에도 불구하고, 사실은 캐릭터 일러스트가 그리고 싶은데 기초가 중요하다는 생각으로 막대 인간이나 원기둥부터 연습하다가 좌절하는 것은 안타까운 일입니다.

평가를 신경 쓰면서 일러스트를 그리는 것이 괴로워질 때는, 다른 그림과 비교하는 것이 아니라 「내가 즐겁게 그렸다」, 「좋아요를 하나라도 받았다」, 「좋은 댓글이 달렸다」, 「친구에게 칭찬받았다」, 「그림의 대상이 기뻐해주었다」처럼 **기뻤던 마음을 소중하게 간직**할 수 있다면 충분히 가치가 있는 일입니다.

어떤 목적으로 시간을 단축할 필요가 있는지 생각할 것

하지만 그림용 SNS 계정을 만들었을 때 팔로워나 좋아요 등의 수치를 늘리고 싶은 마음과 주위 사람의 평가를 비교하면서 초조해질 수도 있습니다.

팔로워와 좋아요 등을 늘리는 방법 중 하나(물론 이것이 전부는 아닙니다)가 스피드와 타이밍입니다. 이것은 SNS 시대인 요즘이라 가능한 일인지도 모릅니다.
빠르게 일러스트를 완성해, 매일 업로드하는 식의 활동이 중요할 때도 있습니다.

스피드와 타이밍이란?
예를 들면, 모바일 게임의 새로운 캐릭터를 발표했을 때 게임에 실제로 반영되기 전에 그리거나 반영 시점에 맞춰서 그리면, 수요가 많고 공급이 부족한 순간에 올릴 수 있습니다.
좋아하는 유튜버의 방송이 끝난 뒤에, 나와 다른 팬의 열기가 식기 전에 최대한 빨리 일러스트를 올리고 싶을 수도 있습니다.

많은 사람에게 보여주거나 평가를 받는 것도 그림을 그리는 의욕을 유지하는 데 도움이 되는 것은 분명합니다. 그러니 바쁜 중에도 매일 간단하게나마 일러스트를 완성해서 올리거나 빨리 그릴 수 있는 일러스트를 그려보고 싶은 사람도 많을 것입니다.

그럴 때 필요한 것이 시간을 단축하는 테크닉입니다.
그림을 그리는 것을 즐기면서도 최대한 많이 그리다 보면 자연히 그림 실력도 향상됩니다. 지금부터 소개할 테크닉을 사용해, 즐겁게 짧은 시간 동안 꽤 괜찮게 완성하는 것이 이 책의 목적입니다.

저도 1시간 드로잉 기획의 태그로 많은 일러스트를 SNS에 올리고, 팔로워를 늘렸던 경험이 있습니다.

평소에 할 수 있는 것을 하자

일러스트를 그리지 않을 때 가능한 일은 일러스트의 아이디어 구상이나 구도 연구 등입니다. 매번 비슷한 일러스트가 되지 않도록 평소에 다양한 아이디어와 견본을 습득하고, 내가 어떤 일러스트를 그리고 싶은지, 어떻게 이용할 수 있는지 등을 생각해두면, 실제로 그릴 때 헤매지 않고 그릴 수 있습니다.

자료를 모은다

프로도 아무런 자료 없이 그릴 수는 없습니다(그릴 수 있는 사람이 없는 것은 아니라고 생각합니다만……). 그러니 **자료를 보고 그려도 부끄러운 일이 아니며, 오히려 그림 실력을 키우는 데 꼭 필요하다고 생각합니다.** 그려본 적이 없는 대상, 구도, 각도 등은 상상으로 그리는 것이 아니라 실제 자료를 보고 그리는 것이 좋습니다.

포인트는 한 가지 자료만 보지 않는 것입니다. 사진과 그림을 모두 본다거나 하나의 각도가 아니라 다양한 각도에서 찍은 사진을 보는 식으로 제대로 이해하고 표현할 수 있게 되는 것이 중요합니다.

■ 검색 엔진으로 조사한다

요즘에는 인터넷에서 검색하면 어지간한 것은 전부 나옵니다.

구조를 모르는 옷도 검색하면 이미지를 쉽게 구할 수 있고, 판매 사이트 등이 있다면 앞면뿐 아니라 옆이나 뒤의 이미지도 볼 수 있으며, 재봉사이트 등에서는 옷본으로 만드는 모습까지 볼 수 있습니다.

인체의 구조 등도 키워드를 입력하고 검색하면 찾을 수 있습니다.

아무것도 떠오르지 않을 때는 '모델 귀엽다', '소녀 귀엽다'로 검색해도 됩니다. 복장이나 머리 모양의 아이디어가 필요할 때는 '패션 유행 봄', '여성 헤어스타일 2022' 같은 식입니다. 모바일 게임의 카드 일러스트 등도 무척 참고가 되므로, '게임 이름 카드', '게임 이름 스틸컷', '게임 이름 S레어' 등으로 조사하면 어렵지 않습니다.

■ 화집

좋아하는 작가나 참고하고 싶은 작가의 화집. 저는 무척 자주 구매합니다.

■ 사진집

모델이나 아이돌, 배우 등의 사진집. 리얼한 인체 표현이나 아이디어에 참고가 됩니다. 인체와 포즈뿐 아니라, 인물을 화면에 담는 법(카메라워크), 연출에 참고할 수 있습니다.

■ 기타 책

인체해부학이나 색채학 등의 예술 전문 서적이나 기법서, 포즈집, 패션잡지 등 거의 모든 것이 힌트가 됩니다.

■ 유행이나 무엇이 인기를 얻고 있는지 조사한다

* SNS에서 좋아요나 RT가 크게 증가한 일러스트를 체크합니다(모아서 공통점을 찾는다). 채색법, 구도, 색감 등 어떤 매력이 있는지 **스스로 연구해보세요.** 유행을 무작정 따라가기 싫은 사람도 있을지도 모르지만, 팔로워 늘리기가 목적이라면 많은 사람이 쉽게 볼 수 있는 기회를 만드는 것이 중요합니다.

* 서점에 따라서는 표지가 보이게 진열된 라이트노벨 등 신간의 표지를 체크해보세요. 인기 작가나 그림체, 디자인 등 유익한 정보를 얻을 수 있습니다. 그냥 보기만 하는 것도 좋지만, 최대한 머릿속에 넣어두면 **자료를 찾을 때 참고가 되기도 합니다.**

【주의점】

※기본적으로 어떤 것이든 똑같이 그리거나 트레이싱으로 이용하면 안 됩니다. 저작권이나 초상권으로 문제가 발생하지 않도록 어디
까지나 참고하는 정도로 이용해야 합니다.

참고의 범위를 정확히 알 수 없어서 불안하다면 처음에 가볍게 보는 정도로 활용하고, 보면서 그리지 않는 편이 좋습니다.
그래도 트레이싱으로 이용하고 싶을 때는 포즈집 등을 구매하거나 저작권에 제약이 없는 무료 사진을 찾으면 됩니다.
참고하려고 너무 많이 보다가 비슷해진다는 분은 최대한 많은 자료를 준비하고 참고하는 것이 좋습니다.

계절의 행사나 이벤트를 이용한다

일러스트의 테마로 고민하다 보면 작업 시간이 길어지게 됩니다. 그럴 때는 계절 이벤트 등을 테마로 그리면 시간도 줄일 수 있고 주목을 모으기 쉽습니다.

연례행사도 있지만 간단하게 정리했으니, 정기적으로 그림을 그리거나 평소와 다른 캐릭터 일러스트를 그리고 싶을 때 이용해보세요.

이벤트 일정

- 1월
 눈싸움, 떡 만들기
 1일 : 연하장 일러스트, 첫 참배, 첫 꿈
- 2월
 2일 : 트윈테일의 날
 3일 : 절분
 14일 : 발렌타인데이
 22일 : 고양이의 날(222→냥, 냥, 냥?)
- 3월
 졸업식, 졸업 여행
 3일 : 히나마츠리
 14일 : 화이트데이
- 4월
 입학식, 부활절(에서 연상되는 바니도 있다), 입학
- 5월
 5일 : 어린이날
- 6월
 6월의 신부, 장마
- 7월~8월
 (여름) : 해수욕, 수영복, 칠석, 유카타, 축제, 불꽃놀이
- 9월
 달맞이
- 10월
 ○○의 가을(식욕의 가을, 독서의 가을, 운동의 가을), 운동회, 문화제
- 11월
 ○○ 이벤트가 많으므로, 매일 무언가를 그릴 수 있습니다!
- 12월
 크리스마스, 긴 소매나 머플러
 31일 : 연말, 한해를 마감하는 그림

※거의 매일 ○○날 혹은 기념일이므로 조사해보면 많이 나옵니다(특히 음식 관련의 기념일 등은 기업 PR을 목적으로 만들어진 것이 많고, SNS에서도 주목받기 쉬운 테마이므로 조사해보세요).

신년 맞이 일러스트입니다. 기모노는 화려하므로 일러스트 자체도 돋보이고, 십이지 동물을 더하면 그 해만의 이미지도 표현할 수 있습니다

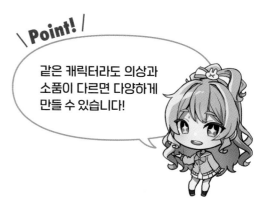

\ Point! /

같은 캐릭터라도 의상과 소품이 다르면 다양하게 만들 수 있습니다!

계절 테마는 의상을 구상할 때 참고가 되고, 배경과 아이템도 계절에 따라서 달라지므로, 설사 같은 구도라고 해도 중복되는 느낌이 없으며 즐길 수 있는 일러스트가 됩니다.

여름용 일러스트입니다. 하늘, 물, 젖은 교복 등으로 여름 분위기를 표현했습니다.

발렌타인용 일러스트입니다. 상황 연출을 더하면 인물의 감정을 더 쉽게 표현할 수 있습니다.

그 외에도 2차 창작 캐릭터와 모델이 있는 일러스트는 해당 캐릭터의 특별한 이벤트 등을 테마로 그려보세요.

2차 창작

- · 캐릭터의 생일
- · 작품의 기념일(몇 주년 등)
- · 애니메이션 방송 시작일, 애니화 결정일
- · 작품의 행사일(콘서트, 팬미팅 등)
- · Vtuber나 스트리머와 관련된 날(첫 방송, 첫 의상, ○만 명 달성, ○주년, 대형 방송 기획, 콘서트, 이벤트)
- · 날짜와 캐릭터의 이름 등 유사한 발음을 이용한 언어유희
- · 모바일 게임 캐릭터가 추가된 날, 게임 발매, 서비스 시작일(개발사에서 예고하는 일자에 공개되는 이미지를 보고 그린다)

전부 당일에 그리는 것이 아니라 미리 준비를 하고 업로드하는 방식이 바람직합니다.
보통 한 달이나 2주 전에 그리기 시작하면 여유가 있어서 좋습니다. 내가 그릴 수 있는 속도에 알맞은 스케줄을 세워보세요.

시간 단축 일러스트를 그릴 때의 마음가짐

짧은 시간에 일러스트를 그리기 전의 마음가짐에 대해서 소개합니다. 당연할지도 모르지만, 즐겁게 그리자는 말과 통하는 부분이 있는 내용이므로, 정리해보았습니다.

어디까지나 짧은 시간에 완성할 수 있는 일러스트. 진지하게 그리는 일러스트와 구분하자

앞서 말했지만, 제대로 일러스트를 그리려고 하면 무척 시간이 걸립니다. 5장의 메이킹을 보면 알 수 있는데, 제대로 일러스트 한 장을 완성하려면 20시간 정도는 아무것도 아닙니다.

따라서 짧은 시간 동안 그림을 그리고 싶을 때는 어디까지나 매일 적당히 그리는 그림 같은 감각으로 구분하는 것이 좋습니다.

저도 빈번하게 그림을 올릴 때는 한 장에 걸리는 시간을 최대한 줄입니다. 잡다한 부분은 걷어내고 무조건 대량으로 그리고 싶을 때라도 상관없습니다. 사람에 따라서 그림을 그리는 목적은 다양하므로, 모든 그림을 완벽하게 완성하려고 애쓸 필요는 없습니다.

무리해서 짧은 시간에 그리려고 하지 않는다(소프트웨어에 익숙한 사람에 적합한 내용)

1시간 드로잉처럼 시간을 정해두기도 하는데, 시간에 너무 얽매이면 좋은 그림을 그릴 수 없습니다. 일단은 즐겁게 그리는 것이 중요하므로, 시간 단축을 너무 신경쓴 나머지 스트레스를 받지 않도록 주의하세요. 1시간 드로잉이라도 시간을 넘기는 것이 나쁜 일은 아니니, 단순히 기준이라고 생각하면 충분합니다.

디테일을 지나치게 신경 쓰지 않아도 괜찮다

매일 조금이라도 좋으니 그림을 그리고 싶다, 1시간 드로잉에 참가하고 싶다 등 짧은 시간동안 즐겁게 그리고 싶다면, 무리해서 힘든 구도나 어려운 포즈를 그리려고 너무 고민하지 않는 편이 좋다고 생각합니다. 얼굴이 메인인 단순한 구도라도 충분합니다.

그리고 싶은 곳만 그리면서 즐거운 시간을 보내세요.

짧은 시간에 그리는 그림의 형태입니다. 바스트업으로 손 포즈를 대강 알 수 있으면 충분하다고 생각합니다.

왼쪽의 형태로 완성한 선화입니다. 옷도 교복이나 간단한 사복으로 그리면 시간을 줄일 수 있습니다.

시간 배분을 미리 정해두자

미리 몇 시간 정도에 그릴지 목표를 정해두면 좋습니다. 선화에 이 정도, 채색에 이 정도 같은 식으로 대강 시간을 분배하고, 시계를 보면서 작업하면 원하는 시간에 끝낼 수 있습니다.

단, 예상보다 시간이 걸린다고 해도 특별히 문제가 되지 않으니 임기응변으로 시간 배분을 조절하면 됩니다.

3장~5장의 일러스트 메이킹에서는 실제로 시간 배분을 정해두고 그렸으므로, 참고해주세요.

그릴 대상의 이미지를 제대로 잡아두자

이동 중에나 욕실, 화장실 등 일상생활을 보내면서 그리고 싶은 것들을 정해보세요. 아이디어와 구도 등 손을 움직이지 않아도 되는 부분은 미리 정해두면 시간을 줄일 수 있습니다.

작업을 되돌리지 않고 계속 진행하자

선이 거칠거나 생각처럼 그려지지 않는 부분이라고 해도, **과감하게 계속 그리세요.** 다시 시작하면 시간이 무척 오래 걸립니다. 눈처럼 눈에 띄는 부분은 꼼꼼하게 그려도 좋지만, 그 외는 생략하면서 그리는 것도 좋은 방법입니다.

보지 않고 그릴 수 있을 정도로 익숙해진 것으로 만들자

그려본 적이 없는 2차 창작 캐릭터나 오리지널 캐릭터는 자료를 조사하거나 캐릭터를 디자인하는 시간이 오래 걸립니다. 짧은 시간에 그리는 일러스트는 잘 그리는 캐릭터만 그리는 것이 좋습니다.

짧은 시간동안 그리는 데 익숙해지면 많이 그려보지 않은 것에도 도전해보세요.

너무 힘을 주지 않고 편안하게 그리자

매일 그리다 보면 유독 잘 안되는 날도 있습니다.

그럴 때는 실패해도 상관없다는 마음으로 그려보세요. **오늘 잘 안되더라도 내일 다시 도전하면 된다**고 생각하면 부담감을 떨쳐내고 그릴 수 있습니다. 매일 조금이라도 그리는 것은 그림 실력을 키우는 데 도움이 되니, **그림을 그리는 것만으로도 충분해, 실력이 좋아졌어!** 라고 긍정적으로 생각할 수 있게 되면 좋습니다.

"손"을 추가한다

구도가 고민될 때나 간단하게 그리고 싶을 때는 심플한 **바스트업을 선택하세요.** 하지만 단순한 바스트업만을 그리는 것이 아니라 **손을 더하면** 간단하게 그림의 정보량을 늘릴 수 있습니다.

손을 더하면 캐릭터의 「**성격」과 「습관」 등도 표현할 수 있고,** 장면 연출도 가능합니다.

손 그리는 요령은 66페이지에서 설명하므로 참고해주세요.

단순한 바스트업. 물론 간단하게 그리고 싶을 때는 상관없지만, 사소한 아이디어로 완성도를 높일 수 있습니다.

손을 얼굴 가까이 가져가면 소녀다운 귀여운 인상을 연출할 수 있습니다. 또는 캐릭터가 좋아하는 음식을 더하는 식으로 색을 늘리거나 이야기를 만들 수 있습니다.

손 포즈는 다양합니다. 손의 형태를 바꾸기만 하면 그림의 분위기도 달라지므로, 다양한 포즈에서 이용해보세요.
　손을 그리고 싶지 않을 때는 큰 인형을 더하거나 소매로 가리는 식으로 응용해도 좋습니다.

브이를 한다

음료를 들고 있다

두 손을 붙인다

머리카락을 만진다

소매를 길게 뺀다

인형을 들고 있다

트리밍을 한다

전신을 그리는 것은 무척 어렵습니다. 게다가 전신이 들어가는 구도는 얼굴이 작아지고 노력에 비해 보기 좋게 완성되지 않을 때도 많습니다.

짧은 시간에 그리는 것이 목적이라면, 전신을 그리는 것은 포기하고, 트리밍으로 그리는 범위를 줄여보세요.

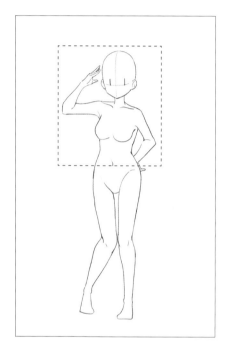

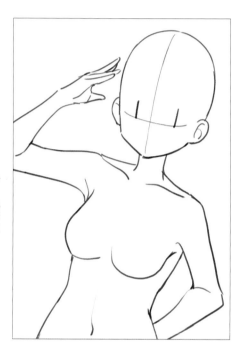

무작정 잘라내는 것이 아니라 **자른 포즈를 회전시켜 배치를 약간 조절하면**, 단순하게 서 있는 포즈보다 한층 매력적인 그림이 됩니다.

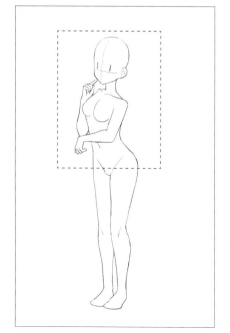

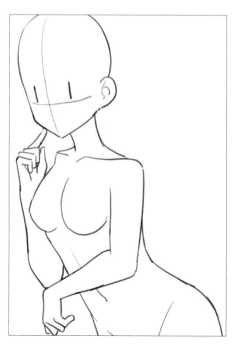

굴곡이나 엉덩이 라인을 보여주고 싶어서, 회전으로 배치를 조절했습니다. 인물로 중앙을 가득 채우지 않고, **빈 공간**을 만들어 캐릭터의 분위기를 연출했습니다.

구도 시간 단축 ③

특정 부위를 강조한다

트리밍에서 조금 발전된 방법이 인체의 특정 부위를 강조하는 구도입니다. 전신을 그리지 않아도 충분히 멋진 그림을 완성할 수 있습니다.

가슴이 큰 여자 캐릭터는 위에서 내려다보는 구도로 그리면, 예쁜 가슴의 형태를 충분히 보여줄 수 있습니다.

엉덩이를 강조하고 싶을 때는 로우앵글로 엉덩이를 크게 그립니다. 같은 구도라도 약간의 변화만으로 전혀 다른 분위기의 그림을 표현할 수 있습니다.

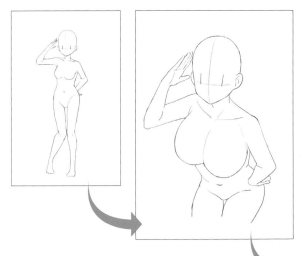

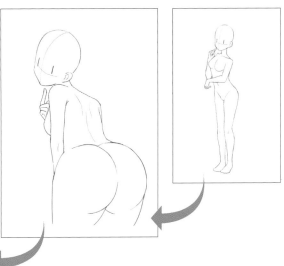

짧은 시간에 돋보일 수 있는 테마를 이용한다

심플하지만 멋진 배경, 눈길을 끄는 테마처럼 비교적 간단하게 그려도 완성도가 낮아 보이지 않는 구도와 이미지 등을 일러스트에 넣어보세요.

항상 같은 구도, 같은 배경이 고민일 때 쓸 수 있는 방법입니다.

상반신의 수영복을 그리면 배경은 하늘뿐이라도 OK

상반신뿐이라도 수영복을 입고 있다면, 배경이 하늘뿐이라도 바다에 있는 장면을 표현할 수 있습니다. 더 바다다운 느낌이 필요하다면 마지막에 물방울을 약간 더하면 좋습니다.

수영복을 입지 않더라도 반팔이나 소매가 없는 옷에 햇살이 강한 하늘과 적란운 등이 배경에 있으면 여름을 연출할 수 있습니다.

흩날리는 꽃잎을 이용해, 봄 일러스트로 변신

꽃잎을 일러스트의 전면에 흩어놓으면 배경이 하늘뿐이라도 봄처럼 보입니다. 꽃잎을 단풍잎으로 바꾸면 가을을 표현할 수도 있습니다. 요령은 하늘의 색감을 계절에 맞게 조절하는 것입니다.

큰 아이템을 그려서 시간 단축

　커다란 인형처럼 큰 물건이 있으면 옷을 그리는 부분이 줄어들어서 시간을 줄일 수 있습니다. 작은 소녀가 무기나 큰 물건을 들고 있으면, 그것만으로 재미있는 구도로 보입니다.

\Point!/

큰 아이템은 일러스트의 여백을 채워줍니다!

카메라의 시점을 이용한다

　보는 사람을 바라보거나 말을 거는 것처럼 보이는 일러스트는 계절에 관계 없이 인기 있는 테마입니다. **일러스트에 이야기를 더하면** 「시선을 끄는 일러스트」가 됩니다.

펜 도구를 고정한다

SAI는 비교적 간단하게 원하는 형태로 브러시를 설정할 수 있습니다. 기본으로 제공되는 펜 도구의 종류가 적어서, 일러스트를 그릴 때 펜 설정으로 시간을 낭비하지 않도록 직접 원하는 설정의 브러시를 만들어두세요.

펜 도구에 대해서

그림을 그릴 때 미리 사용할 펜 도구를 3~5개 정해두면 시간을 줄일 수 있습니다. 펜으로 고민할 필요가 없고, 펜 설정을 조절하는 시간이 필요하지 않기 때문입니다.

설정을 크게 수정하지 않고 메인으로 쓸 수 있는 것을 정해두세요. 저는 옷이나 피부 등의 음영과 하이라이트 채색은 흐리기를 포함해 기본적으로 하나(채색용 펜)만 사용합니다.

여러 용도로 쓸 수 있는 펜 하나를 사용하면 시간이 단축됩니다. 그 외에도 러프용은 지우개로도 사용하고, 채색용은 덧칠해 깊이를 더하거나 흐리기로도 사용하는 등 다양하게 활용해보세요.

모모이로네가 사용하는 펜 3종류

펜은 수채화붓의 설정을 사용하기 쉽게 조절한 것을 사용합니다. 아래의 3종류로 그렸습니다.

■ 러프용

굵기가 균등. 투명색으로 바꾸면 지우거나 깎아내면서 그릴 수 있고, 지우개가 불필요. 농담도 조절하기 쉽고 입체감 등도 표현할 수 있어 러프 작업은 이것 하나로 끝납니다.

■ 선화용

강약을 조절하기 쉽도록 설정했습니다. 연필 느낌의 터치가 가능하도록 텍스처를 넣었습니다(텍스처는 기본으로 제공하는 그림용지).

■ 채색용

러프용의 수채화붓보다 강약과 농담의 차이를 크게 조절할 수 있습니다. 필압을 조절하면 흐리기로 쓸 수 있습니다. 수분량이나 색 늘이기가 크고, 덧칠해 깊이를 더할 수 있습니다.

위의 3종류 이외에도,
+기본 연필(밑색), 에어브러시(볼 터치)
+배경의 구름 브러시(텍스처 소재 포함)
등을 사용했습니다.

펜 도구 설정

앞서 설명한 펜 도구의 상세한 설정을 소개합니다. 브러시를 설정할 때 참고해주세요.

■ 러프용

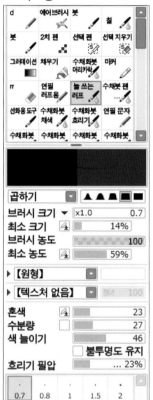

곱하기	▲ ▲ ▲ ■ ■		
브러시 크기 ▼	x1.0	0.7	
최소 크기		14%	
브러시 농도		100	
최소 농도		59%	
▶ 【원형】			
▶ 【텍스처 없음】		100	
혼색		23	
수분량		27	
색 늘이기		46	
	□ 불투명도 유지		
흐리기 필압	... 23%		

.
0.7	0.8	1	1.5	2

■ 선화용

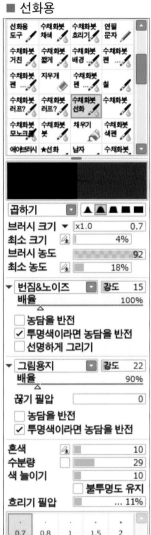

곱하기	▲ ▲ ▲ ■ ■		
브러시 크기 ▼	x1.0	0.7	
최소 크기		4%	
브러시 농도		92	
최소 농도		18%	
▼ 번짐&노이즈	강도	15	
배율	100%		
□ 농담을 반전			
✓ 투명색이라면 농담을 반전			
□ 선명하게 그리기			
▼ 그림용지	강도	22	
배율	90%		
끊기 필압	0		
□ 농담을 반전			
✓ 투명색이라면 농담을 반전			
혼색		10	
수분량		29	
색 늘이기		10	
	□ 불투명도 유지		
흐리기 필압	... 11%		

.
0.7	0.8	1	1.5	2

■ 채색용

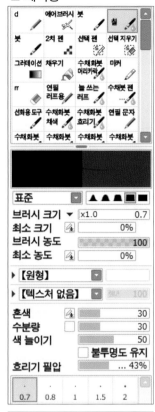

표준	▲ ▲ ▲ ■ ■		
브러시 크기 ▼	x1.0	0.7	
최소 크기		0%	
브러시 농도		100	
최소 농도		0%	
▶ 【원형】			
▶ 【텍스처 없음】		100	
혼색		30	
수분량		30	
색 늘이기		50	
	□ 불투명도 유지		
흐리기 필압	... 43%		

.
0.7	0.8	1	1.5	2

■ 구름 브러시

표준		100%
브러시 크기 ▼	x1.0	500.0
최소 크기		50%
브러시 농도		79
최소 농도		100%
▼ 하늘/구름	유량	100
각도 제어	없음	
각도		+0°
각도 오차		80%
배율		200%
크기 오차		50%
간격		15%
산포		30%

W:H	100:100	WH 오차	0%
수	1	수 오차	0%

□ 진방향으로 산포 □ 가우스 분포
□ 절대 크기 □ 정수 좌표
□ 고품질 축소

컬러 팔레트를 만들어둔다

인물의 피부색이나 자주 그리는 캐릭터의 배색, 음영색 등, 사용하는 색을 미리 정리해두면, 색을 고르는 시간이 필요하지 않아 채색 작업을 원활하게 진행할 수 있습니다. 이것을 컬러 팔레트라고 부릅니다.

팔레트 만드는 법은 색을 잘 만든 그림에서 추출하는 것이 가장 좋습니다. 좋았던 그림의 색을 레이어별로 스포이트로 추출하고 나열할 뿐입니다.

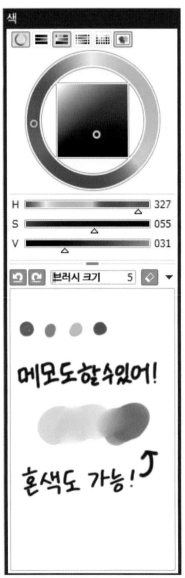

제가 평소에 사용하는 SAI의 팔레트 도구에는 메모가 불가능하지만, 메모가 가능한 손글씨 팔레트도 있습니다. 수채화붓을 사용하면 바로 혼색도 가능합니다.

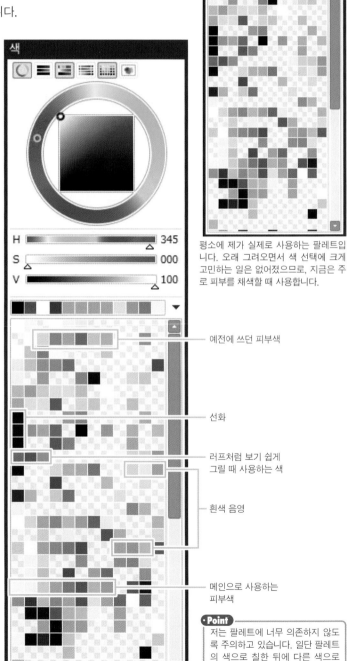

평소에 제가 실제로 사용하는 팔레트입니다. 오래 그려오면서 색 선택에 크게 고민하는 일은 없어졌으므로, 지금은 주로 피부를 채색할 때 사용합니다.

예전에 쓰던 피부색

선화

러프처럼 보기 쉽게 그릴 때 사용하는 색

흰색 음영

메인으로 사용하는 피부색

·Point·
저는 팔레트에 너무 의존하지 않도록 주의하고 있습니다. 일단 팔레트의 색으로 칠한 뒤에 다른 색으로 변경하는 일도 흔합니다.

손글씨 팔레트를 만들 때는 이런 느낌으로 색과 레이어 모드를 메모합니다.

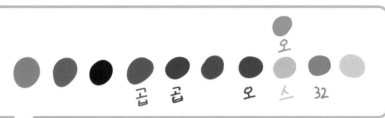

「오 : 오버레이, 스 : 스크린, 숫자 : 레이어의 불투명도」처럼 내가 알아볼 수 있게 메모합니다. 복제한 레이어를 위아래로 나란히 배치합니다.

눈 팔레트를 만들 때는 이런 느낌으로 색과 레이어 모드를 메모합니다.

이 눈은 3장의 메이킹 일러스트(85페이지~)의 컬러 팔레트입니다. 저를 대표하는 오리지널 캐릭터이므로, 다시 그릴 가능성이 있어 사용하는 빈도가 높지 않을까 생각합니다.

보통 오랜 시간 그림을 그릴 때에도 같은 색을 사용하지만, 레이어로 나눠진 부분을 칠할 때나 일단 칠해두고 나중에 덧칠할 예정인 부분은 색을 선택하면서 캔버스에 임시 컬러 팔레트를 만들기도 합니다. 팔레트는 가장 위에 신규 레이어를 작성하고, 완성했을 때 비표시로 설정합니다.

\ Point! /

매번 같은 색을 사용하면
「일러스트가 비슷한 분위기가 되기 쉽다」,
「빛 표현 방법과 시간대, 주위 배경색 등으로
색은 달라지므로, 배경이 있을 때는
캐릭터가 붕 뜨기도 한다」
등 단점도 있으므로,
너무 의존하지 마세요.

단축키를 이용한다

작업에 상관없는 아주 사소한 일처럼 생각할 수도 있지만, 중요한 것이 단축키의 활용입니다. 티끌 모아 태산이라는 말이 있듯이 작은 시간 단축을 전체 과정에서 보면 상당히 많은 시간을 줄일 수도 있습니다.

단축키를 직접 설정한다

SAI는 메뉴바의 「기타」에 「단축키 설정」이라는 항목이 있는데, 자주 쓰는 도구나 조작을 단축키로 설정할 수 있습니다. 자주 사용하는 조작 등을 키보드의 키 하나로 쓸 수 있게 설정해두면 편리합니다.

누르기 쉬운 방식
모모이로네의 단축키

레이어 신규 작성	N
클리핑	Q
표시/비표시 전환	R
레이어 소거	D
투명색으로 전환	Z
불투명도 보호	J
채우기	Ctrl+F

모두 같은 방식
SAI 기본 설정

저장	Ctrl+S
실행 취소	Ctrl+Z
다시 실행	Ctrl+Y
미리보기 반전	H

여기서 단축키를 자유롭게 설정할 수 있습니다.

자주 쓰는 단축키

오른손잡이는 오른쪽으로 펜을 쥐고 왼손은 항상 키보드에 두고(특히 새끼 손가락을 키보드 왼쪽 아래에 있는 Ctrl키 위에 두면 편리), 지연 없이 단축키를 사용합니다.

■ 저장(Ctrl+S)

Ctrl을 누르면서 S를 누르면 자동으로 저장됩니다. 특히 SAI는 갑자기 소프트웨어가 꺼졌을 때 복원할 수 없으므로, 꼼꼼한 저장이 무척 중요합니다.

그 외에도 Ctrl과 Shift를 누르면서 S를 누르면, 「다른 이름으로 저장」을 실행할 수 있고, 저장할 폴더를 선택할 수 있는 화면이 나타납니다.

■ 실행 취소(Ctrl+Z), 다시 실행(Ctrl+Y)

아마 가장 많이 사용하는 단축키인 「Ctrl을 누르면서 Z」는 「한 단계 전으로 되돌리는 조작」입니다. 펜이나 지우개는 한 획만큼 조작을 되돌립니다. Ctrl을 누르면서 여러 번 Z를 누르면 계속 이전 단계로 되돌아갑니다.

너무 많이 되돌렸다면, Ctrl을 누르면서 Y를 누르면, 한 단계 앞으로 돌아갑니다. 원래대로 돌려놓는 기능입니다.

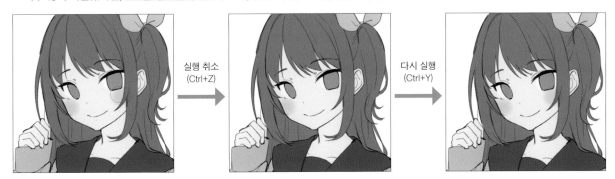

실행 취소 (Ctrl+Z)

다시 실행 (Ctrl+Y)

■ 선택한다

Ctrl을 누르면서 A를 누르면 캔버스 전체를 선택 범위로 지정한 상태가 됩니다. Ctrl과 D로 선택을 해제할 수 있습니다.

가령 Ctrl+A로 전체를 범위로 선택, Ctrl+C로 복사, Ctrl+V로 붙여넣기, Ctrl+D로 선택 해제와 같은 조작은 자주 사용합니다.

Ctrl+A로 전체를 범위로 선택. 점선으로 둘러싼 내부 영역이 선택 범위입니다.

Ctrl+D로 선택 해제. 선택 범위가 해제 되므로 점선도 사라집니다.

■ 반전한다

H를 누르면 캔버스가 좌우로 반전된 상태가 됩니다. 데생에 오류가 없는지 표시를 반전하고 꼼꼼하게 체크할 수 있습니다. 선화는 익숙한 각도로 그리므로, 표시 반전을 자주 사용합니다.

그 외에도 단축키는 다양하므로, 조금씩이라도 사용에 익숙해지면 편리합니다.

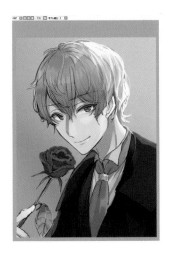

미리보기는 실제로 반전되는 것이 아니고 그렇게 보일 뿐입니다. 실제로 반전시키고 싶을 때는 메뉴바에서 「캔버스를 반전」을 선택하세요.

도구 사용법을 숙지한다

페인팅 소프트웨어에는 편리한 기능이 다양합니다. 기능을 제대로 사용하면 작업이 편해지고 시간도 단축할 수 있습니다. 자주 사용하는 몇 가지 기능을 소개하니, 자연스럽게 쓸 수 있도록 연습해보세요.

선택 범위 도구 · 올가미 도구

같은 레이어에 그린 부분을 별도의 레이어로 구분하거나 해당 부분만 수정하고 싶을 때 사용합니다. 선택 범위는 직사각형으로 둘러싸고 잘라낸 다음, 복사&붙여넣기로 다른 레이어로 옮깁니다.

이 아이콘이 선택 범위 도구입니다.

직사각형으로 둘러쌉니다.

잘라 내면……

옮길 수 있습니다. 옮기는 것은 같은 레이어에서 가능합니다.

올가미 도구는 선택 범위 도구가 직사각형으로 지정하는 데 반해, **원하는 형태로 범위를 만들 수 있습니다.** 세밀한 범위 지정이 가능하므로, 자주 쓰게 됩니다. 단, 제대로 둘러싸지 않으면 전혀 엉뚱한 범위가 되니 주의하세요.

이 아이콘이 올가미 도구입니다.

원으로 정확히 둘러쌉니다. 둘러싸지 않으면 선택 시작 위치와 선택 끝 위치가 자동으로 연결되고 범위로 지정됩니다.

이동 아이콘으로 전환하고, 선택 범위 위에 커서를 두면 원하는 대로 움직일 수 있습니다. 가령 **선화에서 같은 레이어에 그렸지만 눈의 위치를 조절하고 싶을 때** 사용합니다.

손떨림 보정

러프, 선화를 그릴 때 사용합니다. 선을 자동으로 매끄럽게 만들어주는 기능입니다. 단계가 많아서 자신에게 적합한 보정값을 찾을 필요가 있습니다. 보정을 하지 않으면 선을 깔끔하게 긋기가 어렵습니다.

단, 보정을 적용하면 선을 그었을 때 캔버스에 반영될 때까지 약간 지연이 발생합니다. 은근히 스트레스가 되므로, 보정값을 너무 높이는 것도 좋지 않습니다.

각자의 손떨림 보정값을 비교해보았더니 상당히 차이가 있었습니다. 길고 곧은 선이나 매끄럽고 깔끔한 선을 긋고 싶을 때는 강하게 보정하고, 작은 부분 등은 보정하지 않고 그리는 식으로 구분하면 좋습니다.

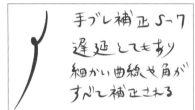

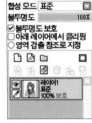

보정 제로. 원하는 대로 그릴 수 있습니다. 단 확대해보면 선이 약간 거칩니다.

손떨림 보정 15입니다. 끝에 펜이 태블릿에서 떨어질 때나 상당히 세밀한 부분까지 펜이 감지하므로, 특히 문자를 그리고 나서 상당히 지저분해졌습니다.

손떨림 보정 S-7입니다. 열심히 평범한 글자를 쓰려고 했지만, 곡선이나 모서리 등이 전부 매끄럽게 보정되었습니다. 지연 시간이 상당히 길었고, 펜의 시작점과 끝점의 강약의 차이도 매우 커졌습니다.

손떨림 보정이 너무 강하면 선이 뻣뻣해지므로, 저는 3 정도로 설정합니다.

불투명 보호와 클리핑 마스크

불투명 보호를 체크하면 해당 레이어는 「투명도가 보호」되는 상태가 됩니다. 즉, 레이어의 **투명 부분(아무것도 그리지 않은 부분)**에 새로 무언가를 그릴 수 없는 상태입니다. 반대로 말하면 이미 그린 부분만 간섭하고 싶을 때 자주 사용합니다.

같은 느낌으로 클리핑 마스크는 **아래 레이어의 불투명 부분에만 그릴 수 있는 기능**입니다. 밑색을 칠한 레이어 위에 신규 레이어를 만들고, 클리핑 마스크를 설정하면 벗어나지 않게 음영을 칠할 수 있습니다. 클리핑은 여러 개의 레이어에 적용할 수 있습니다.

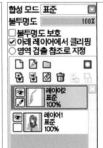

레이어 마스크를 활용한다

저는 캐릭터 전체에 효과를 넣을 때나 옷에 동시에 음영을 넣고 싶을 때 등에 사용합니다. 여러모로 편리하므로, 시험해보세요.

레이어 마스크란

· 레이어를 부분적으로 가릴 수 있습니다. 되돌리는 것도 가능합니다.
· 캔버스에 직접 지우개를 사용하지 않으므로, 나중에 수정하기 쉽습니다.

레이어 마스크를 추가합니다. 이때는 아직 변화가 없습니다.

레이어 마스크 영역을 검은색으로 그린 부분은 지워집니다.

레이어 마스크를 OFF로 설정하면 캔버스에 그린 것이 전부 표시됩니다. ON으로 설정하면 이전 상태로 되돌아갑니다.

검은색으로 채우면 전체가 지워집니다.

채운 부분을 흰색으로 그린 부분만 표시됩니다.

◆Point

레이어 마스크 영역은 회색만 사용할 수 있는데, 회색의 명도에 따라서 불투명도가 달라집니다. 흰색에 가까울수록 불투명도가 높아집니다.
HSV의 V값이 100(흰색)이면 불투명도가 100이며, 0(검은색)은 불투명도가 0이므로, 숫자=불투명도가 성립합니다.

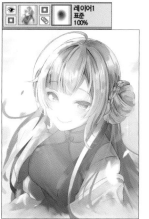

에어브러시로 그리면 명도가 반영되므로, 흐릿하게 지울 수 있습니다.

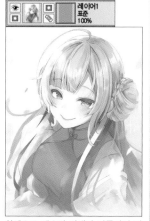

회색으로 채우면 전체가 반투명이 됩니다.

보충

저는 이 방법을 채색 작업에 사용하기도 합니다(클리핑을 사용하지 않고 채색할 때).

캔버스 전체를 색으로 채우고, 레이어 마스크로 음영을 그립니다.

사용법은 이외에도 다양하며, 잘 활용하면 시간을 줄일 수 있고, 효과적으로 그릴 수 있어 편리한 기능입니다.

Point
SAI라면 그룹으로 클리핑이 가능하므로, 레이어 마스크처럼 쓸 수 있습니다. 다른 소프트웨어에서는 표시되지 않기도 합니다. 따라서 레이어를 나눈 상태로 데이터를 제출할 때는 다른 소프트웨어에서도 재현할 수 있도록 그룹 단위의 클리핑은 최대한 사용하지 않고 레이어 마스크를 사용합니다.

레이어 마스크의 다양한 사용법

효과 : 캐릭터에 효과를 적용할 때 바로 칠하면 영역을 벗어나게 되므로, **캐릭터 전체의 형태로 레이어 마스크를 적용합니다.**

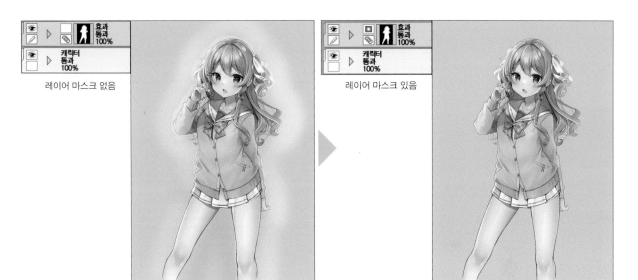

레이어 마스크 없음

레이어 마스크 있음

옷의 음영 : 옷 전체에 음영을 넣을 때 바로 칠하면 영역을 벗어나게 되므로, **옷 전체의 형태대로 레이어 마스크를 적용합니다.**

음영을 칠하기 전

레이어 마스크는 캐릭터와 옷 전체 등, 전체적으로 가공하고 싶을 때 유용합니다.

레이어 구분을 활용한다

디지털 일러스트에서는 레이어를 겹친 상태로도 채색을 완성할 수 있는데, 레이어 매수는 어느 정도가 적당할까요? 결론부터 말하자면, 레이어의 매수에 정답은 없습니다.

가장 그리기 쉬운 레이어 수로 그린다

레이어의 매수에 정해진 답이 있는 것은 아니고, 사람에 따라서 다양하며 수 백매로 나누기도 하고, 한 장의 레이어에 그리기도 합니다. **많다고 무조건 좋은 것도 아니며**, 레이어가 너무 많으면 데이터가 커져서 작업이 느려지는 단점도 있습니다.

레이어가 많으면 불리한 점
· 데이터 용량이 증가한다
· 어떤 레이어에 무엇을 그렸는지 파악하기 어렵다
· 나중에 조절할 때 힘들어진다

■ 러프

러프와 레이어 구성의 예 입니다. 러프 레이어 폴더를 다시 세세하게 구분 합니다.

■ 선화

선화 레이어 구성의 예 입니다.

■ 채색

채색 레이어 폴더 속에도 옷만 따로 구분했습니다. 옷도 다시 세세한 부분으로 나눴습니다.

저는 상당히 세세하게 레이어를 구분합니다. 러프만으로도 여러 장의 레이어로 나누고, 선화 레이어도 부분에 따라서 세세하게 구분합니다.

이렇게까지 세세하게 구분하는 이유는 **선이 교차하는 부분이 있을 때 지우기 쉽고, 일부만 다시 수정할 때 작업이 수월하기 때문입니다.**

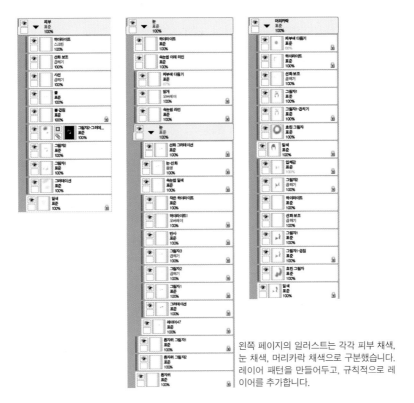

왼쪽 페이지의 일러스트는 각각 피부 채색, 눈 채색, 머리카락 채색으로 구분했습니다. 레이어 패턴을 만들어두고, 규칙적으로 레이어를 추가합니다.

단, 레이어 이름 등은 하나씩 꼼꼼하게 설정하면 시간이 걸리므로, 어느 정도 패턴을 만들어 두고, **밑색, 그 위에 음영 레이어, 그 위에 효과 레이어** 같은 식으로 정해두면 편리합니다.

레이어의 수가 헷갈리지 않도록

나보다 잘하는 사람이 레이어를 많이 사용하니까 무조건 맞다거나, 특별한 룰이나 이유가 있을 것이라고 생각하기 쉬운데, 레이어의 매수는 사람에 따라서 제각각이므로, 그냥 단순하게 **나누는 편이 알기 쉬우니까, 작업하기 쉬우니까** 하고 편하게 생각하세요.

의뢰를 받아 그릴 때 세세한 수정 지시가 들어오기도 하므로 최대한 구분하거나, 제출할 때는 클라이언트가 알아보기 쉽도록 레이어를 정리하는 등, 상황에 따라서 적절히 조절합니다.

참고로 SAI에서는 신규 레이어를 작성할 때 레이어 이름 속에서 가장 큰 숫자의 다음 숫자로 레이어 이름이 자동으로 설정되므로, 「레이어999」라는 레이어를 작성하면 다음에 작성되는 레이어는 「레이어1000」이 됩니다.

따라서 다른 사람의 메이킹 등을 보았을 때 레이어의 숫자 등도 그대로 받아들이면 안 됩니다.

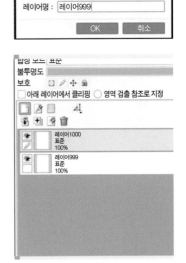

복사&붙여넣기를 활용한다

의상이나 문양 등 형태가 같은 것은 일일이 그리기보다 복사&붙여넣기를 활용하는 편이 완성도가 높아질 때가 많습니다. 복사&붙여넣기를 사용하는 사람은 제법 있으므로, 꼼수라고 생각하지 말고 작업 효율이 높아지도록 적극적으로 활용하세요.

▶ 약간 다르게 그려서 복사&붙여넣기 느낌을 지운다

복사&붙여넣기는 그린 것을 복제하는 것을 가리킵니다.

단추나 리본처럼 작게 많이 그려야 하는 것은 하나만 그리고 복사&붙여넣기를 하는 방법을 자주 사용합니다. 특히 공산품은 하나씩 그리면 형태나 크기가 달라져 이상해지므로, 적극적으로 사용해보세요.

단, 복사&붙여넣기는 아무래도 어색한 느낌이 강해지기도 하므로, 러프는 복사&붙여넣기로 선화 이후는 하나씩 그리고 칠하는 식으로 위화감을 지웁니다.

옷의 문양은 패턴 소재를 복사&붙여넣기로 사용할 때와 꽃처럼 포인트가 되는 것을 그리고 복사&붙여넣기를 하고 회전이나 확대/축소 등으로 조절해서 배치할 때도 있습니다.

주의할 점은 디지털의 장점을 살린 복사&붙여넣기를 사용하는 것이 나쁜 일이 아니지만, 지나치게 많이 사용하면 그림이 단조로워지거나 어색해진다는 것입니다.

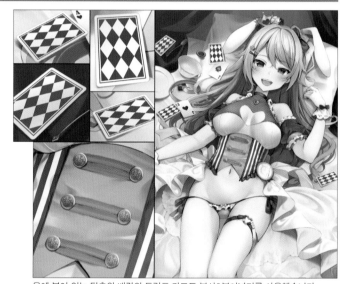

옷에 붙어 있는 단추와 배경의 트럼프 카드도 복사&붙여넣기를 사용했습니다.

단추 러프를 하나 그리고 복사&붙여넣기를 했습니다. 선화와 채색으로 조금씩 차이를 더하면서 완성했습니다.

특히 입체는 위치에 따라서 원근법의 영향을 받으므로, 완전히 똑같으면 위화감이 생기는 만큼, 적절히 조절하면서 사용해야 합니다.

단추도 입체이므로 세로로 나열하거나 그림의 원근감이 특별히 강하지 않다면, 복사&붙여넣기로도 어느 정도 대응할 수 있습니다. 하지만 극단적인 하이앵글과 로우앵글, 입체 부분에 붙어 있는 단추를 복사&붙여넣기만으로 묘사하면 이상한 상태가 될 수도 있습니다.

복사&붙여넣기를 사용한 예

금속배지 소재를 만들고 복사&붙여넣기로 덕후 소녀의 현란한 가방을 그렸습니다. 금속배지가 전부 같으면 촌스러우므로, 소재를 2패턴으로 나눴습니다.

덕후라는 설정의 캐릭터가 같은 굿즈를 여러 개 가지고 있는 것은 흔한 일이므로, 그런 장면과 많은 캔음료를 그리는 장면 등에서 응용할 수 있습니다.

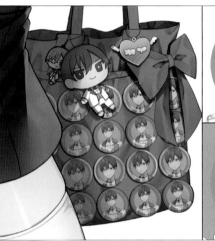

아래는 캐릭터 자체를 복사&붙여넣기한 예입니다. 색을 바꾸고 좌우로 반전했습니다. 디자인 느낌의 일러스트로 완성되었다고 생각합니다. 그 외에도 캐릭터를 복사&붙여넣기를 하고 색을 채우고, 위치를 조절하면 간단하게 음영 효과를 더할 수 있습니다.

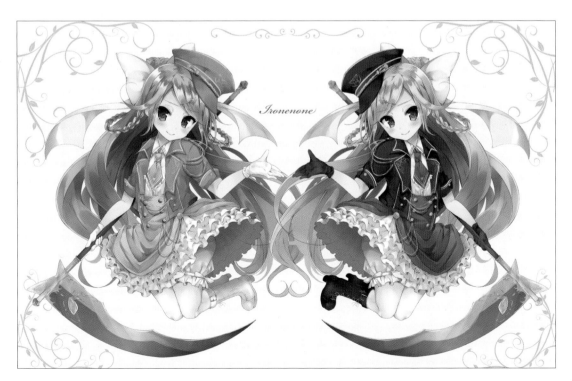

색 수를 줄인다

채색 시간이 부족하거나 선화에 시간을 더 쓰고 싶을 때는 일부러 간략하게 채색하기도 합니다. 단, 강조하고 싶을 때는 모노크롬 일러스트보다 포인트로 색을 사용해 디자인 느낌의 일러스트로 만드는 것도 좋은 방법입니다.

채색하지 않을 때는……

모노크롬 일러스트는 눈에 잘 들어오지 않을 수도 있으므로, 약간의 변화만으로 돋보이게 할 수 있습니다.
우선 **선화를 굵게 강약을 극단적으로 조절합니다.** 음영 부분을 색으로 채우거나 선화만이라도 좋은 느낌으로 보이는 상태로 그립니다.
디자인 느낌으로 완성하려면 색은 단색이 좋습니다. **포인트 부분만 색을 더하면** 충분히 멋진 일러스트가 됩니다.

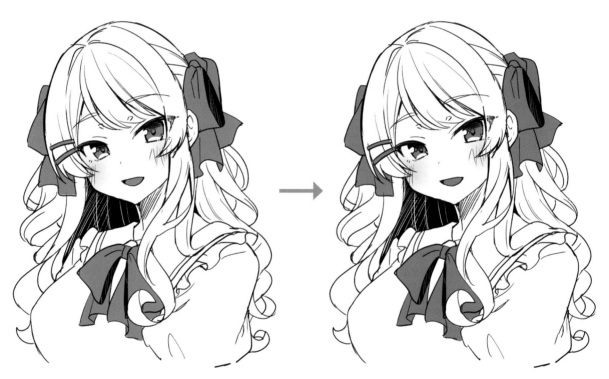

검은색과 회색뿐인 모노크롬 일러스트입니다. 만화 느낌의 일러스트를 그리고 싶다면, 모노크롬 일러스트도 나쁘지 않습니다.

눈과 리본처럼 눈길을 끄는 부분을 단색으로 채웁니다. **특히 눈은 가장 시선이 집중되는 부분**이고, 캐릭터의 특징이 되는 부분이므로, 일단 이 부분만 칠해두는 것이 좋습니다.

흰색이 없는 4색 패턴

약간 디자인 느낌으로 색을 사용하면, 적은 색으로도 멋진 일러스트를 완성할 수 있습니다.

\ Point! /

· 밑색 : 연한 색
· 선화 : 갈색, 진한 파란색과 빨간색 등을 사용한다
· 진하고 눈에 띄는 색 : 모노크롬처럼 포인트 부분을 칠한다
· 머리카락과 옷 등의 음영을 간단하게

참고로 2패턴으로 그려보았습니다. HSV로 사용한 색의 값을 소개하므로, 참고하세요(HSV의 설명은 82페이지입니다).

H240 S100% V32%
(선화의 색)

H45 S21% V100%
(밑바탕의 색)

H338 S60% V75%
(리본과 눈의 색)

H305 S35% V74%
(음영의 색)

H83 S21% V100%
(선화의 색)

H0 S100% V49%
(밑바탕의 색)

H170 S69% V82%
(리본과 눈의 색)

H197 S22% V89%
(음영의 색)

의상 등을 심플하게 그린다

디자인 느낌의 일러스트와 다른 이야기지만, 의상을 최대한 심플하게 그리면 옷을 채색하는 시간을 줄일 수 있습니다.
4장의 일러스트 메이킹에서는 흰색 원피스 소녀를 그렸는데, **의상이 심플한 만큼 소녀의 얼굴처럼 눈길을 끄는 부분에 시간을 투자**했으므로, 밸런스 좋은 일러스트가 되었습니다.

색조 보정을 이용한다

색을 칠했는데 뭔가 부족할 때, 색을 바꾸고 싶을 때는 불투명도를 보호한 상태에서 다른 색을 선택하고, 색을 채우면 간단하게 바꿀 수 있습니다. 하지만 색조 보정을 사용하기도 합니다. 전체의 배색 밸런스를 유지한 상태로 색을 바꾸거나 마지막에 효과를 더할 때 사용하기도 합니다.

색조 · 채도 · 명도

■ 색조

색의 차이, 즉 「색감」을 나타내는 수치입니다. 컬러 써클처럼 한 바퀴를 도는 형태이므로, 수치의 양쪽 끝은 비슷한 색감입니다. 단순히 색을 바꾸고 싶을 때는 미리보기로 색을 보면서 수치를 조절합니다.

■ 채도

색의 「선명함」을 나타내는 수치입니다. 채도가 높을수록 또렷하고 선명한 비비드 계열의 색이 되고, 채도가 낮을수록, 회색이 섞인 어두운색이 됩니다.

■ 명도

색의 「밝기」를 나타내는 수치입니다. 명도가 높을수록 흰색의 비중이 높아져서 밝고, 명도가 낮을수록 검은색의 비중이 높아져서 어둡습니다.

밝기 · 대비

■ 밝기

명도와 비슷하지만, 명도는 흰색이 추가되는 만큼 전체적으로 선명함이 낮아져 흐리게 보입니다. 반면 밝기는 선명함을 유지한 채로 전체적으로 밝아집니다.

밝기를 낮춰도 전체가 거무스름하게 되는 것이 아니라, 본래 색에 비해 어두워지는 느낌입니다.

■ 대비

어두운 곳은 더 어둡게, 밝은 곳은 더 밝게 조절하는 기능입니다. 색이 뚜렷하지 않을 때는 대비를 조절해 균형 잡힌 일러스트로 만들 수 있습니다. 대비의 수치를 낮추면, 회색에 가까워집니다.

■ 색의 농도

별다른 효과 없이 각각의 색이 진해집니다. 채도와 비슷하지만, 더 선명해지지는 않습니다. 물론 진해지므로, 채도가 낮아지는 일도 있습니다. 색의 농도를 낮추면 회색에 가까워집니다.

\ Point! /

특히 마지막 가공과 조절에 사용합니다. 레이어를 복제하고 보정한 뒤에 레이어 모드를 설정(불투명도의 수치는 낮게)하면 다른 분위기의 그림을 만들 수 있습니다!

색으로 덮는다

캐릭터를 포함해 색으로 캔버스 전체를 덮으면, 그냥 낙서에서 상황 연출 효과가 들어간 일러스트로 바뀝니다. 채색은 그대로 두어도 괜찮으니, 부족한 느낌이 들 때는 사소한 작업이 완성도를 높입니다.

◢ 색으로 캔버스 전체를 덮는다

평범한 채색으로 부족하게 느껴질 때나 배경이 정해지지 않았을 때 등, **과감하게 캔버스 전체를 색으로 덮어보세요.** 밤이나 물 효과 등 일러스트 자체의 인상을 바꿀 수 있습니다.

2장의 그림은 평범하게 그린 일러스트와 수조 너머로 남성을 보는 듯한 인상의 일러스트를 비교한 것인데, 작은 차이로 전혀 다른 이야기가 생겼습니다. 단순히 곱하기 모드로 색을 올리는 것이 아니라 추가 요소가 필요하지만, 꼭 도전해보세요.

인물 전체를 어두운색으로 덮어서 밤 분위기를 연출했습니다. 얼굴 주위만 밝게 처리해, 밤에 스마트폰을 보고 있는 상황을 만들었습니다.

물에 젖은 남성인데, 파란색으로 덮어서 역광 같은 색감으로 매혹적인 분위기를 연출했습니다. 빛이 뒤에서 들어오는 느낌이므로, 인물의 경계 부분을 강조하듯이 난색을 넣었습니다. 손도 그려서 유리창 너머로 보는 느낌을 연출하면 상황을 상상하게 됩니다.

색으로 덮어서 배경 그리는 법

금붕어가 있는 수족 너머로 보는 이미지를 그렸습니다.

1 일단 평범하게 남성을 그립니다. 채색도 평소와 같은 방식으로 진행합니다.

2 연한 하늘색 레이어를 캔버스 전체에 곱하기 모드로 추가합니다.

3 **오버레이, 스크린** 등으로 색을 조절합니다(42페이지도 참고하세요).

4 수조의 유리 질감을 표현하려고 약간 비스듬히 직선을 넣습니다.

5 물거품을 그려 넣습니다. 수포를 타원으로 위로 번지게 그립니다.

6 금붕어를 그립니다.

7 유리 너머라는 느낌을 더 강조하려고 **스크린**으로 조절했습니다.

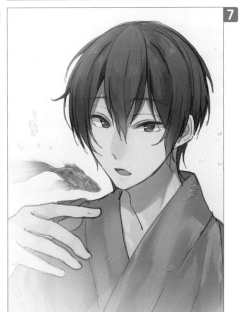

오버레이와 스크린으로 색 조절

기본 농도의 색으로 오버레이를 적용하거나 밝은색으로 스크린을 적용하고 불투명도로 효과를 조절했습니다.

사용하면서 이 색의 오버레이 효과는 이런 분위기, 색감이 된다는 감각을 잡아보세요.

기본적으로는 음영 부분에 파란색과 보라색을 오버레이 레이어, 밝은 부분이나 빛을 받는 부분에 노란색을 스크린 레이어로 더하는 식입니다.

전체의 색이 연할 때는 진한 색으로 캔버스를 채우고 오버레이로 설정하기도 합니다.

예1 캐릭터의 효과

효과는 하나보다는 여러 개의 색을 사용하고 오버레이나 스크린 레이어로 칠한 뒤에 불투명도로 조절하는 식으로 칠합니다.

조금씩 인상이 다르므로, 차이를 잘 관찰해보세요.

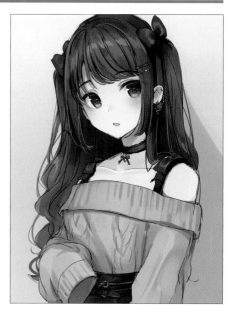

광원을 왼쪽 위에 설정하고 음영에 해당하는 캐릭터의 오른쪽 아래를 보라색으로 칠합니다.

모드 : 곱하기
불투명도 : 100%

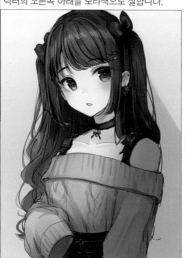

너무 어두워서 오른쪽 아래의 소매 부분에 검은색을 칠합니다. 스크린 모드에서는 밝아집니다.

모드 : 스크린
불투명도 : 100%

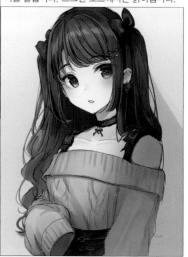

모드 : 스크린
불투명도 : 48%

부드러운 빛을 받는 효과를 만듭니다. 주홍색을
캐릭터가 빛을 받는 부분에 칠합니다.

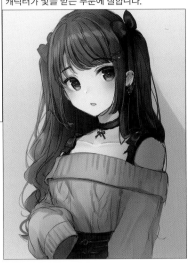

모드 : 오버레이
불투명도 : 41%

전체적으로 약간 깊이를 더하고 싶을 때
짙은 녹색을 채웁니다.

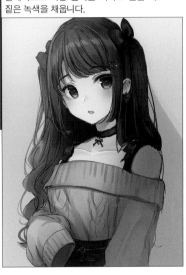

모드 : 오버레이
불투명도 : 31%

탁한 핑크를 배경에 채웁니다. 인물 피부를 칠하면
어두워지므로, 피부에는 칠하지 않습니다.

광원을 명확하게 표현하려고 왼쪽
위에 진한 노란색을 칠했습니다.

모드 : 스크린
불투명도 : 6%

노란색의 보색인 파란색으로 어두워지는 부분인 오른쪽 아래를 칠합니다.

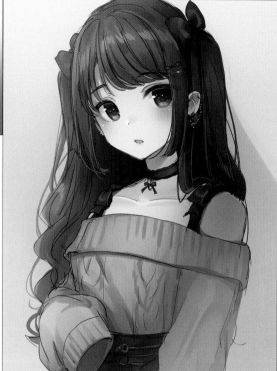

모드 : 스크린
불투명도 : 27%

전체 효과
통과
100%

08
스크린
27%

07
스크린
6%

06
오버레이
31%

05
오버레이
41%

캐릭터 효과
통과
100%

04
스크린
48%

03
스크린

02
곱하기
100%

캐릭터
표준
100%

그림의 강약을 조절한
상태입니다.

예 2 배경색에 알맞은 효과

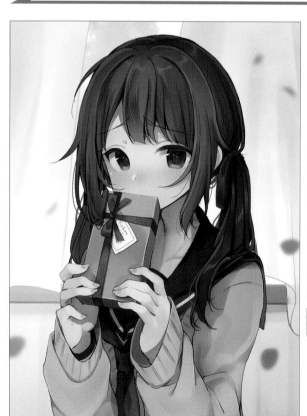

효과 없음. 평범한 상태입니다.

모드 : 오버레이
불투명도 : 20%

진한 자홍색으로 캐릭터 전체를 칠합니다.

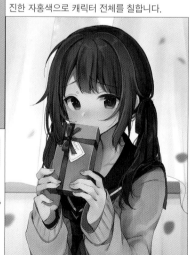

탁한 빨간색을 캐릭터 중심이 진해지도록 에어브러시로 칠합니다.

모드 : 곱하기
불투명도 : 60%

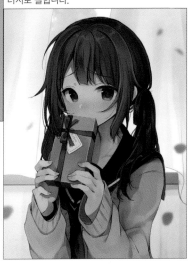

캐릭터의 윤곽선에 오렌지색을 더합니다.

모드 : 스크린
불투명도 : 40%

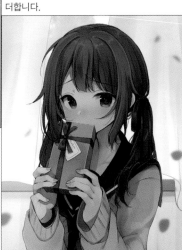

동일한 위치에 노란색을 더합니다.

모드 : 발광
불투명도 : 15%

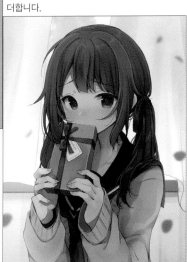

광원을 의식하고 빛을 받는 위치에 오렌지색을 칠합니다.

모드 : 발광
불투명도 : 40%

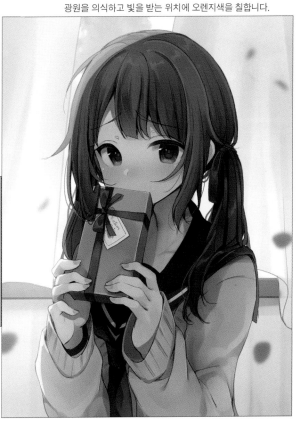

소재를 직접 만든다

배경이 고민될 때는 바로 쓸 수 있는 배경 소재를 직접 만들어보세요.
직접 그린 것이므로, 당연히 다양한 그림에 활용할 수 있고, 만드는 법도 의외로 간단합니다.

특히 꽃과 나무 소재처럼 일단 만들면 활용도가 높고, 복사&붙여넣기를 잘 이용하면 어렵지 않게 여러 곳에 쓸 수 있는 소재를 만들 수 있습니다.

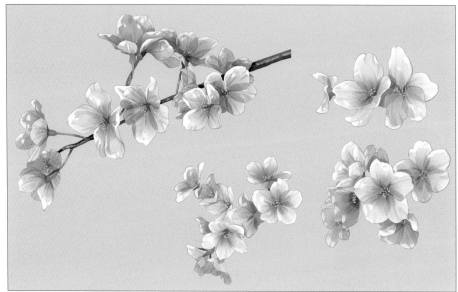

이것은 제가 만든 벚꽃 소재입니다. 벚꽃을 하나 제대로 그린 다음에, 복사&붙여넣기를 하고 각도를 조절하거나 약간 수정해 방향을 바꾸는 식으로 만들었습니다.

이처럼 직접 만든 패턴 자체는 많지 않습니다. 이것을 조합해봅니다.

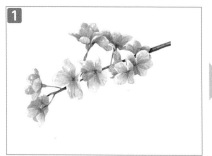

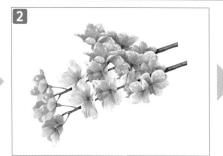

1 먼저 원본인 벚꽃 가지입니다.

2 복사&붙여넣기를 했습니다.

3 복사&붙여넣기한 벚꽃 레이어를 회전시키거나 위치를 옮깁니다.

4 다시 다른 벚꽃 소재와 조합해서 간단하게 벚꽃 소재를 만들었습니다. 이렇게 다양한 형태를 만들어두고, 실제로 일러스트에 복사&붙여넣기로 사용합니다.

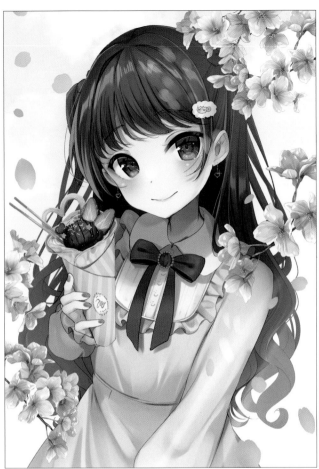

첫 번째 예입니다. 인물 레이어에 전체적으로 핑크색을 오버레이로 칠하고, 벚꽃 소재를 배치했습니다. 소재의 크기를 조절하고, 인물 앞과 뒤에 배치해 간단히 입체감을 더할 수 있습니다.

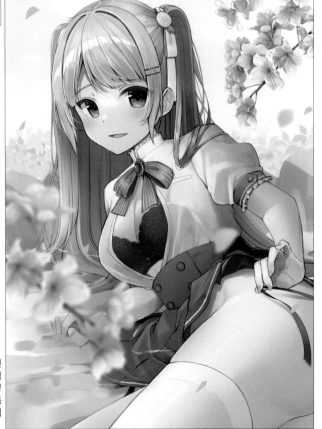

두 번째 예입니다. 전면에 벚꽃을 흐릿하게 배치하면 인물에 초점을 맞춘 느낌이 됩니다. 소재 외에도 꽃잎을 흩어 넣으면 더 깊이 있는 연출이 됩니다. 뾰족한 타원 모양으로 넣으면 꽃잎처럼 보입니다.

흰색 테두리를 더해 간단한 디자인 배경으로!

시간이 없으면 캐릭터는 어떻게 그릴 수 있어도 배경까지 처리하기 힘들 때가 많습니다. 그럴 때는 인물뿐인 일러스트로 끝내지 말고, 간단한 작업으로 배경을 만들어보세요.

흰색 테두리만으로 배경을 만들 수 있다

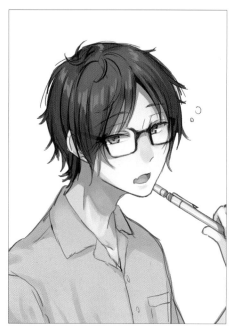 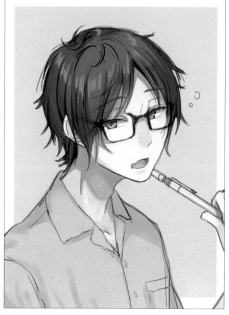

위에 있는 두 장의 그림을 비교해보면, 배경이 없이 캐릭터뿐인 그림은 어딘가 허전하고, 「낙서」의 영역을 벗어나지 못한 느낌입니다. 그럴 때는 배경을 색으로 채우고, 흰색으로 테두리를 만들면 간단한 배경이 됩니다.

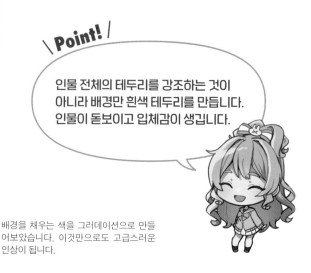

\ Point! /

인물 전체의 테두리를 강조하는 것이 아니라 배경만 흰색 테두리를 만듭니다. 인물이 돋보이고 입체감이 생깁니다.

배경을 채우는 색을 그러데이션으로 만들어보았습니다. 이것만으로도 고급스러운 인상이 됩니다.

배경의 테두리 디자인만으로는 부족할 때 캐릭터의 레이어를 결합한 다음, 회색으로 채우고 흐리기를 적용, 위치를 약간 조절합니다. 간단하게 **인물의 실루엣 같은 효과**가 생기고, 입체감을 더 강조할 수 있습니다.

테두리 색은 흰색 외에도 OK입니다. 반대로 배경을 흰색으로 채우고, 테두리에 색을 넣는 방법도 있습니다.

배경 테두리의 한쪽만 삼각형으로 잘라내었습니다. 조화를 약간만 무너뜨리면 멋진 효과를 더할 수 있습니다.

배경을 밤하늘로 연출해보았습니다. 구름 브러시를 사용해 구름 문양을 그리고, 별을 나타내는 빛을 넣었습니다. 디자인 배경이므로, 제대로 된 별이 가득한 하늘을 만들 필요는 없습니다.

흐리기를 활용한다

배경을 그릴 시간이 부족할 때 흐리기를 활용해보세요. 디테일한 배경을 그리지 않고 그럴듯한 효과를 더할 수 있습니다.

흐리기를 사용해 인물에게 초점을 맞춘다

배경의 흐리기는 간단하면서도 배경의 정보량을 늘릴 수 있으므로, 자주 사용합니다. 직선 도구를 사용해 격자 문양을 그리고, 흐리기를 적용하면 간단하게 창틀을 표현할 수 있습니다.

디테일한 배경을 그리고 싶지 않을 때는 그럴 듯한 것을 그려서 흐리기를 적용하면 보는 사람의 시각이 알아서 보완하므로, 꼭 사용해보세요.

\Point!/

배경 흐리기의 장점
· 배경을 디테일하게 그릴 필요가 없다
· 인물에 초점을 맞출 수 있다

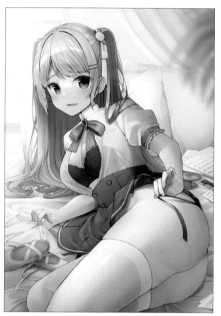

앞쪽의 풀에 흐리기를 적용했습니다. 인물에 초점을 맞춘 것처럼 보입니다.

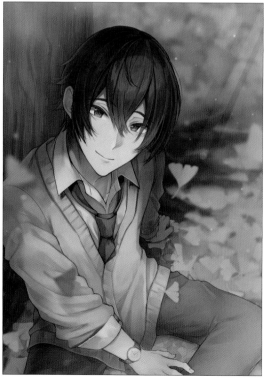

은행잎을 흐리게 표현했습니다. 잎이 캐릭터에서 멀어질수록 더 흐려지게 처리했습니다.

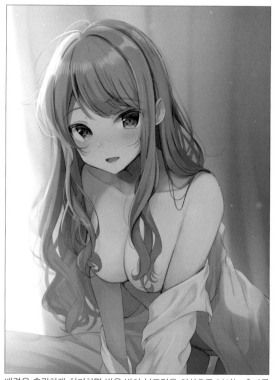

배경을 흐릿하게 처리하면 빛을 받아 부드러운 인상으로 보이는 효과를 더할 수 있습니다.

꽃잎을 뿌린다

화면이 좀 허전할 때 간단하게 그려서 색과 정보량을 늘릴 수 있습니다. 꽃의 색을 바꾸면 계절 등도 표현할 수 있습니다.

꽃잎 한 장만 그려도 충분하다

벚꽃과 장미 등의 꽃잎을 그림에 흩어놓으면 화려함을 더할 수 있습니다. 같은 꽃잎이라도 색을 바꾸면 인상도 달라집니다.

꽃잎을 한 장 그리고, 복사한 뒤에 변형으로 크기와 각도를 조절해 대량 추가 하면, 그림의 인상이 크게 달라집니다.

■ 간단한 꽃잎 그리는 법

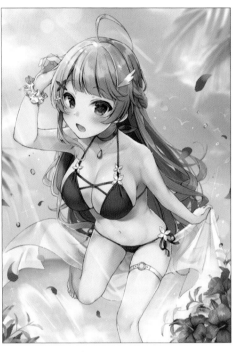

타원을 그립니다. 선화는 그리 지 않습니다.

지우개 도구로 크게 깎아 내고 다듬어줍니다. 물방울 느낌으로 형태를 다듬어주 세요.

클리핑을 적용한 신규 레이 어를 만들고, 끝부분을 다른 색으로 칠하고 경계를 흐리게 처리합니다.

같은 푸른 하늘이라도 분홍색 꽃잎을 더하기만 해도, 보는 사람의 눈에는 벚꽃처럼 보입니다.

꽃잎도 일부를 흐리게 처리하면 원근감을 표현할 수 있습니다.

천을 배경으로 쓴다

구도가 고민일 때는 시트에 누워 있는 일러스트를 그려보세요. 배경으로 시트 같은 천을 그리면 간단하면서도 약간 섹시한 느낌의 그림이 됩니다.

침대 시트는 다른 천보다 음영을 과장해서 넣는다

배경을 그리고 싶지만 시간이 부족할 때는 누워 있는 포즈에 배경으로 천을 그리는 방법을 추천합니다. 천뿐이라면 별도의 소품을 그릴 필요가 없고, 원근법을 크게 의식하지 않아도 됩니다.

천을 배경으로 사용하면 몇 개의 주름 패턴을 만들고, 조합한 다음에 칠합니다. **보통의 시트 주름보다도 약간 과장된 주름을 만들고 칠하는 것이 포인트입니다.**

인물의 그림자를 시트에 제대로 그려 넣으면 인물의 무게를 표현할 수 있습니다.

앉은 포즈에도 천 배경을 활용할 수 있습니다. 선화도 전부 그릴 필요가 없어서 편합니다. 만약 의자에 앉는다면, 방 안의 다른 가구도 그려야 하므로, 침대를 그리면 시트만으로 충분합니다.

사진을 배경으로 쓴다

배경을 그리는 것이 귀찮지만, 없으면 허전할 때는 직접 찍은 사진을 배경으로 사용해보세요. 그림의 정보량도 높일 수 있고, 번거롭지 않게 그럴듯한 배경을 만들 수 있습니다.

이 페이지의 사진은 전부 직접 카메라로 찍은 것입니다. 색감을 조절하거나 흐리기 효과를 더하기도 하고, 요즘은 스마트폰 카메라의 성능도 상당히 좋아졌으므로, 스마트폰 사진을 사용하는 일도 많아졌습니다.

사진 사용하는 법

그대로 붙여넣으면 캐릭터와 동떨어진 느낌이므로, 기본적으로는 **흐리기 효과를 제법 강하게 사용합니다.**

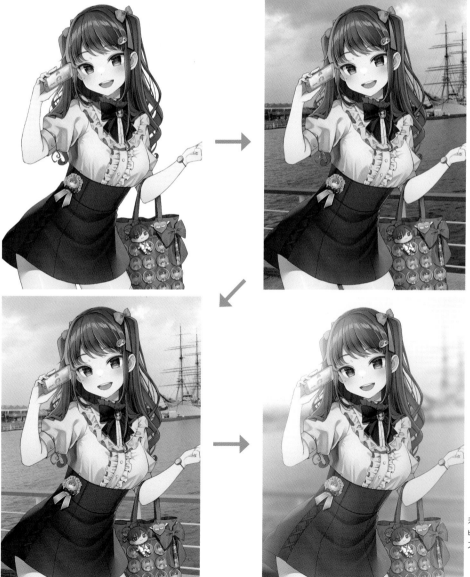

캐릭터를 완성한 단계에서 사진을 배치하고, 색을 조절한 뒤에 흐리기 효과를 적용할 뿐입니다.

같은 요령으로 밤 사진도 간단하게 사용할 수 있습니다. 사진을 배치하고 색 조절이 거의 필요하지 않다면, 흐리기로 캐릭터와 어울리도록 다듬기만 하면 됩니다.

물론 사진에 방해되는 부분이 있을 때는 지웁니다. 사람과 전선, 전봇대, 신호등…… 흐리기를 사용하므로, 주위 색을 스포이트로 찍어서 간단하게 채웁니다. 사람을 지우지 않을 때는 개인을 특정할 수 없을 정도로 흐려지도록 확실하게 처리하세요.

> **●Point**
> 평소에 일러스트로 쓸 만하거나 괜찮아 보이는 풍경을 찍어두면 나중에 간혹 사용할 수도 있어서 좋습니다.

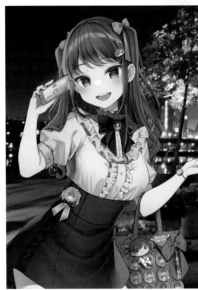

직접 찍은 사진을 사용할 때의 주의점

저작권에 주의하는 것 외에도 인터넷에 올릴 때는 관광지 같은 곳에서 찍은 사진이 아닌 집 근처의 풍경은 **개인정보를 유출할 가능성**이 있으므로, 어딘지 알 수 없도록 가공할 필요가 있습니다.

관광지라도 사진을 인터넷에 올리는 것이 **금지인 장소를 찍었다면** 사용하지 않도록 주의하세요.

마찬가지로 사진을 배치하고 색을 조절, 흐리기로 캐릭터와 조화롭
도록 보정하고 사용했습니다.

사진은 같지만, 배경 위쪽의 정보량이 방해가 되므로, 하늘색으로 채우고 구름을 약간 그린 뒤에 흐리기를 적용한 것입니다.

미니 캐릭터를 활용한다

화면에 여러 캐릭터를 그리고 싶을 때는 한 사람을 메인으로 두고 나머지 캐릭터를 미니 캐릭터로 그리거나 아예 미니 캐릭터 일러스트를 제작하는 등, 미니 캐릭터의 사용법은 다양합니다! 그림을 더 풍성하게 만들어주는 요소이기도 하므로, 그리는 요령을 파악하세요.

캐릭터의 특징을 파악하자

미니 캐릭터를 그릴 때 중요한 것은 캐릭터의 특징을 제대로 파악하고, 미니 캐릭터에 반영하는 것입니다.

애초에 미니 캐릭터가 되는 시점에, 같은 체형(2~4등신)이 됩니다. 그러니 그 외 머리 모양, 눈의 특징 등을 미니 캐릭터에 그리지 않으면, 같은 인물로 보이지 않을 수 있으니 주의가 필요합니다.

■ 미니 캐릭터를 그리는 요령

· 특징을 파악하는 것이 가장 중요!! 특징을 파악하고 약간 과장해서 그린다
· 눈과 눈썹, 입 모양, 점 유무 등 원본 캐릭터를 제대로 관찰한다
· 머리 모양의 애교머리나 곱슬머리 등도 과장해서 그린다
· 헤어 액세서리 등 캐릭터의 개성을 나타내는 요소는 상당히 과장해서 크게 그린다
· 보통의 일러스트 이상으로 실루엣에 무게를 두고 그린다

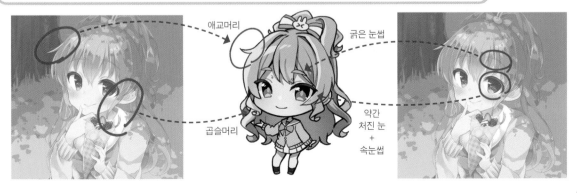

애교머리
굵은 눈썹
곱슬머리
약간 처진 눈 + 속눈썹

짧은 시간 동안에 미니 캐릭터를 그리는 요령을 소개합니다.

러프 (①~④)
러프는 기본적으로 같고, 앞 페이지에서 설명한 특징 부분을 의식하면서 그립니다.

①

인체의 러프를 그립니다.

②

얼굴을 그립니다.

③

머리카락을 그립니다.

④

인체의 러프에 옷을 그려 넣습니다.

⑤

조금 굵게 깔끔한 선화를 다시 그립니다
(선화⑤, 밑색⑥, 채색⑦).

⑥

음영과 하이라이트는 간단하게, 옷은 부분별로 채색하지 않고
전체에서 목 아래만 음영을 곱하기로 넣습니다. 헤어 액세
서리는 밑색만으로 충분합니다.

⑦

· 머리카락은 레이어를 밑색, 음영,
하이라이트로 구분합니다. 뒷머리
는 입체감이 느껴지도록 전체적으
로 음영을 곱하기로 넣고, 너무 어
두워지지 않게 원근감이 생기도록
에어브러시로 파란색을 넣습니다.
레이어 2개 추가.
· 피부는 레이어를 밑색, 음영, 볼의
홍조, 하이라이트로 구분합니다.

Point
시간을 더 줄이고 싶다면, 인체
러프만 그리고 바로 선화를 그리면
됩니다!

미니 캐릭터를 사용한 구도

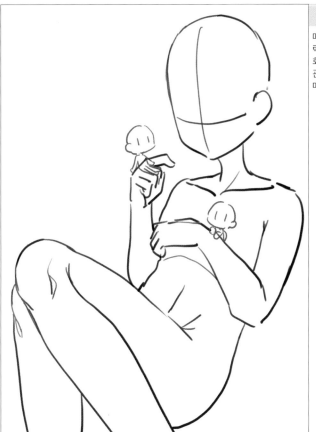

구도 01

메인 캐릭터와 미니 캐릭터를 조합합니다. 미니 캐릭터가 소품을 대신하므로, 화면의 정보량이 높아져 화려해집니다.
관계를 알 수 있도록 위치나 조합 방법에 따라서 더 매력적인 그림이 됩니다.

구도 02

서 있는 그림+미니 캐릭터를 여러 곳에 배치한 구도. 이미지는 예이므로 캐릭터가 같지만, 라이트노벨 표지라면 주인공을 중심으로 주위에 동료들을 배치하거나 연애물이라면 히로인과 주인공을 중심에 두고 둘러싸듯이 이성을 배치하면 즐거운 분위기의 그림이 됩니다.

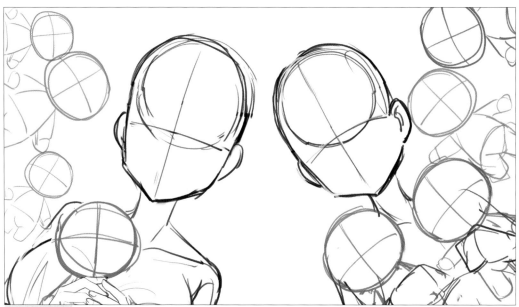

구도 03 01의 다른 패턴에 해당하며, 미니 캐릭터를 인형으로 그려도 재미있습니다.
다양한 가능성이 있는 구도입니다

구도 04 미니 캐릭터들을 지켜보는 듯한 구도입니다.

제 2 장

그리는 법의
요령을 알고
효율적으로
그린다 !

그리는 법의 요령을 알고 효율적으로 그린다!
①러프~밑그림

지금부터는 모모이로네의 제작 단계별 채색법과 그리는 법을 소개합니다. 불필요한 부분을 최대한 생략하고 효율적으로 완성해가면서, 핵심은 제대로 시간을 할애해서 완성도가 떨어지지 않도록 진행했습니다. 각 단계의 포인트를 확인하면서 3장 이후의 메이킹 페이지를 보면, 그리는 법을 더 쉽게 이해할 수 있습니다.

▶ 자세한 내용은 여기서(YouTube)

【러프 작업】설명 포함! 1배속 일러스트 메이킹【Illustration Making/SAI2】　　【상세한 설명/강좌 #1】러프 그리는 법 【일러스트 메이킹/SAI2】

러프는 시간을 많이 줄일 수 있는 단계이면서 가장 중요한 단계이기도 합니다. 방향성을 정하거나 그림의 이미지를 최대한 구체적으로 구상하고, 밑그림에서는 시간을 제대로 쓰는 것이 포인트입니다.

1 방향성 결정

우선 일러스트의 테마와 방향성이 제대로 정해지지 않으면 막히거나 작업이 지연되는 원인이 됩니다. 낙서라고 해도 마찬가지입니다. 대강이라도 「이런 것이 그리고 싶다!」 하는 이미지를 머릿속으로 만들어두는 것이 중요합니다.

▶ 이미지가 명확하지 않다(실패 예)

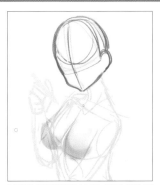

무작정 시작해보았습니다. 대강 펜을 들고 있는 소녀를 그려야겠다 하는 흐릿한 이미지가 있습니다.

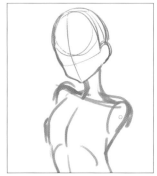

좀처럼 손 포즈가 정해지지 않아서, 지우고 그리고를 반복했습니다.

펜을 든 소녀의 상황이 도저히 떠오르지 않아서 결국 스푼을 드는 것으로 노선을 변경했습니다.

스푼과 파르페를 들고 있는 소녀로 일단 이미지를 정했습니다!

얼굴의 밑그림을 진행한 상태, 무표정한 소녀가 되어버렸고(하지만 이것도 마음에 들었다), 표정과 파르페가 어울리지 않아서 손은 다시……

일단 얼굴의 표정을 살리면서 손 이외의 밑그림을 진행합니다.

실패하지 않으려면, **방향성을 미리 정해두는 것이** 중요합니다.

이번에는 제작 과정 설명용이라는 목적을 설정한 만큼, 최대한 알기 쉬운 편이 좋습니다. 하지만 지금 그리려는 캐릭터는 알아보기 어렵기 때문에 그만두었습니다.

제작 과정을 이해하기 쉬운 얼굴은 어떤 그림일까 하고 생각하다가, 익숙한 분위기의 얼굴을 그리려고 자주 그리는 타입의 소녀와 무난한 구도를 잡았습니다.

제작 과정은 각 부분의 채색을 설명하므로, 머리 모양도 짧은 것보다는 긴 편이 좋습니다.

하지만 결국 어떤 그림을 그릴지 결정하지 못한 채로 멈춰버리고 말았습니다. 시간은 무척 오래 걸렸지만, 대부분 선택하지 않았습니다.

얼굴과 몸통 이외는 지우고 다시 그렸습니다. 펜을 든 소녀라는 테마로 돌아갔습니다.

목적이 없는 낙서도 있을 수 있는데, 아래와 같은 사례입니다

동인지 표지 일러스트
 눈에 띄고 내용을 알기 쉬운 편이 좋다.
좋아하는 캐릭터의 팬아트
 캐릭터의 무엇을 그릴지, 무엇을 보여주고 싶은지?
연습용 낙서
 서툰 부분은 어디일까?

이제 대체로 어떤 분위기로 그릴지 정해졌습니다.

흔한 세일러복이 되었습니다. 제작 과정 설명이라는 목적이라면, 심플한 의상이 무난합니다.

2 밑그림의 요령

러프를 구체적으로 그립니다. 인체는 얼굴이 완성된 뒤에 그려도 상관없습니다.

얼굴의 밑그림. 소녀의 이미지를 먼저 잡을 수 있도록 얼굴부터 그립니다. 반전 등으로 밸런스를 확인하면서, 그리기 쉬운 각도로 캔버스를 돌리고 그립니다.

이마, 후두부 등 머리카락에 가려질 부분은 레이어를 흐릿하게 표시합니다.

눈이 검은색이면 잘 보이지 않으므로, 색을 넣어두면 완성 이미지를 잡기
쉽습니다.

1️⃣ 자주 칠하는 눈의 색을 타입별로 정해두면
편리합니다. 컬러 팔레트(24페이지)도 도
움이 됩니다. 머리카락은 민머리 상태에서
가마를 기준으로 심는 느낌으로 그려 넣습
니다. **앞머리, 옆머리, 뒷머리로 덩어리를
나누면 그리기 쉽습니다.**

2️⃣ 앞머리의 경계를 통일하고, 같은 지점에서
그립니다.

3️⃣ 마음에 들 때까지 여러 번 다시 그립니다.
머리카락의 밑그림을 레이어로 구분하고,
잘 그려지지 않을 때는 레이어를 바꿔서
다시 그립니다(앞서 그린 것이 더 좋을 때
도 있으니, 일단 비표시 상태로 남겨둡니
다). 머리 모양을 그려 넣으면 얼굴과 맞닿
은 부분도 생기므로, 바로 수정합니다.

4️⃣ 전체를 확대/축소하면서 밸런스를 확인하
고 그립니다. 부분이 많을 때는 각각 색을
설정하면, 나중에 선화를 그리는 작업이
수월해집니다.

5️⃣ 평범한 롱 헤어와 별도로 세 갈래로 엮은
머리도 넣고 싶어서 색을 바꿔서 그렸습니다.

6️⃣ 옷의 밑그림에 들어갑니다. 머리카락은
방해가 되므로, 일단 레이어의 불투명도
를 낮춰줍니다. 러프에서 그린 인체에 옷
을 입히는 느낌으로 그립니다. 인체 라인
을 보면서 조금 더 크게 그립니다. 옷을 그
릴 때의 요령은 처음부터 옷을 입은 상태
로 그리지 않고, 인체를 그린 뒤에 옷을 입
히듯이 그려 넣는 것입니다. 처음부터 옷
을 입은 상태로 그리게 되면 팔과 옷이 이
어지지 않거나 부러진 것처럼 보입니다.
맨몸의 인체를 그리고 나서 그리는 방법을
추천합니다. 실제로 맨몸은 보이지 않겠지
만, 빠뜨리지 않는 편이 좋습니다.

7️⃣ 인체 데생은 이 책에서는 생략하지만, 초
보자라면 일단 맨몸을 그릴 수 있도록 연
습하는 것이 좋습니다. 실제로 있는 옷을
그릴 때는 사진을 검색하거나 실물을 보고
그리세요. 실물보다 얼마나 간략하게 그릴
지, 다른 사람의 그림을 참고하는 방법도
있습니다. 즉, 자료를 제대로 보는 것이 중
요합니다. 옷을 입혀보고 위화감이 있다면
인체를 수정하고 나서 옷을 그립니다. 밑
그림은 수정하는 일이 잦으므로, 시간은
신경 쓰지 않고 제대로 그리는 편이 이후
의 작업이 편합니다.

▶Point
러프를 그릴 때의 요령은 확대한 상태로 그리지
않고 간혹 축소해서 전체를 보면서 그리는 것입니
다.
러프뿐 아니라 채색은 물론이고, 모든 과정에서
중요합니다.

플리츠 스커트는 일단 스커트의 형태를 잡은 뒤에 주름을 그리면 깔끔합니다.

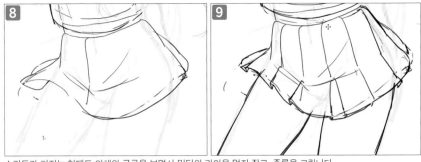

스커트가 퍼지는 형태도 인체의 굴곡을 보면서 밑단의 라인을 먼저 잡고, 주름을 그립니다.

완전히 정해진 부분은 먼저 굵은 선을 직선 도구로 긋고 나서 덧그리듯이 그립니다. 이 러프의 경우, 샤프를 그린 방법입니다. 손으로 그리기 어려운 부분은 도구를 이용하세요.

3 러프에 색을 칠한다

대강 밑그림이 완성되었으므로 색을 칠합니다. **이 단계에서 색을 올려두면 실제로 색을 칠할 때 고민 없이 진행할 수 있으므로,** 결과적으로 작업 시간이 짧아집니다.

선화의 색이 제각각이므로, 선의 색을 갈색으로 변경합니다.

나중에는 수작업으로 칠합니다.

일단 테두리로 둘러싸고 내부를 채우기 도구로 색을 칠합니다.

러프이므로 대강 칠해도 괜찮습니다. 지금 단계에서 너무 많이 칠해도 결과적으로 쓰지 않으므로, 색의 이미지를 잡을 정도면 충분합니다.

일단 대강 색을 정하는데, 저는 선화와 채색 단계에서 색을 바꿀 때가 많아서, 절대로 이 색이다라는 고정관념은 완전히 지웁니다.

머리카락의 색은 최종적으로 검은색이지만, 지금 시점에서는 다양하게 시험했습니다.

러프 완성입니다.

그리는 법의 요령을 알고 효율적으로 그린다!
②손 그리는 법

16페이지에서 설명했지만, 심플한 바스트업이라도 손을 그려 넣는 것만으로도 캐릭터의 개성이 드러나면서 퀄리티도 높은 일러스트를 완성할 수 있습니다. 그러나 손을 그리는 것은 상당히 어렵고, 결국 손 그리는 것을 포기하는 사람도 많을 것입니다.

그럼 간단하게 손 그리는 방법을 소개합니다.

▶ 자세한 내용은 여기서(YouTube)
【상세한 설명/강좌 #2】 손 그리는 법, 그리는 요령【일러스트 메이킹/SAI2】

1 견본을 보고 그린다

결론부터 말하면 **견본을 보고 그리는 것**입니다. 먼저 아무것도 보지 않고 묵, 찌, 빠를 그려 보세요.

실물을 보지 않고 그린 손

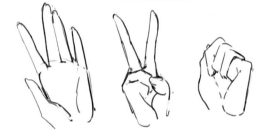

자주 보는 포즈이므로 전혀 못 그리는 사람은 없습니다. 하지만 습관 때문에 약간 어색하게 그려집니다. 이렇게 **기억에 의존해서 그리면, 모호한 부분이 많고, 수정이나 위화감이 남은 상태로 타협하게 만드는 원인이 됩니다.**

다음은 같은 손을 견본을 보면서 그려보세요.

견본은 기본적으로 직접 찍은 사진을 사용합니다. 데생용 모형이나 거울을 준비해 직접 보면서 그리는 방법 등 다양한 수단이 있습니다.

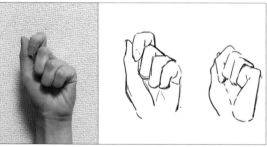

묵은 손가락 끝이 이쪽을 향하므로 엄지 부분이 특히 어렵습니다.

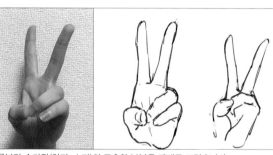

구부린 손가락(약지, 소지)의 모호한 부분을 제대로 그렸습니다.

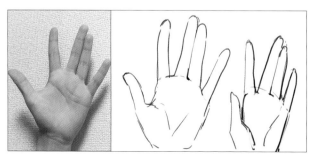

빠는 그릴 수 있다고 착각하기 쉬운데, 보지 않고 그리면 의외로 손의 구조를 잘 모른다는 것을 깨닫게 됩니다. 손가락 연결 부위나 각각의 형태가 의외로 그리기 어렵다는 것을 실감할 수 있습니다.

보지 않고 그린 손과 비교해보면 제법 설득력 있게 묘사했다고 생각합니다. 입체감 있게 손을 제대로 그리고 싶다면, 보면서 그리는 것이 가장 편합니다.

묵, 찌, 빠는 단순한 포즈라도 차이가 큰데, 조금 더 복잡한 포즈도 비교해보겠습니다.

견본 있음 견본 없음

펜을 든 손을 그려보았습니다. 보지 않고 그리면 안쪽의 손가락이 무척 모호합니다. 보이지 않아서 대강 얼버무리고 싶어집니다.

견본 있음 견본 없음

정면을 가리키는 손입니다. 일러스트에서도 자주 사용하는 포즈입니다. 하지만 정면 포즈는 입체감을 살리기가 어렵고, 박력이 잘 느껴지지 않습니다.
자료를 보고 그리면 엄지와 구부린 손가락의 형태, 검지의 깊이감 등을 제대로 표현할 수 있습니다.

이렇게 **선화를 그린다면 자료를 보고 그리는 쪽이 명확하게 좋은 것을 알 수 있습니다.**

2 사진을 트레이싱한다

사진을 보고 그릴 뿐 아니라 사진을 대고 그리는 트레이싱이라는 방법도 있습니다. 보고 그리는 수고가 불필요해, 시간을 더 줄일 수 있습니다. 방법은 간단합니다. 먼저 그리고 싶은 포즈의 사진을 찍고, 일러스트 소프트웨어로 불러옵니다.

사진 레이어를 흐릿하게 조절하고 그 위에 신규 레이어를 작성하고 따라 그립니다. 세세한 손의 주름 등은 생략하면, 더 빠르게 그릴 수 있습니다.

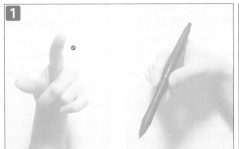 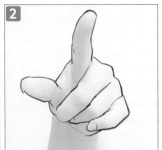

그리기 쉽도록 사진 레이어의 불투명도를 낮춰줍니다. 윤곽을 따라가면서 그립니다.

특히 여성의 손은 마디의 힘줄과 세세한 주름은 생략합니다. 매끄러운 라인으로 그리세요.

·Point
트레이싱으로 그리면 손만 리얼해지거나 주름을 어디까지 그려야 좋은지 판단하기 어려워서, 트레이싱이 더 어려울 때도 있습니다.

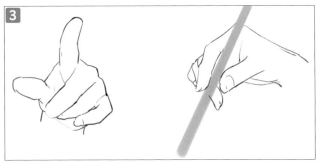

보고 그리기보다 더 리얼하고 빠르게 그렸습니다. 직접 찍은 손 사진이라면 트레이싱에 이용해도 괜찮습니다.

3 남녀 손의 차이

자기 손 사진을 사용할 때 다른 성별의 손을 그리고 싶다면 약간의 요령이 필요합니다. 사진을 그대로 그리면, 나와 동성의 손이 되고 맙니다. 일러스트의 여자 손과 실제 여성의 손을 비교해도(그림체에 따라 차이가 있다), 주로 일러스트 쪽이 더 가늘고 길게 표현하므로, 그림체와 손이 맞지 않을 때도 있습니다.

기본적으로 남녀 어느 쪽을 그릴 때 직접 찍은 사진을 사용하는 것은 괜찮습니다. 손의 구조 자체는 남녀에 크게 차이는 없습니다. 단, 트레이싱을 할 때는 차이가 있게 그립니다.

여성의 손

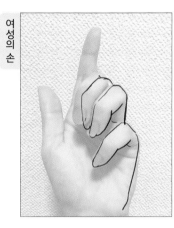 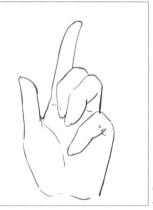

여성의 손…
사진보다 약간 작게 그립니다.

남성의 손

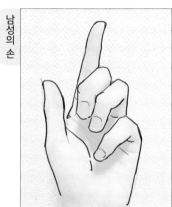 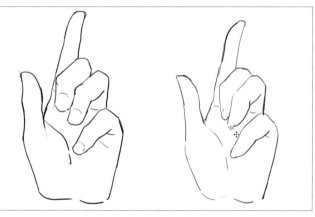

남성의 손…
여성의 손보다 직선에 가깝게 투박한 느낌으로 그립니다.

비교해보면 같은 사진인데도 다르게 보이는 것을 알 수 있습니다.

그 외에도 **손톱의 형태와 길이 등으로 차이를 더해 남녀의 손을 구분하세요.** 익숙해지면 남성은 손가락을 길게 하는 식으로 길이를 조절하면 더 그럴듯합니다.

또한 사진을 찍을 때의 요령은 여성다움, 남성다움, 캐릭터의 개성이 느껴지려면 어떤 형태의 손 포즈가 좋을지 생각해보는 것입니다.

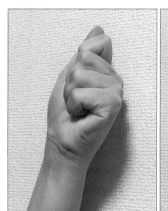 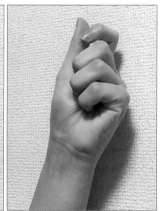

힘을 준 묵과 부드러운 묵입니다. 힘을 준 묵은 남성적이고, 약간 부드럽게 쥐면 여성적입니다.

4 실제 일러스트에 사용한다

실제로 러프를 그릴 때 지금 단계를 어떻게 진행하면 좋은지 살펴보겠습니다.
처음에는 대강이라도 좋으니 손의 포즈를 정해두고, 러프를 그립니다.

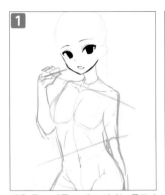

펜을 든 소녀를 그리고 싶다는 목표가
정해졌습니다.

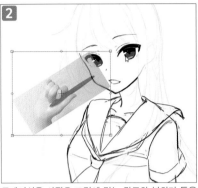

트레이싱용 사진은 그림에 맞는 각도와 분위기 등을
구상하고 여러 장을 준비합니다. 실제로 사진을 올려
보고 어떤 사진을 사용할지 정합니다.

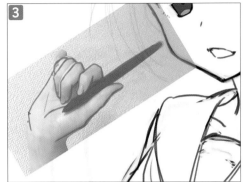

정했다면 사진의 크기와 각도를 조절하고, 그대로 따라 그립니다.

사진 레이어를 비표시로 변경합니다. 물론 손의 선화
레이어도 다른 선화 레이어와 구분합니다.

손에 알맞게 손목과 팔도 그립니다.

하나 그려보고 잘 맞지 않으면 다른 사진도 시험해보
세요. 트레이싱이므로 그렇게 시간이 걸리지 않습니다.

앞쪽의 손과 비교할 수 있도록 다른 색으로 그립니다. 최종
적으로 비교하고 선택하면 됩니다.

이쪽도 손목, 팔을 그립니다. 이쪽이 더
마음에 듭니다.

펜을 그리면 완성입니다.

·Point·
자주 그리는 손 포즈는 보지 않아도 그릴 수 있도록 연습해두면, 라이브
페인팅이나 아날로그 일러스트를 그릴 때도 유용합니다.

그리는 법의 요령을 알고 효율적으로 그린다!
③선화 그리는 법

선화에 대해서는 요령다운 요령이 거의 없지만, 밑그림을 그대로 따라 그릴 뿐 아니라 제대로 밸런스가 잡혔는지, 이미지에 어울리는지 등을 확인하면서 그리는 것이 중요합니다.

자세한 내용은
여기서(YouTube)

【상세한 설명/강좌 #3】선화 그리는 법·요령【일러스트 메이킹/SAI2】

1 기본 선화

기본적인 선화는 **선을 긋기 쉬운 각도로 캔버스를 돌리거나 좌우 반전하고, 아날로그 일러스트라면 종이를 돌려서 그리기 쉬운 각도로 선을 긋는** 식입니다.

펜은 22페이지에서도 소개했듯이, 미리 나에게 맞는 펜을 만들어둡니다. 다만, 이미지가 다르면 펜을 바꿔서 다시 그리기도 합니다. 시간 낭비처럼 느껴질지도 모르지만, **그때의 컨디션과 기분에 따라서도 선의 터치는 달라질 수 있으므로**, 정해진 펜을 너무 고집할 필요는 없습니다.

코와 입, 얼굴의 윤곽 등을 처음에 그리는 것은 실패했을 때 다시 그리기 쉽기 때문입니다. 중요한 얼굴을 그리고 분위기를 확인할 수 있도록 매번 이 순서로 그립니다.

눈은 마음에 들지 않아서 다시 그리는 일이 무척 많은 부분입니다. 수정이 많은 이유는 그리는 법이 정해져 있지 않기 때문이라고 생각합니다.

역시 눈만은 먼저 색을 칠해서 캐릭터의 이미지를 빠르게 정하고 나머지 선화를 진행합니다.

2 스트로크에 대해서

얼굴의 선화가 끝난 시점에 스트로크에 대해서 알아보겠습니다. 스트로크란 「보트에서 노를 젓는 동작. 수영에서 손으로 물을 젓는 동작」을 뜻하는데, 일러스트에서는 「하나의 선을 긋기 시작해서 끝나기까지의 과정」을 생각하면 됩니다. 한 번의 스트로크로 선을 그리려고 하면 시간이 걸립니다. 또한 실패하지 않도록 천천히 그리므로, 선도 거칠고 휘어지고 맙니다.

이어진 부분은 한 번의 스트로크로 그린 예입니다. 캔버스도 회전시키지 않고 그대로 그렸으므로, 까다로운 각도로 억지로 그렸습니다.

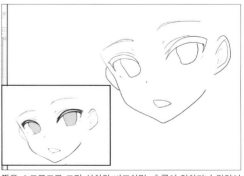

짧은 스크로크로 그린 선화와 비교하면, 흐름이 약하거나 강약이 느껴지지 않는 것을 알 수 있습니다.

이번에는 머리카락의 스트로크를 살펴보겠습니다. 정수리에서 하나의 선으로 머리카락을 그렸는데, 좀처럼 단번에 그려지지 않아서 여러 번 선을 다시 그렸습니다. 특히 머리카락 끝은 제대로 곡선이 그려지지 않아서 어색한 형태가 되었습니다. 반대로 너무 많은 스트로크로 그리면 퍼석퍼석한 느낌으로 지저분합니다. 실제로 그어보면 선이 매끄럽지 못합니다.

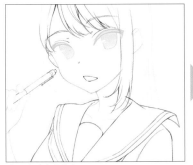

평소의 선화입니다.

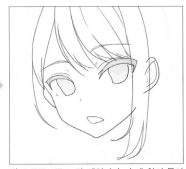

긴 스트로크로 그린 예입니다. 손에 힘이 들어가므로, 선의 굵기가 너무 균일합니다.

반대로 스트로크가 너무 짧으면 선이 지저분해 보입니다.

억지로 긴 스트로크로 그리려고 해도 잘 안되고, 반대로 너무 짧아도 문제가 생기는 것을 알 수 있습니다.

3 머리카락 선화의 요령

선이 교차하는 부분을 진하게 처리하면 선에 강약이 생깁니다. 단, 교차하는 부분이 전부 진하면 반대로 지저분해지므로 주의하세요.

이후는 큰 덩어리에서 나오는 작은 머리카락 끝을 만들거나 그 위에 선을 만드는 패턴과 선을 지우는 패턴 등 몇 가지를 만들어두면 단조롭지 않는 머리카락을 그릴 수 있습니다.

1

평범하게 머리카락 라인을 그린 뒤에 그 위를 칠해서 교차하는 부분을 진하게 처리합니다.

2

왼쪽은 선을 지우고 작은 머리카락 끝을 그린 패턴, 오른쪽은 위에 작은 덩어리를 그린 패턴입니다. 머리카락의 덩어리에도 패턴을 만들어두면 좋습니다.

4 마무리 요령

선화가 거의 완성된 뒤의 마지막 마무리입니다. 전체가 보이는 상태에서 러프를 완전히 비표시로 전환하고, 이상한 부분이 있다면 수정하거나 가장자리를 강조하듯이 윤곽선을 조금 굵은 펜으로 덧그려서 진하게 처리합니다.

그저 밑그림을 따라만 가는 것이 아니라, 선화 전체의 이미지를 확인하면서 **밑그림을 너무 믿지 않는 것이 포인트**입니다.

▶**Point**
선화는 익숙해져야 합니다! 많이 그리는 것이 실력 향상의 요령입니다!

그리는 법의 요령을 알고 효율적으로 그린다!
④기본 채색법

채색에 들어가기 전에 저의 기본적인 채색법을 설명합니다. 메이킹을 보면 채색 순서를 알 수 있지만, 어떻게 칠하는지는 알 수 없으므로, 이쪽을 참고해 주세요.

자세한 내용은 여기서(YouTube)

【상세한 설명/강좌 #0】일러스트 가 완성되기까지 ~준비 편~【일러 스트 메이킹/SAI2】

1　채색할 때 사용하는 기능

투명색과 그리기색을 전환한다

우선 기본적으로 음영을 넣을 때 **투명색과 그리기색을 바꿔가면서 칠합니다.** 보통은 2가지 색을 정해두고 바꿔가면서 칠하는데, 선택한 색의 왼쪽 아래에 있는 색을 클릭해, 투명색과 그리기색을 전환할 수 있습니다.

그리기색은 해당 색으로 칠할 수 있는 반면, **투명색은 지우개와 같은 기능입니다.** 기본은 지우개처럼 사용하지만, 다른 점은 선택한 브러시로 지울 수 있다는 점입니다. 따라서 같은 브러시를 사용하면서 칠하고, 지우고 할 수 있습니다.

그리기색으로 칠합니다.

투명색으로 칠합니다. 투명이므로, 지워집니다.

붓 도구로 지운 상태이므로, 흐리기 효과가 됩니다.

불투명도 보호와 채우기

또 하나 사용했던 기능은 불투명도 보호와 채우기입니다. 29페이지에서 소개했는데, 불투명도 보호는 레이어 창에 있습니다. 채우기는 위의 메뉴에 있습니다.

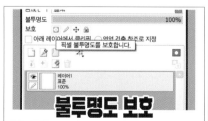

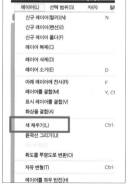

이 2가지는 기본적인 기능이며, 레이어에 그린 부분의 색을 바꿀 때 사용합니다. 특히 밑색 작업에 사용했습니다.

구체적인 방법은 보기 쉽도록 진한 색으로 칠한 뒤에 실제로 칠하려고 생각한 색으로 변경합니다. 피부색과 흰색 등은 배경이 흰색일 때 구분하기 힘든 만큼, 진한 색으로 칠하는 것이 좋습니다.

2 기본 채색 방법의 요령

붓은 수채화붓을 선택하고, 투명색과 그리기색을 바꿔가면서 사용했습니다. 칠하고 지우는 것 외에도 **칠한 부분을 흐리게 만들 수 있습니다.** 채색법이라고 해서 더 세세한 내용을 생각했을지도 모르지만, 이 동작이 대부분이므로 3장 이후의 메이킹도 지금 설명한 방법으로 따라할 수 있습니다.

채우기와 불투명도 보호를 사용해 밑색을 칠합니다.

음영 부분을 붓 도구로 칠합니다.

경계선을 흐리게 하거나 지웁니다. 이때 전부를 흐리게 하는 것이 아니라 명확한 선, 흐린 선으로 강약을 더하면 좋습니다.

마찬가지로 다른 곳에도 음영을 넣습니다.

음영을 흐리게 하고 지우기를 반복합니다.

특별히 힘든 작업이 아니고 어려운 도구를 사용하는 것이 아니므로 시험해보세요.

그리는 법의 요령을 알고 효율적으로 그린다!

⑤밑색

밑색은 이전 항목에서 소개했듯이 「선택 범위를 채우는 식」으로 사용합니다 (채우기 도구). 어려운 부분은 없지만, 저 나름의 방법이 있는 부분을 설명하겠습니다.

▶ 자세한 내용은 여기서(YouTube)

【상세한 설명/강좌 #4】밑색 칠하는 법·요령【일러스트 메이킹/SAI2】

1 기본 밑색 과정

먼저 선화 레이어와 폴더를 선택한 상태에서 **영역 검출 참조로 설정에 체크를 합니다.** 자동 선택 도구를 선택하고 채울 부분을 펜으로 선택합니다(SAI에서는 선택 도구를 사용하는 동안에 선택한 부분이 파랗게 표시됩니다. CLIP STUDIO PAINT는 여러 곳을 선택할 때 Shift를 누른 채로 선택할 필요가 있습니다).

SAI는 여러 개의 범위를 동시에 선택할 수 있습니다.

대강 선택한 뒤에 색을 채웁니다. 메뉴바의 채우기를 선택합니다. 자주 사용하므로, 단축키로 등록하면 편합니다. 색을 채운 뒤에 작아서 채우지 못한 부분을 수작업으로 칠합니다(브러시는 연필, 농도는 100입니다).

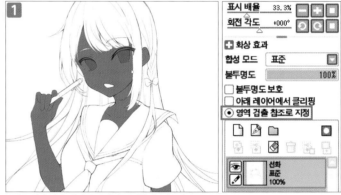

선이 교차하는 부분과 머리카락 끝 등은 채우기를 거의 사용하지 않습니다.

참고로 **진한 색으로 칠한 이유는 배경이 흰색이면 피부색이 잘 보이지 않기 때문입**니다. 처음부터 피부색을 사용하고 싶은 사람은 배경에 진한 색이나 눈에 띄는 색을 깔고 칠하면 됩니다.

세세한 부분까지 채색을 마친 다음, 불투명도 보호를 체크하고 실제로 넣을 색으로 변경합니다.

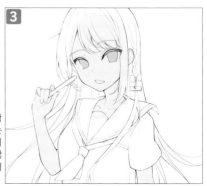

피부색 위에 머리카락을 칠하므로, 앞머리는 벗어나도 상관없습니다. 빈틈이 생기지 않도록 크게 칠하는 것이 포인트입니다.

2 | 선화가 없는 부분의 밑색

흰자위처럼 선화가 없는 부분은 선택할 수 없으므로, 선으로 그리고 속을 채우는 식으로 진행합니다. 채운 뒤에 형태를 약간 다듬기도 합니다. **흰자위는 형태를 다듬을 때 수채화붓을 사용해 테두리를 약간 흐리게 처리합니다**(피부와 조화롭게 하려고).

피부와 마찬가지로 레이어의 불투명도를 보호하고 색을 변경합니다. 저는 흰자위를 새하얗게 칠하지 않으므로, 약간 노란색을 더했습니다.

 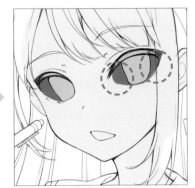

알기 쉽도록 여기도 다른 색으로 작업합니다. 눈구석과 눈꼬리를 살짝 흐리게 처리했습니다. 피부색과 조화롭도록 흰자위에도 노란색을 약간 넣었습니다.

3 | 나머지 부분의 밑색

이후는 동일하게 다른 부분도 칠합니다. 머리카락의 밑색을 앞뒤로 나눴는데, 나중에 음영을 넣을 때 작업이 수월해지기 때문입니다. 다른 부분은 나중에 작업하기 쉽도록 필요하면 구분했습니다(너무 많이 구분하면 레이어 관리가 힘든 만큼, 파악할 수 있는 범위로 구분).

작업을 편하게 하는 요령은 **눈과 코, 입 등의 부위를 레이어로 구분하고, 피부를 칠할 때는 선택 폴더에서 빼두는 것**입니다.

코와 입은 레이어로 구분하고 비표시로 설정 했습니다. 앞머리와 뒷머리는 레이어로 나눠서 밑색을 칠합니다. 이후의 과정이 수월해집니다.

나머지 부분도 기본은 같습니다.

밑색 완성. 흰색 옷이 라도 완전히 흰색이 아 니라 연한 회색으로 칠 합니다.

그리는 법의 요령을 알고 효율적으로 그린다!

⑥피부 채색법

피부는 광원에 따라서 음영의 위치가 달라지는데, 채색법은 같으므로 패턴을 알아두면 비교적 쉽게 칠할 수 있습니다. 음영색도 미리 컬러 팔레트를 준비하면 어렵지 않습니다.

자세한 내용은
여기서(YouTube)

【상세한 설명/강좌 #5】피부 채색법·요령【일러스트 메이킹/SAI2】

1 기본 1음영 채색법

주로 사용한 도구는 에어브러시와 수채화붓입니다. 우선 1단계 음영을 넣습니다(1음영). 1음영은 피부에 입체감을 더하는 음영입니다. 넣는 위치는 특별히 정해져 있는 것은 아니지만, **얼굴은 구체, 팔다리는 원기둥을 의식하면서 입체로 보이게 넣습니다.**

코와 눈 등에도 음영을 넣습니다. 너무 많이 넣으면 귀여운 느낌이 없어지지만, 없으면 얼굴이 밋밋해 보이므로, 연한 색을 채웁니다. 팔과 다리 등은 일단 **1음영의 색으로 채우고 나서 빛을 그려 넣는 형태로 진행합니다.**

음영색

1음영은 몸의 굴곡을 의식하면서 넣습니다.

쇄골과 목 근육도 같습니다. 너무 또렷하게 묘사하면 비쩍 말라보이거나 투박해 보이므로, 밸런스는 칠하면서 조절합니다. 손은 사진을 보면서 칠하는데, 손금이나 관절의 주름은 생략합니다.

경계는 흐리게 하거나 수채화붓으로 펼쳐서 부드럽게 다듬습니다.

이후는 축소해서 전체를 보면서 조절합니다.

손은 선화보다도 채색으로 입체감을 살립니다.

전체를 축소해서 체크하고, 확대해서 칠하는 과정을 반복합니다.

2 기본 2음영 채색법

다음은 주로 앞머리와 소매가 만드는 그림자 등을 1음영보다 더 진한 색으로 칠합니다. 왼쪽 위에 빛을 설정할 예정이므로, 왼쪽의 음영이 커집니다. 단, 적당한 수준의 데포르메이므로, 그냥 깔끔해 보일 정도면 충분합니다. 반대로 잘 보이는 부분이면 과장해도 좋습니다.

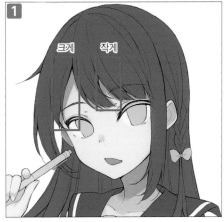

음영색

사물이 만드는 그림자 외에는 1음영만으로 입체감이 약한 곳에 음영을 보충합니다.

이미 묘사한 목과 팔다리는 앞머리의 음영보다도 진한 색으로 사물이 만든 음영을 칠합니다. **전체를 보면서 진한 색으로 음영을 넣으면 균형잡힌 화면이 됩니다.**

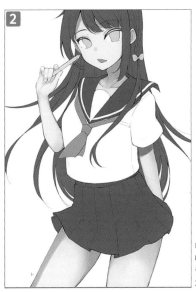

머리카락, 턱, 소매 등이 만드는 그림자를 넣는 것이 2음영입니다.

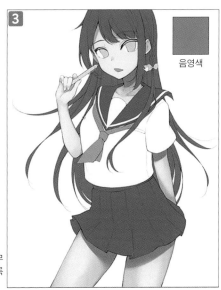

음영색

진한 음영은 너무 많이 넣지 않도록 주의합니다.

3 마무리 요령

눈 주위를 덮듯이 그려 넣습니다. 화장 같은 느낌입니다. 눈과 조화롭도록 다듬으면서 강조하면, 입체감이 생깁니다.

볼을 그립니다.

입은 윤기를 더하면서도 너무 리얼하지 않게 합니다.

볼에 하이라이트도 넣습니다.

마지막에 진한 음영 부분에 연한 보라색으로 반사광을 넣으면 완성입니다.

그리는 법의 요령을 알고 효율적으로 그린다!
⑦머리카락 채색법

머리카락은 길이에 따라서 소모되는 시간이 달라집니다. 질감에 따라서도 음영을 넣는 방법이 다릅니다. 입체감을 살리면 그럴듯해 보이므로, 세밀한 음영을 과도하게 많이 넣을 필요는 없습니다.

▶ 자세한 내용은
여기서(YouTube)

【상세한 설명/강좌 #7】 머리카락 채색법 · 그리는 법 · 요령 【일러스트 메이킹/SAI2】

1 기본 머리카락 음영

먼저 에어브러시 도구로 머리카락 바깥쪽에 연한 음영을 넣습니다. **구체인 머리의 입체감을 살리는 작업입니다.** 뒷머리는 목 뒤쪽의 음영 부분에 색을 넣습니다.

다음은 진한 선처럼 음영을 넣습니다. 선화를 보완하는 느낌으로 음영의 가장 진한 부분에 해당하는 곳에 선을 넣습니다.

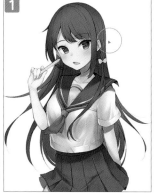

에어브러시로 흐릿한 음영을 넣기만 해도 입체감이 생깁니다.

덩어리가 교차하는 지점에 선처럼 그려 넣습니다.

다음은 뒷머리에 큰 음영을 넣습니다. 머리카락이 검은색이므로, **표준** 모드에서 보라색으로 칠하고, **곱하기** 모드로 변경합니다. 그러면 앞뒤의 거리감을 표현할 수 있습니다. **머리카락 중에서도 가장 어두운 부분**입니다.

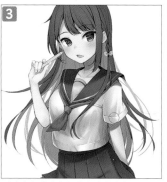

머리카락 레이어를 밑색 단계에서 앞머리와 뒷머리로 구분해두면, 이 작업이 무척 수월합니다.

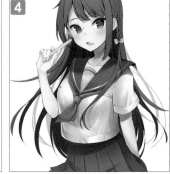

검은색 머리지만 새까맣게 되지 않도록 주의합니다.

2 하이라이트의 요령

머리카락의 하이라이트를 넣습니다. 빛을 받는 부분을 선으로 둘러싸는 느낌으로 넣습니다.

머리 중앙은 입체감을 의식하면서 별도의 레이어에 간단하게 형태를 잡은 다음에 빛을 넣습니다. 이후는 선을 넣고 지우기를 반복하면서 형태를 다듬습니다. 안쪽의 빛을 받는 부분에도 약간의 하이라이트를 넣습니다.

3 음영 채색

지금부터 약간 세세한 음영을 넣습니다. 피부와 마찬가지로 그리고 지우기를 반복합니다.

가장 어두운 부분(뒷머리)과 밝은 부분(하이라이트)을 정한 뒤에, 중간 농도로 음영을 칠하면 고민할 필요가 없으므로, 이 순서로 칠합니다.

·Point
음영을 다 넣고 음영 레이어를 복제한 다음, 아래 레이어의 색을 변경합니다. 정보량이 약간 증가합니다.

흐리게 처리할 부분, 그대로 둘 부분을 만들면서 음영을 넣습니다.

음영을 한 단계 더 흐릿하게 넣습니다. 약간 부족한 부분을 보완합니다.

만족할 때까지 연하게 계속 칠합니다. 시간을 줄이고 싶을 때는 이 과정을 생략해도 상관없습니다.

4 머리카락을 추가한다

끝으로 가장 아래에 레이어를 작성하고 실루엣을 보완한 뒤에 뒷머리를 추가합니다. 채색을 하면서 모자란 느낌일 때는 추가합니다.

그리고 지우면서 형태를 다듬습니다. 채색만으로 묘사를 더합니다.

머리카락 끝에 색을 더해 입체감을 더합니다. 뒷머리의 어두운 부분도 약간 밝게 조절해 입체감을 강조합니다.

실루엣이 단조롭지 않도록 덩어리를 추가합니다.

그려 넣고 나서 색을 바꾸고 머리카락을 더하면 완성입니다.

5 마무리 요령

가장 위에 레이어를 작성하고 에어브러시로 피부 주위의 머리카락에 피부색을 넣습니다. 레이어의 불투명도를 낮춰서 다듬어줍니다. **진한 머리카락 색의 영향으로 안색이 나빠 보이지 않게 하는 작업**입니다.

끝으로 머리카락을 살짝만 더하면 완성입니다.

검은 머리는 검은색 뿐이면 그림이 무거워지므로, 밝은 곳도 만들어둡니다.

머리카락이 방해가 되지 않을 정도만 그려 넣습니다.

그리는 법의 요령을 알고 효율적으로 그린다!
⑧옷 채색법

옷은 주름 채색이 메인이므로, 주름 표현 방법은 이 책에서 생략합니다. 대신 그럴듯해 보이는 채색의 포인트만 설명합니다.

자세한 내용은
여기서(YouTube)

【상세한 설명/강좌 #8】옷 칠하는 법·그리는 법·요령【일러스트 메이킹/SAI2】

1 기본 음영 넣는 법

먼저 대강 음영 부분을 칠합니다(1음영). 피부와 마찬가지로 대강 크게 색을 올린 뒤에 빛과 음영이 아닌 부분을 지웁니다. 옷의 주름은 재질에 따라서 어떤 형태로 주름이 나타나는지 생각하면서 그립니다.

유사한 포즈로 동일한 옷을 입은 사진 등을 찾아 참고해서 그려보세요. **흐린 부분과 또렷한 음영이 있는 부분이 나란히 있으면 천의 주름을 표현할 수 있습니다.** 손수건이라도 좋으니 천을 직접 잡아보면서 주름의 형태를 관찰하는 것도 좋은 방법입니다.

먼저 큰 음영을 잡고, 세세하게 다듬어 나갑니다.

세일러복은 옷감이 약간 두꺼운 편이므로, 주름을 너무 작게 넣지 않도록 합니다.

1음영 완성입니다.

이런 느낌으로 1단계 음영이 어느 정도 끝났습니다. 다음은 1단계 음영을 보완하는 느낌으로 진한 색을 넣습니다. 마찬가지로 칠하고 지우기를 반복합니다. 그리고 전체를 확인한 뒤에 너무 많이 넣은 부분은 지우거나 흐리게 다듬으면서 칠합니다.

·Point·
모든 부분이 그렇지만, 기본적으로 그리고, 지우고, 흐리기를 반복합니다. 틈틈이 축소해서 전체적으로 확인하는 것이 중요합니다.

약간 진한 색으로 2음영을 넣습니다.

마찬가지로 칠하고 지우기를 반복합니다.

가슴의 형태를 알 수 있도록 에어브러시로 색을 더하고, 곱하기 레이어라면 연한 색으로 변경합니다.

입체감을 더하려면 인체의 라인을 따라서 에어브러시로 색을 올리고, **오버레이**나 **곱하기**로 설정하면 입체감이 더 강해집니다.

2 | 세세한 라인

가는 선이나 주름을 넣으면 제법 그럴듯해 보입니다. 너무 지나치지 않을 정도로 넣습니다.

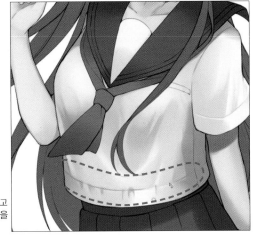

옷의 재봉선을 찾아보고 선을 넣거나 작은 음영을 더합니다.

3 | 음영 추가

넥타이와 머리카락의 그림자도 그려 넣습니다. 너무 또렷하지 않게 거리에 알맞게 흐린 정도를 조절합니다.

가장 진한 어두운 음영은 전체의 밸런스를 보면서 약간만 넣습니다.

사물과 가까운 곳의 음영은 진하게, 사물과 멀리 있는 곳의 음영은 연하고 흐릿하게 넣습니다.

가장 진한 음영은 옷 안쪽 등에 극히 일부에만 넣습니다.

4 | 마무리 요령

색감을 더하고 싶을 때는 음영 레이어를 복제하고, 다른 색으로 바꿔서 덧칠합니다. 색조 보정 기능으로 조절하면서 마음에 드는 색을 선택해보세요.

흰색 세일러복이지만, 색을 조금 더하면 정보량도 늘고 선명해집니다.

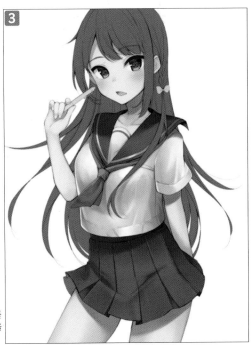

다른 부분도 채색법은 같습니다. 중요한 것은 자료를 잘 보면서 칠하는 것입니다! 익숙해지면 점차 시간을 더 많이 줄일 수 있습니다.

그리는 법의 요령을 알고 효율적으로 그린다!
⑨색을 선택하는 법

이번 항목은 색 선택에 대한 내용입니다. 지금 설명하는 색 선택은 배색이 아니라 음영과 하이라이트 등의 색을 선택하는 방법입니다. 무조건 맞는 이야기가 아니라 제 나름의 방법이므로, 참고만 하세요.

자세한 내용은
여기서(YouTube)

【설명】색을 선택하는 법! 일러스트 메이킹 번외 편【그림 그리는 법・접근법】

1 스포이트 도구를 사용한다

여러분은 다른 사람이 어떻게 색을 선택하고 있는지 궁금했던 적이 없으셨습니까? 그림을 보는 것만으로는 알 수 없습니다.

하지만 유용한 것이 스포이트 도구입니다(아날로그 방식으로 그릴 때는 요즘 앱 중에 카메라로 찍으면 색을 알 수 있는 것이 있습니다). **스포이트 도구를 사용해 원하는 색과 그리고 싶은 일러스트의 색을 찾아보세요.**

밑색

H 037
S 013
V 100

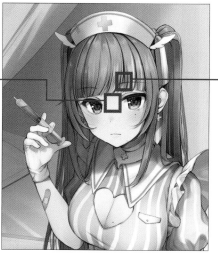

음영

H 351
S 033
V 076

피부의 밑색과 음영색을 스포이트로 확인해보았습니다. 색을 스포이트로 찍어보면 어떤 색을 사용했는지 컬러써클의 위치와 수치를 알 수 있습니다.

이렇게 다른 사람이 그린 일러스트에서 스포이트로 색을 확인해보면, 어떤 식으로 색을 선택하는지 파악할 수 있는데, 여러분의 그림에도 꼭 활용해보세요.

2 색의 수치화

제가 색을 선택할 때 보는 수치는 HSV입니다. 위에서 차례로 색조, 채도, 명도의 수치를 나타내는데, 이것을 활용해 색을 선택합니다. RGB와 CMYK로 보는 사람도 있겠지만, 각자 자신이 이용하는 환경에 적합한 것을 선택해도 상관없습니다.

저는 이 수치를 기준으로 어두운 색은 명도를 낮추고, 선명한 색은 채도를 높이는 식으로 사용하는 **색을 조절합니다**(색조 보정에 대해서는 38페이지를 참조).

H 033
S 004
V 099

3 음영색 선택하는 법

제가 색을 선택하는 방법은, 먼저 밑색으로 칠한 색을 표시합니다. 그리고 컬러써클의 원 부분을 보고 음영은 파란색 쪽으로, 빛은 노란색 쪽으로 커서를 움직이는 방식입니다. 이렇게 색감을 바꿨습니다. 그뿐 아니라 **명도와 채도도 약간 낮춰서** 음영색을 정했습니다.

파란색이나 노란색으로 가져가는 방식은 기본적인 원리이며, 밑색에 알맞은 것이 가장 좋습니다.

중요한 것은 **음영색을 선택할 때 명도와 채도뿐 아니라 색조도 함께 조절**하는 것입니다.

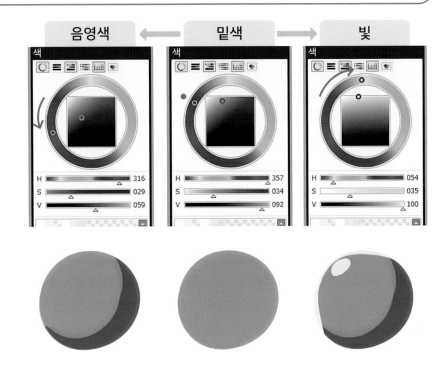

예를 살펴보겠습니다.

A는 원본 일러스트, B는 초보자가 선택할 법한 색으로 변경한 일러스트입니다. 피부의 밑색과 음영색을 비교해보세요.

큰 차이는 음영과 하이라이트의 색을 선택할 때 **밑색을 기준으로 컬러써클과 색조의 위치를 얼마나 조절**하는지에 좌우됩니다.

B의 일러스트는 컬러써클의 원 부분의 위치와 색조 부분의 수치가 거의 변함이 없습니다.

즉, 채도와 명도를 조절했을 뿐이지만, 그것만으로도 예쁜 색이 되지 않습니다. 왼쪽은 색조 부분의 수치가 많이 다릅니다.

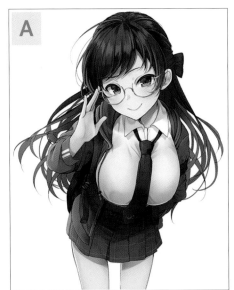

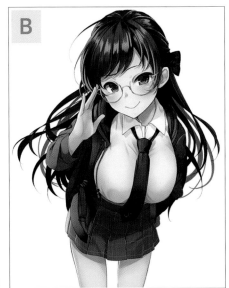

Point
다른 사람의 그림에서 스포이트로 추출한 색을 전부 사용하는 것은 도작이 될 가능성이 있으니 주의하세요!

그리는 법의 요령을 알고 효율적으로 그린다!
⑩남성 그리는 법

평소에 여자만 그리면 남자를 못 그린다, 남녀의 차이를 모르겠다 하는 사람도 많을 것입니다. 저도 남자를 그려도 남자다움이 부족하거나 좋아하는 그림체가 아니었던 적도 있었으므로, 간단하게 남자를 그리는 요령을 소개합니다.

자세한 내용은
여기서(YouTube)

【설명】남성 캐릭터 그리는 법·남녀별 그리는 요령【일러스트 메이킹/SAI2】

1 내 그림의 부족한 부분을 인식하자

먼저 내가 어떤 남자를 그리고 싶은지 연구하고 다양한 그림을 찾아봅니다.

> · 내가 좋아하는 그림체는 어떤 것인지 조사한다
> (여성 취향과 소녀만화는 전혀 다릅니다)
> · 좋아하는 얼굴의 밸런스를 찾는다
> · 남성다움이란 어떤 것인지 조사한다

저는 책을 수집하거나 인터넷 검색으로 그림을 연구하면서 포즈집 등으로 연습했습니다.

2 그리는 요령

실제로 연구한 결과, 제가 주의하는 점은 아래와 같습니다.

형태 ········· 여자와 그렇게 다르지 않습니다. 어깨 폭과 목 등의 골격을 알 수 있을 정도입니다.

러프 ········· 머리는 여자보다도 세로로 약간 길게 합니다. 턱과 하관 등의 윤곽을 약간 투박하게, 볼도 직선에 가깝게, 남자답게 길쭉한 느낌입니다. **목은 굵게, 후두부에서 이어지는 이미지**, 힘줄이나 목젖도 그립니다. 어깨 폭은 넓게, 팔도 근육을 의식합니다.

얼굴 ········· 눈과 코의 위치를 대강 정한 뒤에 얼굴 부위를 그려 넣습니다. 여자는 아기의 머리처럼 눈코입이 아래쪽에 가깝고, 어린 인상이 되므로, **눈의 위치를 높였습니다.** 여자를 그릴 때는 생략했던 콧날 등도 그립니다. 눈의 형태와 쌍꺼풀, 눈꺼풀의 선 등도 같으며, 좋아하는 그림체를 연구합니다. 눈과 눈썹의 위치에도 주의하는데, 가까울수록 남성다운 이미지가 됩니다. 마찬가지로 입과 코의 거리도 의식합니다.

머리카락 ··· 여자를 그릴 때는 앞뒤로 나눠서 그렸지만, 남자는 **덩어리보다 가마에서 시작되는 머리카락의 흐름을 만들듯이** 그립니다.

옷 ··········· 먼저 구조를 확실히 조사합니다. 여성과 재봉선의 위치가 다르므로, 주름의 형태 등도 꼼꼼히 보고 그리는 것이 중요합니다.

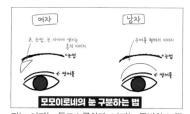

저는 여자는 둥그스름하게, 남자는 투박한 느낌으로 눈을 구분해서 그립니다.

트리밍으로 시간 단축 메이킹

150분 ▶ **60**분

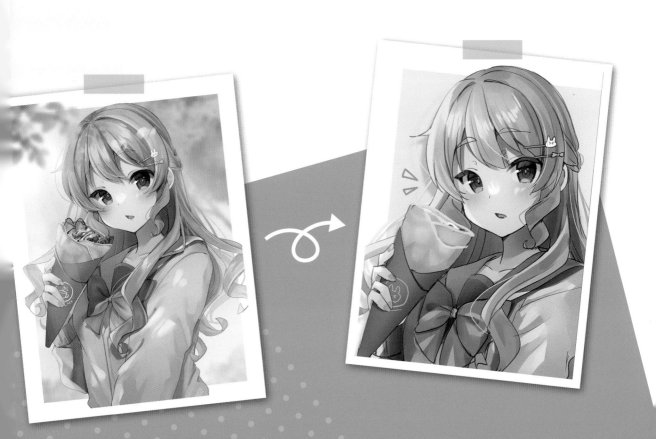

트리밍으로 시간 단축 메이킹

지금부터는 실제 일러스트의 시간 단축 전 과정과 후의 과정을 비교해보겠습니다.

먼저 단축 전인 150분, 그리고 거의 동일한 일러스트를 60분으로 단축해 다시 그렸습니다. 하지만 일러스트 1장에 150분이면 제법 짧은 시간에 그린 작품인데, 더 단축해서 1시간에 그리는 1시간 드로잉이 가능할까요? 꼭 참고해보세요.

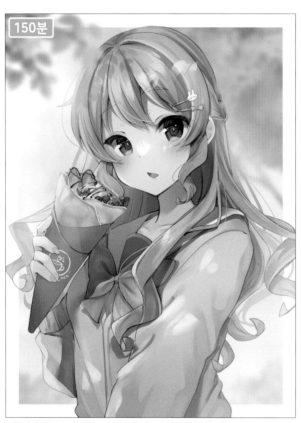

150분

보통의 속도로 그린 일러스트입니다. **약 150분**이 걸렸습니다.

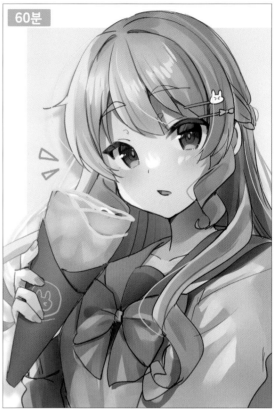

60분

시간을 줄여서 그린 일러스트입니다. 60분 동안 그렸습니다.

1 시간을 배분한다

일러스트를 그리기 전에 대강 시간 배분을 정합니다. 시간 단축 없이 그릴 때라도 그냥 그리면 생각보다 많은 시간이 걸립니다. 일단 3시간을 목표로 시간을 배분했습니다.

3시간(180분)으로 시간 배분을 정했지만, 빠르게 완성한 덕분에 실제로는 145분이 걸렸습니다.

이렇게 시간 배분을 정해두면 작업의 진행이 원활하고 생각보다 빨리 끝나기도 합니다.

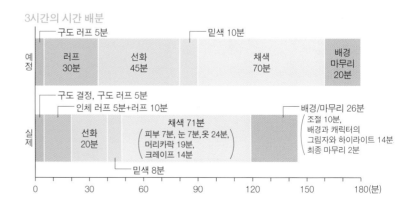

3시간의 시간 배분

예정: 구도 러프 5분 / 러프 30분 / 선화 45분 / 밑색 10분 / 채색 70분 / 배경 마무리 20분

실제: 구도 결정, 구도 러프 5분 / 인체 러프 5분+러프 10분 / 선화 20분 / 밑색 8분 / 채색 71분 (피부 7분, 눈 7분, 옷 24분, 머리카락 19분, 크레이프 14분) / 배경/마무리 26분 (조절 10분, 배경과 캐릭터의 그림자와 하이라이트 14분, 최종 마무리 2분)

0 30 60 90 120 150 180(분)

2 일러스트 이미지를 구상한다

오리지널 일러스트를 그릴 때 캐릭터 디자인을 한 뒤, 혹은 캐릭터 디자인을 구상하면서 진행하면 시간이 오래 걸립니다.

짧은 시간에 일러스트를 완성하고 싶을 때는 **이미 정해진 캐릭터를 그리거나 캐릭터 디자인을 완벽하게 끝낸 뒤에 그리세요.** 그리면서 잡아나갈 때는 너무 디테일한 디자인이 되지 않도록 주의하세요.

2차 창작은 그려본 적이 많지 않은 캐릭터라면 머리 모양과 옷의 구조 등을 제대로 이해하기 어려우므로, 결국 시간이 걸립니다. 한 번이라도 그려본 적이 있으면 완전히 처음 그리는 것보다 빠르게 그릴 수 있습니다. 그런 캐릭터를 선택하세요.

모모네짱의 LINE 스탬프도 있어요

이번에는 예전에 직접 디자인한 오리지널 캐릭터인 「모모네」를 그리기로 했습니다. 여러 번 그려봤고, 어느 정도 손에 익으면 쉽게 그릴 수 있게 디자인했으므로, 작업 시간을 줄일 수 있습니다.

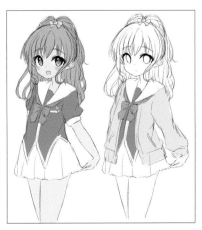

3 러프~선화를 그린다

35분

포즈와 구도는 최대한 심플하게 잡습니다. 뭔가를 더하더라도 한 손을 넣는 정도가 좋습니다. **간단하게 그릴 수 있는 소품과 인형 등으로 정보량을 늘리는 것도 좋은 방법입니다.**

머리 모양이 특이해 어렵거나 머리 장식이 많아서 얼굴의 정보량이 많은 캐릭터는 과감하게 얼굴을 메인으로 잡으면 좋습니다. 반대로 색의 수도 적고 심플한 캐릭터 디자인이라면 허리 정도까지 넣어도 나쁘지 않습니다.

이번에는 심플한 바스트업, 단 것을 좋아한다는 설정이므로 간단하게 그릴 수 있는 디저트를 더했습니다(크레이프는 약간 어려울 수 있는데, 저는 여러 번 그려서 익숙합니다. 다양한 색으로 정보량을 늘릴 수 있어서 선택했습니다).

시간을 줄이려고 러프는 디테일하지 않게 선화를 구상하면서 그렸습니다.

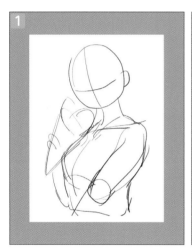

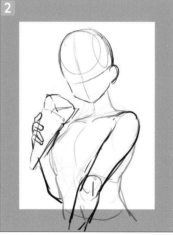

1️⃣ 어떤 포즈와 분위기로 화면을 채울지 구상합니다. 대강이 어도 상관없습니다.

2️⃣ 정해진 구도 위에 인체의 형태를 간략하게 그립니다.

3️⃣ 선화를 그릴 수 있을 정도로 대강 밑그림을 그립니다. 옷의 리본 등도 실루엣만 정하고 세부는 선화로 그릴 수 있으면 충분하니 대강이라도 괜찮습니다. 원본 캐릭터 디자인은 투 사이드 업과 머리 위는 하프 업이지만, 이번에는 약간 변형했습니다. 헤어 액세서리가 특이하므로 머리핀으로 그려 넣었습니다. 머리 모양의 변형은 시간 단축과 관계없지만, 짧은 시간에 그린다면 변형하는 것도 좋은 선택입니다.

4️⃣ 선화를 그립니다. 크게 신경 쓰지 않고 빠르게 그립니다. 확대해서 잘 살펴보면 선이 겹치는 부분도 많고 상당히 거칠게 그려졌지만, 축소해서 보면 크게 거슬리지 않아서 괜찮습니다. 오히려 이 정도가 나름의 맛이 있을지도 모릅니다. 크레이프는 채색으로 표현할 예정이므로, 대강 그려둡니다.

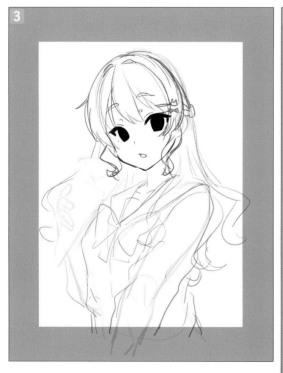

4 밑색을 칠한다

채색은 익숙해지면 상당히 빨라집니다. 약간 기계적으로 칠하는 것이 포인트입니다.

한 군데씩 진행하지만, 평소보다 채색을 조금 약하게 칠하고, 모든 부분의 채색을 마친 뒤에 시간 여유가 있을 때 각 부분에 조금 더 묘사를 더하면 빨리 완성할 수 있습니다.

다소 덜 칠한 부분은 일단 무시하고 진행합니다. 시간을 줄이고 싶다면 자동 선택 도구(채우기 도구) 를 사용해서 칠하세요.

5 피부를 칠한다

피부는 컬러 팔레트를 만들어두면, 색으로 고민할 필요가 없고, 어지간히 특별한 광원이 아닌 이상은 칠하는 위치가 변하지 않으므로, 기계적으로 칠할 수 있습니다.

곱하기 레이어를 만들고, 1단계 음영을 칠합 니다. 목, 눈가, 귓구멍 등을 칠합니다.

2단계 음영을 칠합니다. 머리카락과 턱의 그 림자 등입니다. 음영은 2단계만 칠하므로, 약간 진한 음영색을 사용합니다.

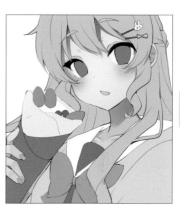

볼에 홍조를 더합니다. 선을 넣어 강조했습니다.

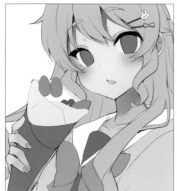

머리카락이 교차하는 선화, 턱과 목이 교차하 는 선에 진한 색으로 색을 넣습니다. 선화를 보조하는 역할입니다.

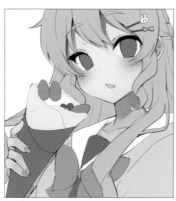

반사광으로 리얼함을 더합니다. 진한 음영을 넣은 부분에 보라색을 넣어 색을 부드럽게 조절 했습니다.

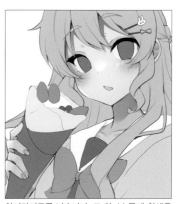

하이라이트를 넣습니다. 코 위, 볼 등에 흰색을 넣었습니다.

눈도 칠하는 방법은 정해져 있으므로 기계적으로 칠할 수 있습니다. 보라색 눈은 색 선택도 익숙하므로 팔레트가 없어도 고민할 필요가 없습니다. 이번에는 3시간용 채색이므로, 자세한 눈 채색은 112페이지를 참조하세요.

검은자위는 위쪽이 진해 지도록 그러데이션을 칠 합니다.

동공을 둥글게 그려 넣고, 같은 색으로 검은자위의 위쪽 절반을 칠한 뒤에 동공의 중심을 연한 보라 색으로 덧칠합니다.

더 진한 색으로 위쪽 절 반을 덧칠하고, 연한 보라 색으로 불규칙하게 선을 그려 넣습니다.

검은자위 주위를 진한 보 라색으로 덧그립니다. 동 공의 중심부에도 작은 원 을 넣습니다.

다시 위쪽 절반을 진한 보라색으로 칠합니다.

신규 레이어를 만들고 **표준** 모드로 반사광의 파란색을 넣습니다.

오버레이 레이어를 추가 하고 밑에서 시작하는 그 러데이션을 넣습니다. 전 체적으로 선명한 보라색 이 되었습니다.

스크린 레이어를 추가하고 노란색으로 아래쪽에 원을 넣습니다.

이전 레이어에 분홍색을 덧칠합니다.

오른쪽 반측면 위에서 시작하는 분홍색 그러데 이션을 넣습니다.

빛을 넣습니다. 흰색이 아니라 분홍색과 하늘색 을 사용했습니다.

난색으로 눈의 선화를 약 간 밝게 다듬습니다. 전체 적으로 부드러운 인상을 연출할 수 있습니다.

흰자위의 음영을 칠합니 다. 눈은 구체이므로 호를 그리듯이 칠합니다.

하이라이트를 넣으면 완성 입니다.

광원을 의식하면서 칠합니다. 본래 3시간 일러스트이므로, 디테일을 의식하지 않습니다.

흰색 옷깃 부분을 칠합니다. 음영색은 회색이 아니라 보라색입니다.

옷깃의 보라색 부분을 칠합니다. 너무 진한 음영을 넣지 않습니다.

리본의 음영을 넣었습니다. 포인트로 보색인 빨간색을 넣으면, 리본 색에 변화가 생기고 균형이 잡힙니다.

1단계 음영을 넣습니다. 부드러운 브러시로 대강 칠합니다. 니트 재질의 카디건이므로, 선명한 주름이 아니라 부드러운 주름이 생깁니다. 부분적으로 진한 음영을 넣으면 명암이 뚜렷해집니다.

음영의 진한 부분이나 광원과 반대가 되는 부분에 반사광처럼 파란색을 넣어서 리얼함을 더합니다. 수채화붓으로 넣으면 밑에 색이 반영되어 색의 수도 증가하므로, 깊이가 있는 일러스트가 됩니다.

머리카락도 피부와 눈처럼 칠하는 방법이나 순서가 정해져 있어서 기계적으로 칠하면 빠릅니다. 단, 익숙해지기까지는 시간이 걸릴 수 있지만, **눈과 머리카락은 시선이 집중되는 부분이므로 꼼꼼하게 칠합니다.**

머리카락 전체에 에어브러시로 음영을 넣습니다. 색 수가 늘어서 선명한 인상이 됩니다.

피부와 마찬가지로 선화를 보조하는 선을 그려 넣습니다. 그림이 더 또렷해집니다.

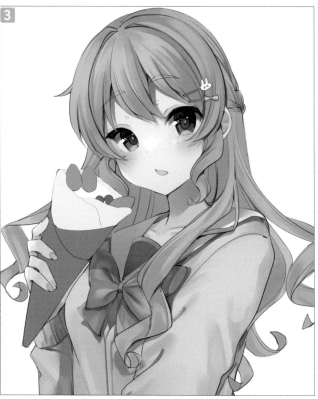

1단계 음영을 넣습니다. 브러시로 칠한 뒤에 흐릿하게 다듬으면서 전체에 음영을 넣습니다.

왼쪽 위의 광원을 의식하면서 하이라이트를 넣습니다. 흰색은 너무 밝기 때문에 연한 노란색을 사용합니다.

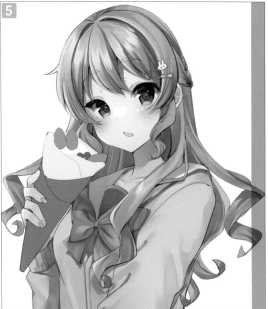

2단계 음영을 넣습니다. 흐리기를 사용하지 않고, 안쪽의 깊은 부분을 진하게 칠합니다.

목 주위의 뒷머리에 음영을 추가합니다. 입체감을 더했습니다.

반사광은 파란색을 넣습니다. 하이라이트의 반대쪽에 넣었습니다.

연한 파란색을 넣어 뒷머리의 입체감을 살립니다. 헤어 액세서리도 칠하면 완성입니다.

9 크레이프를 칠한다

14분

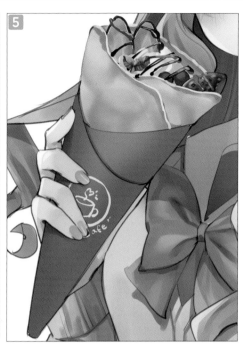

1 포장지를 칠합니다. 크레이프 포장지는 질긴 종이로 만드는 만큼 강하게 쥐지 않으면 주름이 생기지 않습니다. 따라서 주름은 넣지 않고 원기둥처럼 칠해서 입체감을 더합니다.

2 생지 모양을 그려 넣으면 크레이프처럼 보입니다!

3 딸기와 블루베리를 그립니다. 축소했을 때 그럴듯해 보이면 충분합니다.

4 선화 레이어 위에 신규 레이어를 작성하고 생크림과 크레이프 가장자리를 그려 넣습니다.

5 색감이 부족하므로 초콜릿과 민트를 추가했습니다. 크레이프는 토핑도 다양하므로, 좋아하는 재료와 좋아하는 과일을 원하는 만큼 넣을 수 있습니다. 시간이 부족하다면 심플한 크레이프도 좋습니다!

10 캐릭터 마무리와 조절

10분

머리카락을 더합니다. 후두부가 부족한 느낌이어서 뒷머리와 머리카락을 약간 추가했습니다. 또한 크레이프 채색으로 정보량이 증가한 탓에 주변이 무거워 보이므로, 밝아지도록 **스크린** 레이어로 조절합니다.

선화를 다듬습니다. 선화의 색을 갈색으로 변경하고, **선화의 레이어 모드를 음영**으로 변경했습니다.

피부색이 연한 듯해서 색을 조금 진하게 조절했습니다. 입 안과 입술도 약간 수정하고, 선화가 연한 느낌이므로 다듬었습니다. 옷 전체의 음영도 수정했습니다.

배경을 그린 뒤에 흐리게 처리할 예정이므로, 색감만 그럴듯하면 충분합니다. 남은 시간에 알맞게 배경을 묘사하는 수준으로 수정하세요.

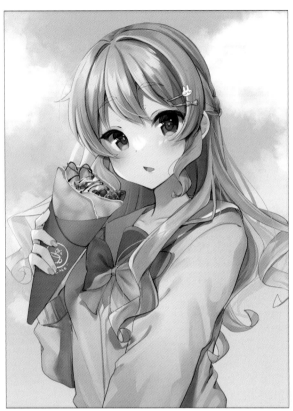

하늘을 그립니다. 그러데이션으로 하늘을 칠하고, 적당한 브러시로 구름을 그립니다.

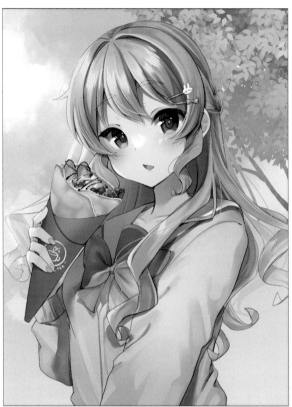

나무를 그립니다. 브러시 도구를 사용해 시간을 줄였습니다.

공원 느낌을 표현하고 싶어서 화면 아래에도 나무를 넣었습니다. 우거진 형태로 그립니다.

배경은 주장이 강할 필요가 없으므로, **스크린** 레이어를 추가하고 연하게 처리합니다.

배경을 전체적으로 흐리게 처리합니다. 세밀하게 묘사하지 않아도 흐리기를 적용하면 그럴듯한 분위기가 됩니다.

왼쪽 윗부분이 허전해서 전경을 추가했습니다.
배경과 마찬가지로 브러시 도구를 이용해서
간단하게 나무를 그립니다.

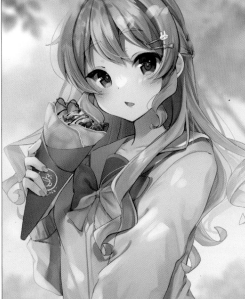

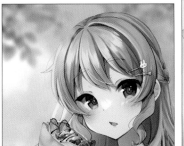

흐리기로 색과 위치를 조절합니다.

캐릭터에 잎의 음영을 넣거나 수풀 사이로
들어오는 햇살을 추가해 공원에 있는 분위
기를 연출합니다.

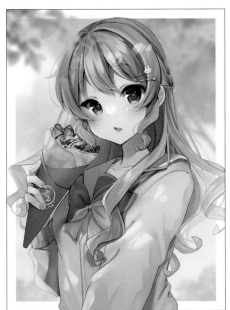

배경이 약간 무거워서 흰색 테두리를 넣었습니다.

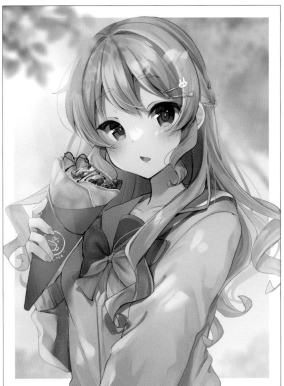

빛을 넣거나 전체에 효과를 넣으면 완성입니다.

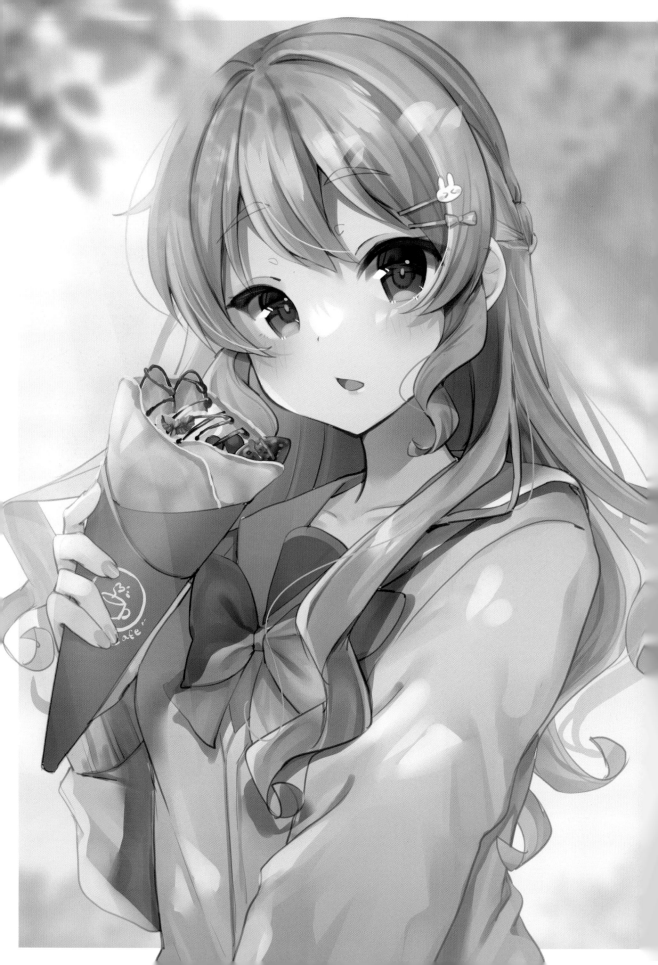

트리밍으로 시간 단축 메이킹

앞서 그린 일러스트를 60분 만에 완성할 수 있는 시간 단축 테크닉을 사용하면서 그립니다. 이전 일러스트도 상당히 효율적으로 그린 것이지만, 제작 과정을 더 줄이는 형태로 시간을 줄였습니다.

1 시간을 배분한다

앞선 작업과 마찬가지로 가장 먼저 60분으로 완성할 수 있도록 시간 배분을 합니다.

1시간의 시간 배분

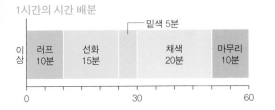

1시간으로 그린 일러스트란?

우선은 어떤 때에 1시간 만에 그림을 그리는지 다시 잘 생각해보세요.

예를 들어 1시간 드로잉, 바쁜 중에도 매일 한 장씩 그리거나 스트리머의 방송 종료 직후에 빠른 타이밍에 그리고 싶을 때 등 기본적으로 업무나 콘테스트 그림은 아니므로, 어느 정도 줄이는 것이 포인트입니다. 1시간 드로잉에 적합한 방법이라고 생각합니다.

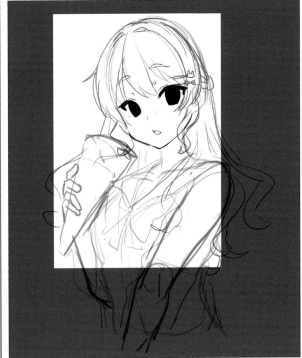

1시간 만에 그릴 수 있는 구도에는 한계가 있으므로, **이전 일러스트의 구도를 과감하게 잘라냈습니다. 중요한 것은 캐릭터의 얼굴인 만큼, 얼굴을 메인으로 바스트샷으로 변경했습니다.**
추가로 들고 있는 것을 간단하게 수정합니다. 크레이프 속이 거의 보이지 않게 수정해, 딸기 등을 그리는 과정을 줄입니다. 혹시 크레이프를 마카롱처럼 간단하게 그릴 수 있는 것으로 변경하기도 합니다.
인체를 많이 넣고 싶으면 힘을 주는 부분을 정하세요. 채색은 옅은 흰색으로 바꾸는 등 다른 부분으로 시간을 줄입니다.

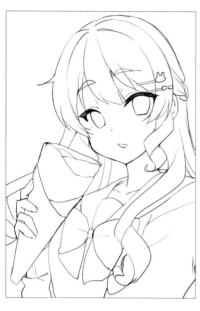

러프는 선화만큼 깔끔하지는 않더라도 꼼꼼하게 그리고, 대강 색을 올리는 느낌입니다. 150분일 때 이상으로 대강이어도 상관없습니다. 지저분한 선은 크게 신경 쓸 필요는 없습니다.
선은 보통 선화보다도 굵게 그려서 정보량을 늘립니다. **가장 중요한 얼굴은 제대로 러프를 그리고,** 머리카락과 옷은 대체로 실루엣 형태로 처리합니다. 그릴 수 있다면 옷을 바로 그리고 싶어지겠지만, 익숙해지기 전까지는 어려울지도 모릅니다.

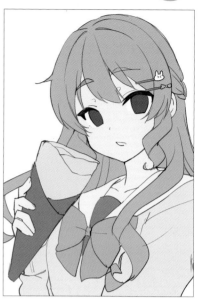

밑색을 칠합니다. 선이 거칠어서 자동 선택으로 제대로 기능하지 않으므로, 덜 칠한 부분이 많이 생길지도 모르지만, 세세한 부분은 신경 쓰지 않는 것이 포인트입니다.

3 피부를 칠한다
3분

채색은 3시간 일러스트보다 적은 과정으로 전체를 채색하고, 시간이 남으면 묘사를 더하는 방식으로 진행합니다.

1. 목과 손가락에 1단계 음영을 넣습니다. 음영도 대강 칠합니다.
2. 머리카락과 턱이 만드는 그림자를 넣습니다.
3. 볼에 홍조를 더합니다. 캐릭터의 매력을 높일 수 있는 부분이므로 생략하지 않습니다.
4. 하이라이트를 넣습니다. 반사광은 생략했습니다.

1

검은자위를 그러데이션으로 칠합니다.

2

검은자위의 위쪽 절반을 어둡게 덧칠하고, 동공을 밝은 보라색으로 칠합니다.

3

더 진한 보라색으로 검은자위 위쪽 절반을 칠합니다.

4

검은자위의 가장자리를 진하게 덧그립니다. 동공의 중심에도 작은 원을 그립니다.

5

검은자위의 위쪽을 다시 진하게 칠합니다.

6

표준 레이어를 추가하고 파란색을 넣습니다.

7

발광 레이어를 추가하고 분홍색으로 아래쪽에 원을 그립니다.

8

빛을 넣습니다.

9

선화의 속눈썹 가장자리와 아랫부분을 밝게 조절합니다.

10

흰자위에 음영을 넣습니다. 흰자위는 완전 흰색이 아니라 피부색과 경계를 구분할 수 있도록 노란색을 선택했습니다.

11

하이라이트를 넣으면 완성입니다. 세세한 그러데이션 등을 생략했습니다.

5 옷을 칠한다

옷은 더 대강 칠해도 괜찮습니다. 시선이 가는 곳은 얼굴이므로, 너무 세밀하게 묘사하지 않도록 주의하세요.

흰색 옷깃 부분에 음영을 넣습니다. 전체적으로 연하게 칠할 생각이므로, 진한 음영을 넣지 않도록 음영색도 변경했습니다.

보라색 옷깃 부분을 칠합니다. 음영은 그러데이션처럼 칠합니다.

리본의 음영을 넣습니다. 변화를 더하는 빨간색 등은 생략했습니다.

대강 옷의 음영을 넣습니다. 진하게 상당히 대충 칠했습니다.

얼굴의 음영에 파란색을 넣습니다. 그러데이션 음영으로 색의 수를 늘립니다.

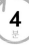
4
분

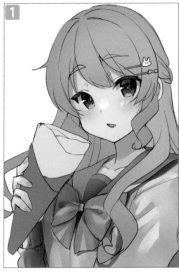

전체에 그러데이션으로 음영을 넣습니다.

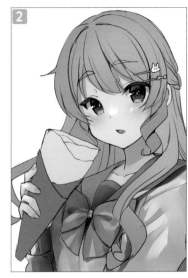

선화를 보조하는 선을 그려 넣는데, 방금보다 선도 거칠고 위치도 잡혔지만, 신경 쓰지 않는 것이 중요합니다.

1단계 음영은 생략하고 하이라이트를 넣습니다. 하이라이트가 있으면 입체감이 생깁니다.

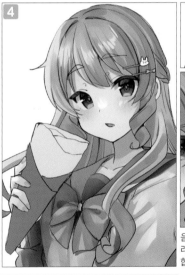

음영을 넣습니다. 큰 브러시로 대강 빠르게 칠합니다.

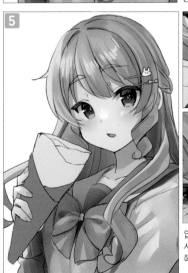

입체감을 더하는 파란색 반사광을 하이라이트와 반대쪽인 목 뒤에 넣었습니다.

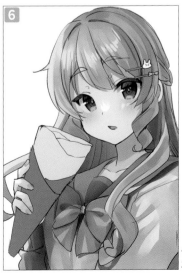

얼굴 주위의 머리카락을 밝게 다듬으면 완성입니다.

제 3 장 트리밍으로 시간 단축 메이킹 150 분 ▼ 60 분

7 크레이프를 칠한다 ③분

과일과 크림은 생략합니다. 크레이프는 다양한 종류가 있으므로, 최대한 심플한 것을 선택했습니다.

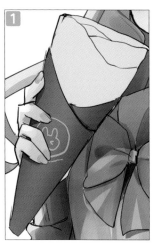

1 종이를 칠합니다. 손가락의 그림자를 진하게 넣으면 입체감이 생깁니다.

2 그럴듯한 문양을 넣습니다. 크림도 같은 레이어에 그려 넣습니다.

3 크레이프의 가장자리만 선화 레이어에 그대로 덧그립니다.

8 캐릭터 완성과 배경 ⑥분

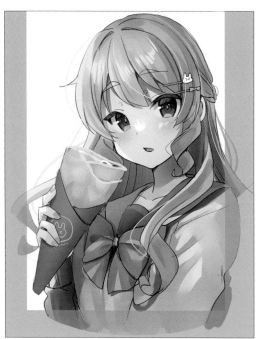

선화를 다듬습니다. 뒷머리와 머리카락을 수정했습니다.
피부 채색이 약간 연해서 약간만 묘사를 더합니다.
캐릭터 전체에 **오버레이**와 **스크린**을 적용하고 입체감과 통일감을 더합니다.

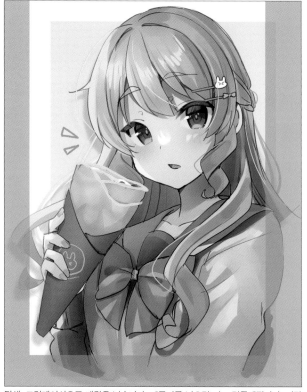

단색+그러데이션으로 배경을 넣습니다. 테두리를 넣으면 더 그럴듯해집니다. 시간단축 전 일러스트와 다르게 왼쪽과 위쪽에 여백을 만드는 형태로 분위기도 바꿨습니다. 캐릭터의 실루엣을 흐릿하게 넣는 방법은 간단하므로 추천합니다(49페이지 참조).
기호를 넣고 밝게 분위기를 더하면 끝입니다.

완성!
여백이 신경 쓰일 때는 캐릭터의 이름을 넣거나 기호, 꽃을 추가해 공간을 채워주면 허전하지 않습니다. 브러시와 흐리기를 사용하면 하늘과 간단한 나무, 창 정도는 그릴 수 있습니다!

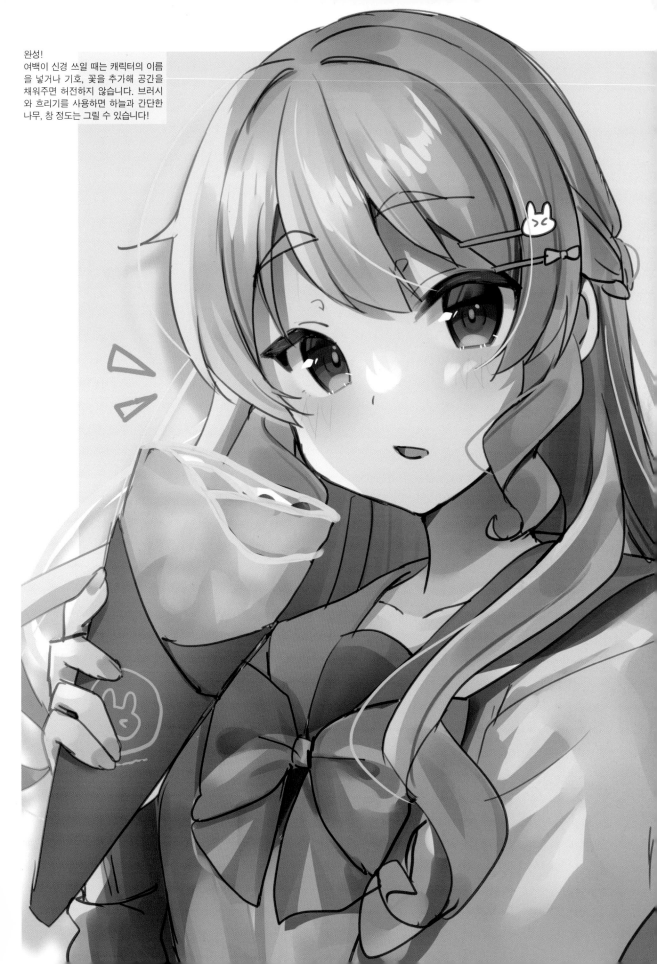

그림 실력을 키우는 방법

이 책은 기본적으로 그림을 잘 그리는 방법을 설명하는 것이 아니라 효율적으로 그리는 방법이나 바로 쓸 수 있는 편리한 테크닉을 소개하지만, 제 나름의 연습 방법을 정리해보았습니다.

여러분의 그림 연습에 참고해주세요.

초기

· 인터넷에서 연습 방법과 그리는 법을 조사한다 · 교본을 사서 읽는다

· 조언을 들을 수 있는 게시판에 올려본다

중급

· 메이킹을 보고 따라한다 · 좋아하는 그림을 수집하고 연구한다

· 모작과 트레이싱을 한다 · 데생을 배워본다

최근

· 자료를 보고 그리고, 자세히 조사한다……모르는 부분을 방치하지 않는다

· 아무튼 다양한 그림을 본다

· SNS 등에서 유행하는 그림을 연구한다……왜 좋은지? 검토하면서 내 그림에 적용한다

· 타협하지 않는 그림을 가끔 그린다

처음에는 무작정 조사하거나 책을 읽었습니다. 책에 있는 내용을 그대로 실행하고 모르면 모르는 대로 시도해보았습니다. 소프트웨어의 사용법과 그림 그리는 법을 어느 정도 알고 나서, 잘 그리는 사람의 메이킹을 보고 완전히 같은 채색법과 그리는 법을 따라했습니다. 또한 좋아하는 그림을 수집하고 계통과 장점을 연구했습니다. 이 연구는 지금도 계속되고 있습니다. 다음은 좋아하는 그림을 모작, 인쇄해서 따라 그리거나 데생 요소를 더하는 법, 표현 방식을 배우는 정도만 연습했습니다.

그림 실력을 키우는 요령에 대해서 결론부터 말하자면, **제대로 머리를 사용해 오랫동안 꾸준히 그리는 것**이라고 생각합니다. 다만 손을 움직여서 무작정 많은 그림을 그린다고 좋아지는 것은 아닙니다. 항상 생각하면서 그림을 그려보세요.

·Point

· **스스로 생각하기 전에 사람에게 물어보고 쉽게 해결하려고 하지 말 것**
 →고민하는 과정을 자연스럽게 받아들이는 사람이 빨리 실력이 좋아집니다.

· **길게 보고 계속 그릴 것**
 →일러스트는 금방 잘 그릴 수 없습니다! 지금 여러분이 보고 있는 일러스트 실력을 키우는 방법도, 시간과 매수를 거듭해 지금이 있는 것입니다.

· **잘 그리는 사람의 그림을 자세히 관찰할 것**
 →그냥 보기만 하는 것이 아니라 기술을 배운다는 마음으로 어떻게 하면 실력이 좋아질 수 있는지 생각하면서 관찰하면 좋습니다.

요소를 줄이는
시간 단축 메이킹

5시간 ▶ **3**시간

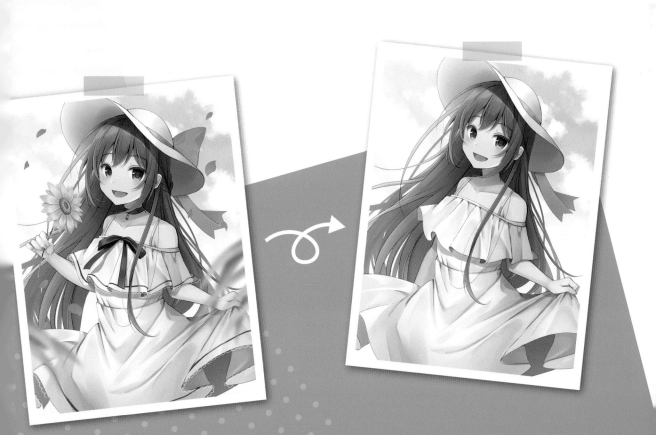

요소를 줄이는 시간 단축 메이킹

3시간 일러스트를 그렸다면 다음은 인체를 포함한 배경이 있는 구도에 도전해보세요. 처음부터 세밀한 일러스트를 그리려고 하면 시간도 걸리므로, 시간을 줄이면서도 완성도는 떨어지지 않는 일러스트를 목표로 하세요.

1 요소를 줄인다

애초에 5시간도 인체와 배경이 있는 일러스트를 그리기에는 시간이 너무 짧다는 것을 전제로 하고 시작했습니다.

5시간

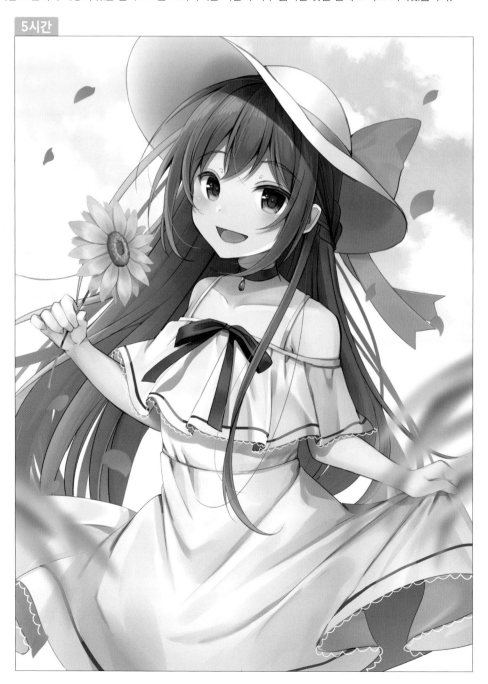

이 5시간으로 그린 일러스트를 3시간으로 단축해서 완성시킵니다. 일러스트의 요소를 줄이면서 보여주고 싶은 부분은 남기면서 최대한 완성도가 떨어지지 않도록 구상합니다.

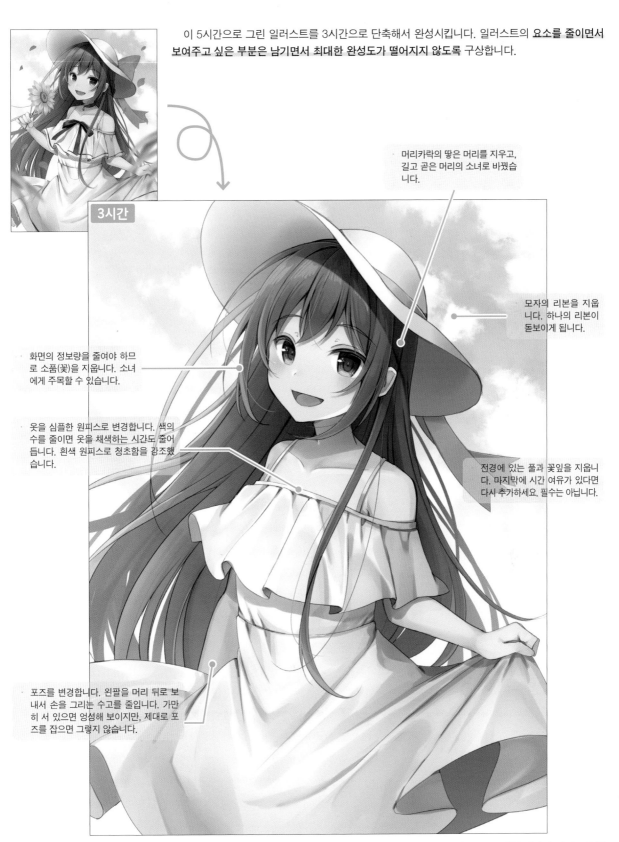

머리카락의 땋은 머리를 지우고, 길고 곧은 머리의 소녀로 바꿨습니다.

모자의 리본을 지웁니다. 하나의 리본이 돋보이게 됩니다.

화면의 정보량을 줄여야 하므로 소품(꽃)을 지웁니다. 소녀에게 주목할 수 있습니다.

옷을 심플한 원피스로 변경합니다. 색의 수를 줄이면 옷을 채색하는 시간도 줄어듭니다. 흰색 원피스로 청초함을 강조했습니다.

전경에 있는 풀과 꽃잎을 지웁니다. 마지막에 시간 여유가 있다면 다시 추가하세요. 필수는 아닙니다.

포즈를 변경합니다. 왼팔을 머리 뒤로 보내서 손을 그리는 수고를 줄입니다. 가만히 서 있으면 엉성해 보이지만, 제대로 포즈를 잡으면 그렇지 않습니다.

시간 단축 일러스트이지만, **보여주고 싶은 인물의 중요한 포인트를 남겨두고, 다른 요소를 줄이는 것으로** 또 다른 매력의 일러스트를 만들 수 있습니다.
그러면 이 일러스트의 완성하는 과정을 살펴보겠습니다.

2 시간을 배분한다

시간 배분을 정하면 작업의 긴장감을 유지할 수 있습니다. 1시간은 선화와 채색이 절반 정도였지만, 3시간은 채색의 비중이 높아집니다.

3시간 일러스트의 시간 배분 기준

```
이미지 : 5분
   ↓
인체+얼굴과 머리카락의 러프 : 30분
   ↓
선화 : 45분
   ↓
밑색 : 10분
   ↓
채색 : 70분
   ↓
배경 : 10분
   ↓
마무리 : 10분
```

어디까지나 예이므로, 사람에 따라서 배분이 바뀔 수 있습니다.

채색에 더 많이 배분해도 좋지만, 너무 세세하게 나누면 제한 시간을 넘겼을 때 쉽게 풀리지 않을 수 있으므로, 여유 있게 배분하세요.

\ Point! /

시간 배분은 어디까지나 기준이므로
실제로 오버하더라도
신경 쓰지 않고 채색하는 것이
좋다고 생각합니다!

3 러프를 그린다~밑그림을 그린다 35분

이미지 러프 전(실제 작업에 들어가기 전)에 그리는 것의 이미지를 확실히 정합니다. 이동 중이나 욕실, 화장실 등에서 생각하면 시간을 줄일 수 있습니다.

이미지 러프를 그립니다. 내가 알아볼 수 있을 정도면 되니 대충이라도 상관없습니다. 예를 들어 나부끼는 머리카락은 바람의 방향 등을 정하고 그립니다.

캔버스를 넓힙니다. 넓히고 바깥쪽 범위에 색을 넣습니다(이번에는 회색).

이미지 러프 레이어의 불투명도를 낮춥니다. 아주 약간 보이는 정도입니다.

1 얼굴의 형태부터 러프를 그립니다.

2 러프는 나중에 얼굴과 함께 제대로 인체의 형태를 수정하므로, 일단 대강이라도 상관없습니다. 실루엣과 분위기, 대강의 중심 등을 정합니다.

지금까지의 레이어 구성입니다. 이동과 잘라내기 등의 수정이 쉽도록 레이어를 구분했습니다.

 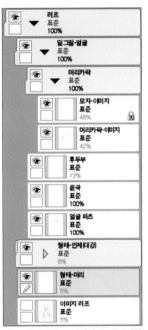

얼굴의 형태를 참고해 밑그림을 그립니다.
· 형태에 얽매이지 않도록 처음부터 완전히 새로운 느낌으로 그립니다.
· **캐릭터 그림에서는 여기가 중요하므로 다소 시간이 걸려도 좋습니다**(적당히 그리면 어차피 선화에서 수정해야 하므로, 제대로 그리는 것이 수고가 덜합니다).

러프 단계에서도 세세하게 레이어를 구분하면 수정할 때 편리합니다.

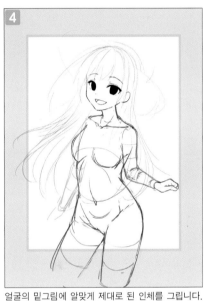

얼굴의 밑그림에 알맞게 제대로 된 인체를 그립니다.
옷은 몸을 기준으로 그리므로, 꼼꼼하게 그리세요.
인체의 구조를 얼마나 잘 이해하고 있는가로 시간 차이가 생깁니다. 시간을 줄이고 싶으면, 익숙한 포즈를 그리세요.

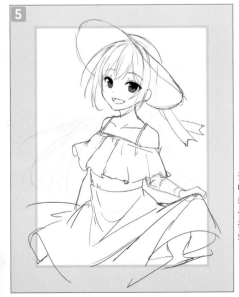

옷과 머리카락을 그려 넣습니다. 인체에 입히는 느낌으로 옷의 밑그림을 그립니다. 선화 과정을 생각하면서 어느 정도 꼼꼼하게 그리면 이후의 작업이 편해집니다.

Point

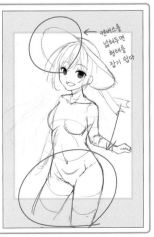

제작하고 싶은 크기보다 한층 큰 캔버스를 만들고, 어느 정도 벗어나도 그려두면 캔버스 밖까지 이어지는 것처럼 보이므로, 자연스럽게 인체의 형태를 잡기 쉬워집니다.

캔버스를 넘어두면 형태를 잡기 쉽다

4 선화를 그린다

45분

선화는 집중해서 진행하는 것이 가장 좋습니다. 선이 겹치는 부분 등은 신경 쓰지 않고, **다소 타협한다는 생각이 중요합니다.**
또한 수정하기 쉽도록 **부분별로 어느 정도 레이어로 구분해두면, 수정하고 싶을 때 해당 레이어만 고칠 수 있어서 편합니다.**

머리카락처럼 세밀하고 복잡한 부분의 작업 시간을 줄이는 요령은 레이어를 추가하고 겹치는 부분은 일단 무시하고 계속 그리는 것입니다. 그리고 마지막에 불필요한
부분을 지우면 됩니다.

1 먼저 러프 폴더의 불투명도를 낮춥니다. 그리고 선
화용 폴더를 만듭니다. 선은 그리기 쉬운 순서로 그
립니다. 이번에는 눈, 얼굴 부위, 윤곽부터 그립니다.
눈의 채색을 피부 채색보다 위, 앞머리의 채색보다
아래에 두므로, 채색 폴더 속에 눈용 폴더를 작성하고
선화를 그립니다(앞머리가 눈 밑으로 들어가지 않게
합니다).

2 선화 폴더에 옷 폴더를 만들고 그립니다. 몸의 윤곽
등도 레이어를 구분하고 마지막에 한번에 지우므로,
겹치는 부분은 신경 쓰지 않고 그립니다.

3 머리카락 폴더를 작성하고 머리카락을 그립니다. 머
리카락은 겹치는 선이 많아서 무거워지지 않도록 주
의하고, 지우개로 꼼꼼하게 지우면서 그리면 시간이
걸리므로, 겹치는 선을 무시하고 계속 레이어를 추가
하면서 그립니다(그림은 신경 쓰지 않고 전부 그린
상태). 마지막에는 벗어난 선을 지우고 레이어를 결합
합니다.

4 머리카락과 마찬가지로 옷과 윤곽 등도 벗어난 부분
을 지우고 조절해 완성시킵니다. 혹시 나중에 수정할
지도 모르므로, 어느 정도 결합해도 상관없지만, 전부
결합하지 않고 **레이어 마스크를** 사용해서 지웁니다.

선화를 「**영역 검출 참조**」로 지정하고 자동 선택 도구를 사용해 부분별로 구분하기 쉽도록 대강 색을 채웁니다.

•Point

선화에서 얼굴 부위를 구분하고 선택할 때 얼굴 부위를 비표시로 처리하면, 앞머리와 얼굴 부위의 겹치는 부분을 간단히 선택할 수 있습니다.

채색 레이어 폴더는 선화 폴더 아래에 오도록 배치합니다.

제**4**장 요소를 줄이는 시간 단축 메이킹 5시간 ▼ 3시간

각 부분별로 폴더를 구분하고, 밑색, 음영을 레이어로 구분합니다.

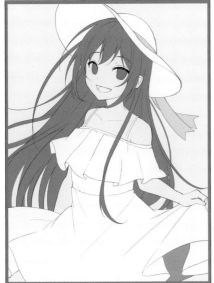

도구로 선택하지 못하는 작은 부분을 채우고, 선택한 색으로 채웁니다.
레이어를 「픽셀의 불투명도를 보호」로 설정하고 「채우기」로 색을 변경합니다.

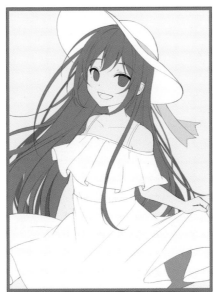

머리카락이 부족해 보여서 채색으로 추가했습니다. 채색으로 추가하면 선화를 추가로 그리지 않아도 되므로 시간이 줄어듭니다.

채우기 도구를 사용할 때 **영역 검출 모드**를 「그리기 선으로 둘러싼 투명 부분」, 영역 검출 참조를 「**영역 검출 참조로 지정한 레이어**」로 설정합니다.

111

6 눈을 칠한다

10분

채색 방법이 거의 정해져 있는 눈부터 칠합니다. 고민하지 않고 진행할 수 있는 부분부터 빠르게 진행하는 것이 시간을 줄이는 요령입니다.

눈 레이어를 모두 표시

흰자위의 밑색을 칠합니다. 흰자위는 흰색이 아니라 약간 노란색이 섞인 회색입니다.

작업 레이어만 표시

흰자위의 음영은 1단계입니다. 속눈썹을 따라서 음영을 넣습니다.

흰자위의 음영 2단계입니다. 흰자위의 1음영 아래를 따라서 가늘게 밝은 포인트 색을 넣습니다.

동공을 칠합니다. 먼저 에어브러시를 사용해 밑색보다 조금 진한 색으로 위에 그러데이션을 넣습니다.

4의 그러데이션보다 약간 진한 색으로 눈동자의 문양을 그려 넣습니다.

눈동자의 위쪽 절반을 진한 색으로 칠합니다. 눈동자의 문양이 보이도록 레이어의 불투명도를 조절합니다.

신규 레이어를 작성하고 **곱하기** 모드로 변경한 뒤에 동공 등을 그려 넣습니다.

신규 레이어를 작성하고 **오버레이** 모드로 변경합니다.
안구의 형태를 생각하면서 에어브러시를 사용해 진한 색으로 둥글게 그리면, 눈동자에 입체감이 생깁니다.

112

속눈썹을 따라서 음영을 넣습니다. 흰자위의 음영에 이어지게 합니다.

9의 음영에 반사광을 넣습니다.

오버레이 모드로 신규 레이어를 작성하고, 눈이 구체로 느껴지도록 하이라이트를 넣습니다.

11의 하이라이트를 보조하는 느낌으로 레이어를 복제하고 색을 바꾼 뒤에 스크린 모드로 변경합니다. 너무 밝아지지 않도록 색과 불투명도를 조절했습니다.

작은 하이라이트를 그려 넣습니다.

눈 선화의 색을 변경합니다. 기본은 진한 갈색, 아래쪽은 약간 밝은 빨간색 그러데이션. 선화 레이어를 음영 모드로 설정합니다.

속눈썹이 너무 도드라져서 테두리만 남도록 밝은 색으로 선을 넣습니다. 너무 밝아지지 않도록 불투명도를 조절합니다.

눈동자 아래쪽이 밝아지도록 에어브러시로 가볍게 색을 올리고, 오버레이 모드로 설정합니다. 너무 밝아지지 않도록 주의합니다.

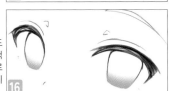

속눈썹과 눈동자가 피부와 조화롭도록 에어브러시로 피부색을 약간 더합니다.

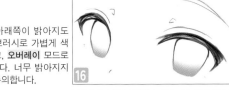 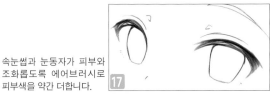

15 16 17은 눈동자+속눈썹 폴더 위에 레이어를 작성하고 클리핑했습니다. 「속눈썹 라인, 밝게, 피부색 조절」의 처리하는 과정은 폴더 위에 클리핑 마스크를 작성할 수 없는 소프트웨어에서는 평범한 마스크를 사용합니다.

눈동자의 밝은색을 스포이트로
찍어서 속눈썹을 따라서 가는 라
인을 넣습니다. 18

흰색 하이라이트를 넣습니다. 그림
은 보기 쉽도록 분홍색으로 표시했
습니다. 19

20
흰자위의 음영 레이어 위에 신규 클리핑 레이어를
작성하고, 눈동자의 형태를 따라서 보조하듯이 포인
트색을 넣습니다.
눈동자의 형태가 거슬릴 때는 선화를 수정하면 시간
이 걸리므로, 지금 조절합니다(이번에는 오른쪽 눈이
너무 사각형 같아서, 둥그스름해 보이도록 부족한
부분을 더했습니다).

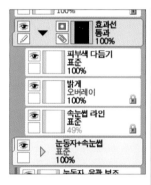

이것이 눈 레이어 폴더입니다.
흰자위를 포함한 큰 눈 폴더의
중간에 검은자위 부분(과 속눈썹)만
있는 폴더를 만들었습니다.

효과선	동과 100%
피부색 다듬기	표준 100%
밝게	오버레이 100%
속눈썹 라인	표준 49%
눈동자+속눈썹	표준 100%
눈동자 윤곽 보조	

눈	표준 100%
하이라이트	표준 100%
속눈썹 아래 라인	표준 100%
피부 다듬기	표준 100%
밝게	오버레이 100%
속눈썹 라인	표준 49%
눈동자+속눈썹	표준 100%
눈동자 윤곽 보조	표준 100%
흰자위 그림자1	표준 100%
흰자위 그림자2	표준 100%
흰자위	표준 100%

눈동자+속눈썹	표준 100%
선화 그러데이션	표준 100%
선화	음영 100%
속눈썹 밑색	표준 100%
작은 하이라이트	표준 100%
하이라이트1 보조	스크린 24%
하이라이트1	오버레이 100%
반사	표준 100%
그림자3	곱하기 100%
입체	오버레이 100%
동공	곱하기 100%
그림자2	표준 50%
그림자1	표준 100%
그러데이션	표준 100%
눈동자	표준 100%

7 피부를 칠한다

입부터 칠합니다.

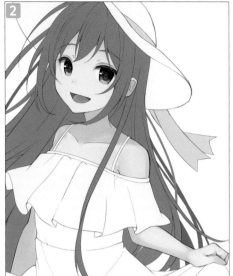

몸의 입체를 생각하면서 연하게 음영을 넣습니다(음영1). 너무 또렷하지 않게 흐릿해 보이게 합니다.

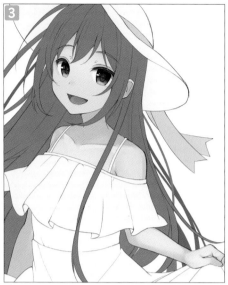

얼굴이 너무 하얗게 보여서 에어브러시로 연하게 색을 올립니다. 음영1과 레이어를 나눠두면 조절하고 싶을 때 편합니다.

4 에어브러시로 볼에 색을 올립니다.

5 볼 레이어를 복제하고 아래로 옮깁니다. 픽셀 불투명도 보호에 체크를 하고 색을 노란색으로 변경합니다(에어브러시가 연하므로 아래의 색이 비쳐 분홍색과 노란색이 겹쳐서 오렌지색이 됩니다).

6 볼에 사선을 넣습니다.

7 앞머리의 음영은 음영1보다 진하게 넣습니다(음영2).

8 음영2를 칠한 형태로 레이어 마스크를 적용하고, 색이 더 어두워지는 부분에 에어브러시로 진한 색을 올립니다.

9 반사광을 넣습니다. 음영2의 진한 부분에 파란색과 보라색을 흐릿하게 올립니다. 너무 눈길을 끌지 않도록 불투명도를 조절합니다.

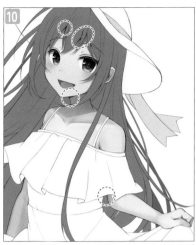

10 선화가 교차하는 부분과 음영이 진한 부분 등을 중심으로 선화를 보조하듯이 가는 선을 넣습니다. 레이어는 **곱하기** 모드입니다.

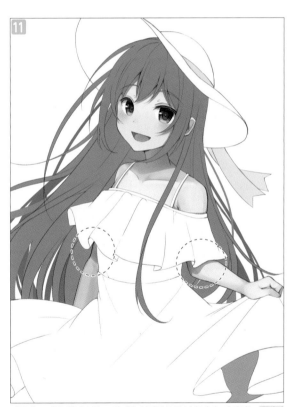

11 피부에 드리운 원피스의 그림자를 보라색으로 넣습니다. 레이어는 **곱하기** 모드입니다.

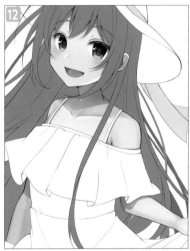

12 코와 윤곽, 쇄골 등 빛을 받는 부분에 밝은 노란색으로 하이라이트를 넣습니다.

피부 채색의 레이어 구성은 이런 느낌입니다. 요소를 줄였으므로, 피부와 눈, 머리카락 등은 그냥 평범하게 칠했습니다.

·Point

Ctrl키를 누르면서 레이어 마스크를 적용한 레이어의 캔버스 부분을 클릭하면, 해당 레이어에 그려진 부분을 선택 범위로 지정할 수 있습니다.

앞머리와 뒷머리의 밑색을 나눠두면 채색하기 쉽고 시간을 줄일 수 있습니다.

머리와 머리카락의 입체를 의식하면서 에어브러시로 밑색보다 약간 진한 색을 올립니다.

피부와 같은 느낌으로 선화가 교차하는 부분과 음영이 진한 부분을 중심으로 선화를 보조하듯이 가는 선을 넣습니다. 추가로 선화에서 그리지 않았던 선을 넣어서 정보량을 높여 줍니다. 레이어는 **곱하기** 모드입니다.

하이라이트를 넣습니다. 음영보다 먼저 하이라이트를 넣으면 음영을 넣을 위치를 파악하기 쉬워서 고민할 필요가 없습니다.

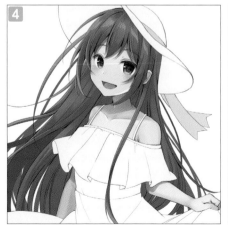

머리카락의 흐름을 그리듯이 음영을 넣습니다. 그리고, 지우기를 반복합니다.

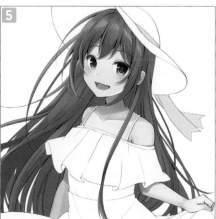

볼에서 했던 것과 마찬가지로 음영1을 복제하고 아래로 옮깁니다. 색을 변경하고 너무 눈길을 끌지 않도록 색을 조절합니다(수채화붓도 아래의 색이 비쳐서 겹쳐지므로, 정보량이 증가합니다).

머리카락 채색의 레이어 구성입니다.

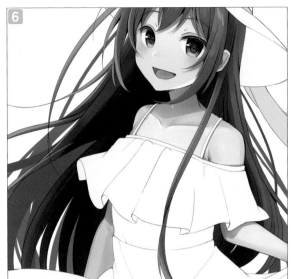

머리와 머리카락의 형태를 생각하면서 에어브러시로 진한 보라색을 넣으면 입체감을 강조할 수 있습니다(음영3). 레이어는 **오버레이** 모드입니다 (방법은 **1**의 흐린 음영에 가깝습니다).

뒷머리에 진한 음영을 넣어서 머리카락의 입체감을 살립니다(음영2). 레이어는 **곱하기** 모드입니다.

음영3을 넣기만 하면 너무 진하므로, 파란색을 연하게 올립니다. 레이어의 불투명도를 낮게 설정합니다.

앞머리의 끝부분에 에어브러시로 피부색을 넣습니다.

하이라이트의 반대쪽에 파란색으로 반사광을 넣습니다.

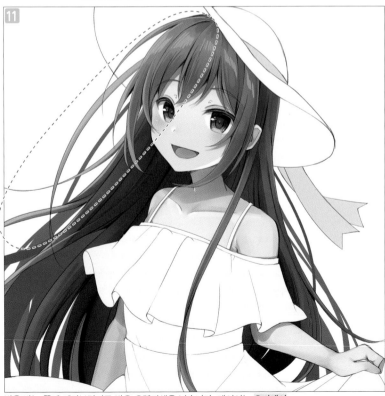

빛을 받는 쪽에 에어브러시로 밝은 오렌지색을 넣습니다. 레이어는 **오버레이** 모드입니다.

13 모자가 만드는 그림자를 넣습니다. 레이어는 곱하기 모드입니다.

14 13의 모자 그림자의 반사광을 파란색으로 흐릿하게 넣습니다. 눈과 마찬가지로 폴더 위에 클리핑 마스크를 작성할 수 없는 소프트웨어는 보통의 마스크를 사용합니다.

👁)	반사광 표준 50%	🔒
👁	ꓶ	그림자 곱하기 100%	🔒
👁	▷	머리카락 표준 100%	

뒷머리만 11의 빛보다 강한 빛을 넣습니다. 오렌지색 빛의 반대쪽에 파란색 반사광도 넣습니다. 레이어는 **스크린** 모드입니다.

👁		빛-강하게 스크린 64%	
👁		빛-반사 표준 100%	🔒
👁		빛 오버레이 60%	🔒
👁		그림자 곱하기 100%	
👁		머리카락 추가 표준 100%	
👁		그림자 표준 100%	
👁		머리카락 추가2 표준 100%	🔒
👁		그림자 표준 100%	
👁		머리카락 추가1 표준 100%	🔒

추가한 머리카락의 레이어 구성입니다.

밑색에서 마지막에 추가한 머리카락에 음영을 그려 넣습니다.

밑색에서 마지막에 추가한 머리카락 전체에 에어브러시로 음영을 넣습니다. 레이어는 **곱하기**.

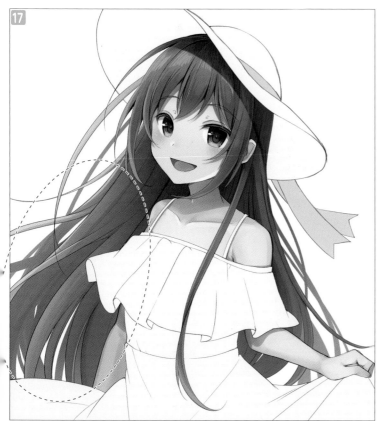

1의 뒷머리와 마찬가지로 밑색에서 마지막에 추가한 머리카락 전체에 에어브러시로 빛을 넣습니다. 레이어는 **오버레이**나 **스크린** 모드입니다.

시간 단축 포인트는 머리카락의 앞머리와 뒷머리처럼 칠하기 쉽도록 원피스의 하늘하늘한 가슴 부분과 본체를 구분하는 것입니다. 모자의 겉과 속, 안쪽으로 돌아가는 스커트 등도 마찬가지입니다.

모자와 원피스는 모두 흰색, 모자의 리본만 하늘색 2가지만을 사용하므로, 고민할 필요가 없어서 시간을 줄일 수 있습니다.

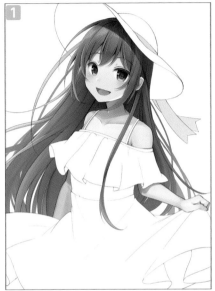

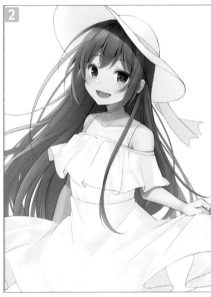

1 밑색이 너무 진해서 약간 연한 색으로 변경했습니다.

2 연한 색으로 전체에 음영을 넣습니다(음영1).

볼과 머리카락에서 한 것처럼 음영1 레이어를 복제하고 아래로 옮깁니다. 색을 변경하고 너무 눈길을 끌지 않도록 조절합니다(수채화붓도 아래의 색이 비치므로, 색이 겹치는 부분의 정보량이 증가합니다).

음영1보다 진한 음영을 그려 넣습니다.

옷 레이어의 구성입니다. 모자와 함께 칠합니다.

모자 레이어의 구성입니다.

원피스에 드리운 하늘하늘한 가슴 부분과 팔의 그림 자, 모자 안쪽의 음영을 그립니다.

5의 그림자에 밝은 파란색으로 반사광을 넣습니다.

피부와 마찬가지로 선화의 교차하는 부분과 음영이 진한 부분을 중심으로 선화를 보조하듯이 가는 선을 넣습니다. 레이어는 **곱하기** 모드입니다.

흰색이 많으면 화면이 흐려지므로, 음영 부분에 에어 브러시로 연하게 색을 넣습니다. 레이어는 **곱하기** 모드 입니다.

스커트의 깊이감이 전해지도록 안감이 드러난 부분을 진한 색으로 칠합니다.

연한 파란색을 더해 입체감을 더했 습니다.

11 모자의 리본에 음영을 넣습니다(음영1).

12 볼과 옷처럼 리본의 음영1을 복제하고 아래로 옮긴 뒤에 색을 변경합니다. 너무 눈길을 끌지 않도록 색을 조절(수채화붓도 밑의 색이 비치므로, 색이 겹치는 부분의 정보량이 증가합니다).

13 음영1보다 진한 음영을 넣습니다.

14 하이라이트를 넣습니다.

15 안쪽에 있는 것을 알 수 있도록 처진 리본 전체에 음영을 넣습니다.

16 연한 파란색을 넣어 입체감을 살립니다.

선화의 색을 변경합니다. 머리카락 색에 가까운 빨간색이 섞인 갈색으로 변경해, 인상이 부드러워졌습니다.

선화 레이어 폴더의 **합성 모드**를 「음영」으로 변경합니다. 색이 생각했던 이미지와 다르면 다시 색을 바꾸고 조절합니다.

선화 위에 레이어를 작성하고 머리카락을 추가합니다. 이것으로 캐릭터는 완성입니다.

11 배경을 그린다

10 분

배경은 하늘을 그립니다. 기본 순서는 에어브러시, 브러시 크기는 1000 이상으로 키웁니다. 세밀하게 그리기보다는 부드럽게 올립니다.

배경을 연한 하늘색으로 채웁니다.

상당히 굵은 에어브러시로 진한 파란색을 절반 정도 넣어 그러데이션을 만듭니다.

구름 브러시를 사용해 구름을 그립니다. 브러시로 가볍게 두드리듯이 찍는 느낌입니다.

 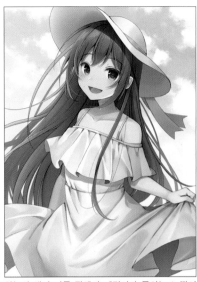

태양과 빛이 들어오는 방향에 알맞게 색을 조절합니다. 이번에는 왼쪽 위에 노란색과 오렌지색을 올리고 **오버레이**로 설정합니다.

왼쪽 아래에 분홍색과 보라색을 올리고 모드를 **오버레이**로 변경합니다. 펜은 하늘의 그러데이션과 마찬가지로 에어브러시를 사용합니다.

하늘의 색이 너무 진해서 캐릭터가 묻히는 느낌이 들어서 **스크린**으로 색을 날렸습니다.

배경 레이어의 구성입니다. 에어브러시와 **오버레이**를 많이 사용했습니다.

12 가공한다 · 효과를 더한다 (10분)

캐릭터에 효과를 추가합니다. 먼저 사전준비로서 폴더를 작성하고 레이어 모드를 투과로 설정합니다. 캐릭터의 형태대로 마스크를 작성합니다.

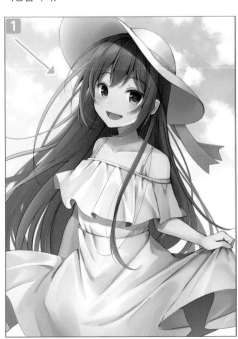 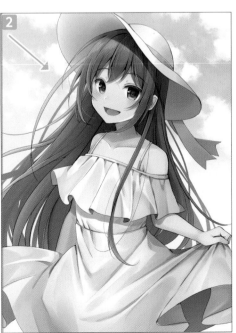

1 왼쪽 위에서 들어오는 빛을 난색을 넣어 표현합니다. **오버레이**.

2 **1**보다 밝은색으로 **스크린**. 너무 밝지 않도록 불투명도를 조절합니다.

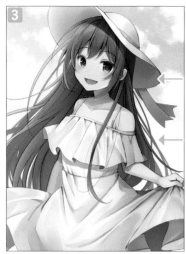

3 1과 2의 오른쪽에 진한 보라색을 넣고 **오버레이**로 변경합니다.

4 3에서 진하게 처리했던 부분을 조절하려고 **스크린** 모드로 밝은 파란색을 넣습니다. 너무 밝지 않게 불투명도를 조절합니다.

5 전체적으로 어두워서 아래쪽 절반을 **오버레이** 모드로 밝은색을 넣습니다. 너무 밝아지지 않게 불투명도를 조절. 전체에 효과를 넣으면 끝입니다.

6 화면 오른쪽에 **오버레이** 모드로 진한 색을 넣어 균형을 잡습니다. 불투명도를 조절합니다.

7 하늘과 캐릭터처럼 빛이 들어오는 방향에 알맞게 왼쪽 위에 밝은 분홍색을 넣습니다.

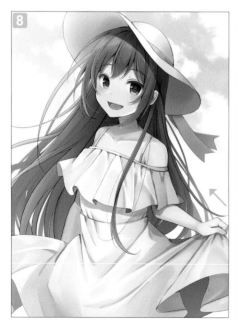

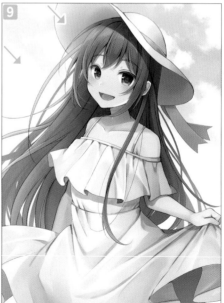

1에서 진하게 처리했던 색이 너무 진해서 반사광을 넣습니다. 너무 밝지 않게 불투명도를 조절합니다.

숲에서 쏟아지는 햇살처럼 수채화붓으로 굵고 부드러운 선을 넣습니다. 레이어 모드는 **발광**. 너무 밝지 않게 불투명도를 조절합니다.

레이어 구성은 이런 느낌입니다.

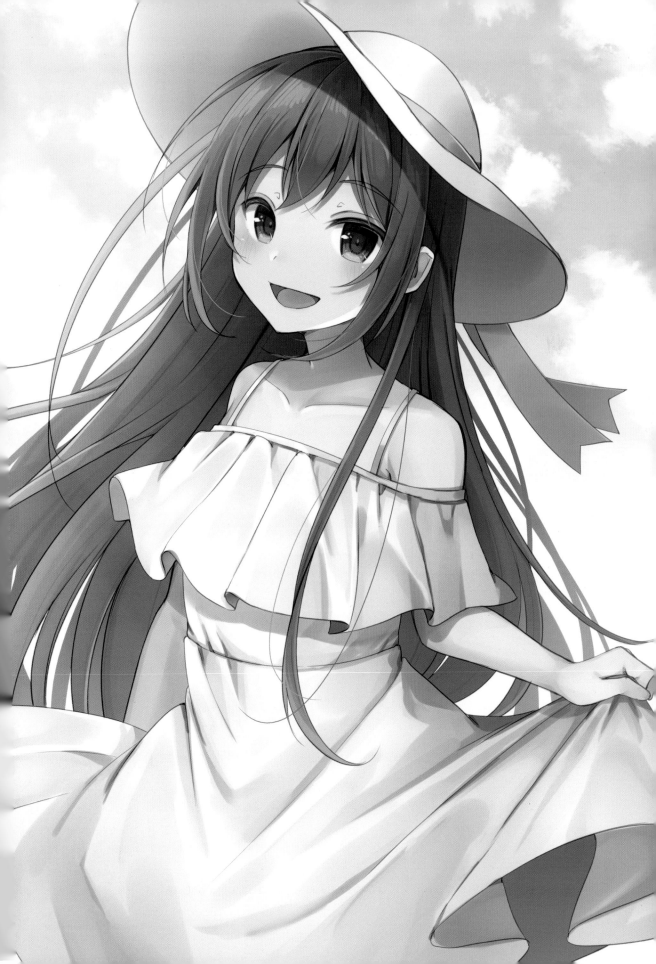

미니 Q&A 코너

Q 액정태블릿과 판태블릿은 어느 쪽이 좋습니까?

A 자신에게 맞는 것이 있다면 어느 쪽이든 상관없습니다!

그리기 쉬운 것이 우선이며, 지갑과 잘 상담해서 적당한 것을 찾아보세요. 프로 작가도 판태블릿을 쓰기도 하고, 무조건 액정태블릿이 좋은 것도 아닙니다. 전용 매장을 방문해 직접 만져볼 수 있으니, 사용해보고 선택하면 된다고 생각합니다.

또한 진심으로 프로를 목표로 한다면, 고가의 액정태블릿을 구매해 물러설 수 없는 상황을 만드는 방법도 있습니다.

참고로 저는 좋아하는 작가와 같은 기종의 액정태블릿을 구매했습니다! 무척 의욕이 샘솟는데, 이런 접근법도 나쁘지 않습니다.

Q 캔버스 크기는 어느 정도로 설정해야 될까요?

A 취미 그림이나 낙서는 B5~A4 크기에 해상도는 350dpi로 그립니다.

단, Web에만 올리는 경우에는, 간단한 일러스트라면 조금 더 작은 캔버스라도 상관없습니다. 익숙해지면 이 정도 큰 편이 마음먹고 그릴 때 캔버스가 너무 커서 겁먹는 것을 방지할 수 있습니다.

저는 앞으로 동인지 같은 인쇄물에 사용할 생각으로 위의 해상도로 그려서, Web에 올릴 때는 데이터를 줄입니다. 또한 처음에는 크게 그리고 나중에 잘라내기도 합니다.

Q 포즈와 구도가 정해지지 않을 때는 어떻게 하면 좋을까요?

A 포즈와 구도를 나눠서 구상해보세요.

포즈와 구도는 비슷하게 여기기 쉽지만, 엄밀한 차이가 있습니다.

포즈……캐릭터가 어떤 자세와 태도를 취하는지
구도……어떻게 보는지, 카메라워크 같은 부분

따라서 포즈를 정한 뒤에 구도를 정하는 방법과 구도를 잡은 뒤에 포즈를 잡는 방법은 어느 쪽이든 상관없습니다. 고민될 때는 한쪽을 먼저 구상하세요.

아무 생각도 나지 않을 때는 자료를 찾거나 다양한 그림을 보면 좋습니다. 그러다가 아이디어가 떠오르기도 하고, 구도에도 참고가 됩니다. 포즈와 구도 중에 하나는 정해졌을 때는 계속 손을 움직여서 다양하게 그려보세요. 예를 들어 포즈는 브이를 한 아이를 그리기로 했다면, 어떤 형태의 브이인지, 어떤 느낌의 캐릭터인지 생각하면서 그립니다.

포즈가 정해졌다면 밑에서 올려다보거나 위에서 내려다보는 식으로 각도를 바꾸고 회전시켜보면 좋습니다.

제 5 장

프로 작가의
시간 단축 메이킹

20시간▶**10**시간

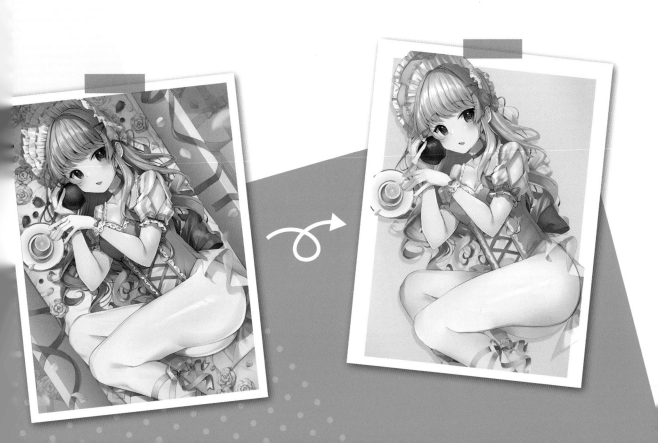

프로 작가의
시간 단축 메이킹

단축 전
20시간
편

끝으로 실제 상업지 수준으로 그린 일러스트의 시간을 줄여보겠습니다. 프로 작가가 의뢰를 받고 실제로 1장의 일러스트를 완성하려면 어떻게 그릴지 차분하게 생각해볼 필요가 있습니다. 게다가 클라이언트의 확인도 받아야 하므로, 러프 단계에서 어느 정도 완성 이미지를 생각하며 그려놓을 필요가 있습니다.

1 시간을 배분한다

의뢰받은 그림은 시간 배분을 지키기보다도 제대로 만족할 수 있을 때까지 시간을 쏟아서 그립니다.

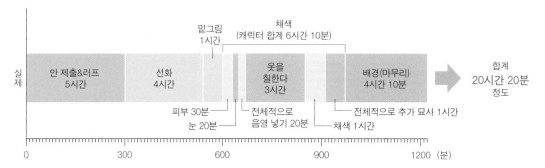

2 러프 안을 만든다 ⟲60분

안을 제출합니다.

클라이언트의 의뢰는 「소녀가 메인인 일러스트, 배경 있음」이었습니다. 의뢰 내용에 맞는 이미지를 구상했는데, 이번에는 3안을 제출했습니다. 인체 데생은 신경 쓰지 않고 그리고 싶은 이미지를 그림으로 옮깁니다.

그리고 싶은 요소도 메모해둡니다.

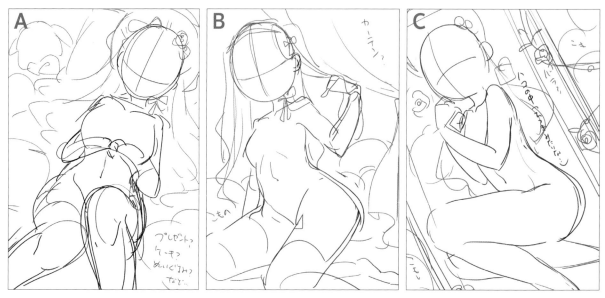

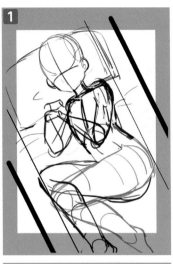

1 이미지 단계에서 일단 클라이언트에게 제출합니다. C의 러프를 선택했습니다. 다음은 정해진 안의 이미지를 바탕으로 대강 인체를 그립니다. 캔버스를 완성 크기보다 크게 잘라낼 부분까지 그리면 인체의 형태를 잡기 쉽습니다. 진짜 이 포즈가 가능한지 확인합니다. 또한 이번 일러스트는 귀여운 타입의 미소녀이므로, 중요한 얼굴은 최대한 귀엽게 보이는 각도를 잡았습니다(지나치게 로우앵글이면 얼굴이 귀여워 보이지 않으므로, 머리 아래에 베개를 두고 턱이 당겨지게 합니다). 인체 구조에 맞지 않는 힘든 포즈나 얼굴이 귀여울 것 같지 않으면 포즈를 변경하기도 합니다. 제안해서 탈락했던 안이 다시 채용되는 일도 있습니다.

2 **1**에서 대강 잡은 인체의 형태를 바탕으로 제대로 그립니다. 얼굴도 그려 넣습니다. 포즈를 그릴 수 없을 때는 실제로 거울 앞에서 직접 포즈를 잡아보거나 데생인형을 사용하면 편리합니다.

3 얼굴과 인체가 정해지면 머리 모양과 복장의 이미지를 대강 그려 넣습니다. 이후에 제대로 밑그림을 그릴 예정이므로 대충이어도 상관없습니다(머리카락은 이런 느낌으로, 허벅지를 보여주고 싶으니까 스커트가 아니라 레오타드, 혹은 주위에 장미를 배치할까 등).

4 **3**의 이미지를 바탕으로 선화를 그릴 수 있도록 제대로 밑그림을 그립니다. 이 단계를 꼼꼼하게 진행하면 선화를 그릴 때 고민할 일이 줄고, 시간이 걸려도 제대로 그립니다.

5 러프에 색을 넣습니다. 확정하지 못해 여러 패턴을 정하는 일도 있습니다. 소품을 넣은 뒤에 조절하기도 합니다. 색을 넣은 뒤 또 파츠를 추가하거나 옷을 디자인하고 수정할 때도 있습니다.

6 배경과 소품의 밑그림을 그려 넣습니다. 처음에 제출한 안에 들어 있는 상자는 관처럼 보이므로, 주위에 장미를 배치할 예정이었으나, 귀엽고 발랄한 일러스트를 그리고 싶어서, 컬러풀한 장미와 과일, 리본 등을 배치하기로 했습니다.

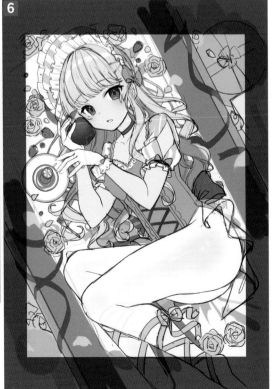

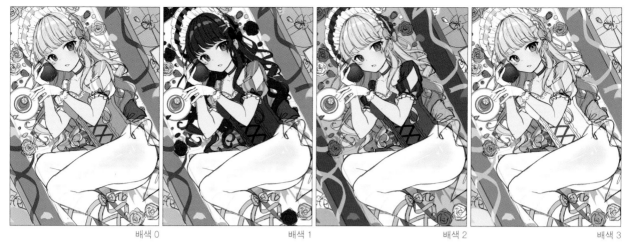

| 배색 0 | 배색 1 | 배색 2 | 배색 3 |

배색을 고민하다가 다양한 패턴을 만들어보았습니다.
배색 0 : 처음에 생각한 색. 취향. 연한 톤 속에 사과, 딸기, 눈 등의 포인트에 빨간색을 사용
배색 1 : 사과와 소녀라고 하면 백설 공주. 전체적으로 진한 배색이 눈길을 끕니다.
배색 2 : 모노크롬+보라색, 포인트색은 분홍색. 멋과 귀여움이 공존합니다.
배색 3 : 산뜻하고 품위가 있는 이미지. 차가운 인상이 되지 않도록 주위의 장미에 분홍색을 사용.
4가지를 만든 단계에서 0과 2로 고민했습니다. **완전히 결정하지 않고 채색을 할 때 정하면 된다**고 생각합니다.

4 선화를 그린다 **4**시간

캐릭터 : 약 2시간 반~3시간. 배경 : 약 1시간 조금.

밑그림 폴더의 불투명
도를 낮추고, 그대로
그립니다.

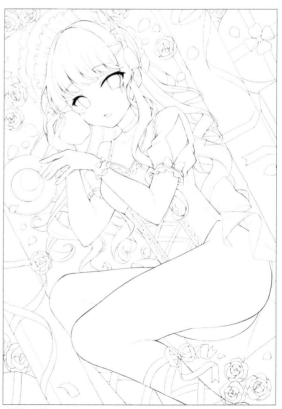

머리카락은 선의 흐름을 잃지 않도록 교차하는 부분도 별도의 레이어에 그린 뒤에
마지막에 필요 없는 부분을 지웁니다(나중에 거슬리는 부분이 생겼을 때 수정하기
쉽게 레이어를 나눈 상태로 레이어 마스크로 지우는 방법도 있습니다). 비치는 부분
등의 선화도 레이어 마스크를 적절히 사용하세요.
선의 강약을 잘 살려서 그리는 것이 포인트입니다.

배경의 선화도 그립니다. 상자처럼 직선인 부분은 직선 도구나 자 도구를
사용합니다. 티컵처럼 원형인 것도 타원의 자 도구를 사용했습니다.

5 밑색을 칠한다

컬러 러프로 결정한 색을 보면서 밑색을 칠합니다.

> **채색 과정에 대해서**
>
> · 어떤 표기가 없는 이상은
> - **기본 위에 클리핑을 적용한 신규 레이어를 작성한다**
> - **레이어 모드는 표준**
> - **레이어 불투명도는 100%**
>
> 이 원칙으로 메이킹을 진행합니다.
> · 그림자··간섭하는 사물이 그 부분에 만드는 그림자
> · 불투명도는 상황을 보면서 조절하므로 숫자는 기준.

6 피부를 칠한다

피부부터 칠합니다. 에어브러시로 피부의 입체를 따라서 가볍게 색을 올립니다. 입체감을 의식하면서 연한 색으로 음영을 넣습니다.

볼은 에어브러시로 연한 분홍색을 넣습니다.

2의 레이어를 복제하고 아래로 옮깁니다. 픽셀 불투명도 보호에 체크를 하고 연한 노란색으로 채웁니다.

볼의 사선을 **곱하기** 레이어로 넣습니다. 색은 연한 분홍색입니다. 너무 도드라지면 약간 옛날 그림체처럼 보이니, 적당히 조절하는 것이 중요합니다.

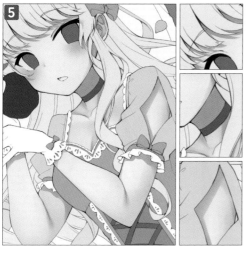

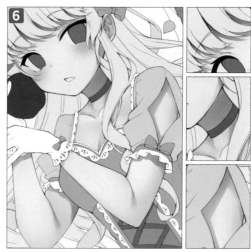

5 1보다 또렷하고 진한 음영을 넣어서 입체감을 강조합니다.

6 5 위에 신규 레이어를 작성합니다. 5의 레이어에서 묘사한 것이므로 선택 범위를 지정(Ctrl을 누르면서 레이어의 캔버스 부분을 클릭)하고, 레이어 마스크를 작성합니다. 입체감이 더 강해지도록 5보다 진한 색으로 음영 속에 그러데이션을 만듭니다.

7 5~6에서 작성한 음영의 진한 부분에 반사광인 파란색을 연하게 넣습니다.

8 **곱하기** 레이어를 새로 작성합니다. 진한 갈색으로 선화를 보조하듯이 선이 겹치는 부분을 덧그립니다.

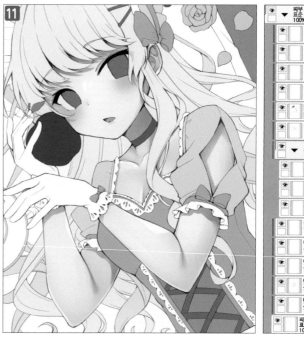

9 입 속을 칠합니다.

10 눈 주위가 허전하지 않도록 눈화장처럼 홍조를 더합니다. 입술도 가볍게 칠합니다(SAI에서는 폴더를 클리핑할 수 있으므로, 눈화장과 입술을 폴더로 정리했습니다. 폴더 모드는 **통과**).

11 하이라이트를 넣습니다. 레이어 모드는 **스크린**으로 설정하고, 색은 노란색입니다. 하이라이트는 채색을 진행한 뒤에 전체를 보고 조절할 가능성이 높습니다(다른 부분도 나중에 조절할 때가 많습니다).

7	눈을 칠한다	

에어브러시로 음영을 넣습니다.

음영의 1단계를 넣습니다.

2보다 진한 색으로 눈동자의 절반을 채웁니다. **2**에서 그린 음영이 흐릿하게 비치도록 불투명도를 74%로 낮췄습니다. 이대로는 무거워서 중앙 부분을 약간 지웁니다. 조절하기 쉽도록 지우개보다 레이어 마스크를 사용합니다.

곱하기 모드 레이어에 진한 색으로 가장자리와 동공을 그립니다. 선은 굵게 그리고 아래쪽을 약간 지우면 투명감이 생깁니다. **3**과 마찬가지로 레이어 마스크를 사용합니다.

입체감이 생기도록 구체를 의식하면서 에어브러시로 음영을 넣습니다. 레이어 모드는 **오버레이**, 불투명도는 72%입니다.

눈동자 아래쪽에 밝은색을 넣습니다. 레이어 모드는 **오버레이**입니다.

6~**7**보다 넓은 범위에 채도가 약간 높은 밝은색을 넣습니다. 레이어 모드는 **오버레이**, 불투명도는 22%입니다.

속눈썹과 눈꺼풀의 그림자 부분을 그립니다. 레이어 모드는 **곱하기**입니다.

입체감을 의식하면서 **5**의 음영에 에어브러시를 사용해 연한 파란색으로 반사광을 넣습니다. 불투명도는 43%입니다.

8의 음영의 반사광을 넣습니다. 눈동자 속에 무언가 반사된 듯한 느낌입니다.

4에서 넣었던 동공을 따라서 밝은색을 가볍게 넣습니다.

눈의 선화를 갈색으로 변경합니다. 그 위에 신규 레이어를 작성하고 클리핑을 적용한 뒤에 선화 아래쪽에 오렌지색을 넣습니다. 선화의 레이어는 **음영** 모드로 설정했습니다.

제
5
장

프로 작가의 시간 단축 메이킹 20시간 ▼ 10시간

25
분

눈동자의 그림자와 이어지게 흰자위에 그림자를 넣습니다. 흰자위의 밑색은 흰색이 아니라 약간 회색과 노란색 등을 추천합니다.

그림자 가장자리에 분홍색을 넣습니다. 레이어는 13보다 아래에 배치합니다.

눈동자 가장자리를 따라서 분홍색을 넣습니다.

안구의 입체감을 의식하면서 아래쪽에 에어브러시로 음영을 연하게 넣습니다. 흐릿해도 좋으니 너무 진하지 않도록 레이어 불투명도를 낮춰서 조절합니다. 27%까지 낮췄습니다(클리핑 레이어를 사용합니다).

부드러운 인상이 되도록 눈동자 아래쪽에 에어브러시로 밝은색을 넣어 눈동자 채색과 선화를 다듬어줍니다. 레이어 모드는 **오버레이**, 불투명도는 78%입니다.

눈동자 아래와 속눈썹 끝 등에 에어브러시로 노란색과 오렌지색을 넣습니다. 레이어 모드는 **스크린**, 불투명도는 37%입니다.

스포이트를 이용해 피부색을 조금 더 넣고 다듬어줍니다. 구분이 없어지지 않도록 주의합니다.
이하는 클리핑이 아니라 폴더 위에 보통 모드의 신규 레이어에서 그립니다.

속눈썹 위에 눈동자색을 밝게 넣습니다. 선화의 느낌이 지워지지 않도록 불투명도를 낮춰줍니다. 이번에는 80%입니다.

속눈썹과 눈동자의 경계에 분홍색으로 선을 넣습니다. 눈동자가 속눈썹보다 안쪽에 있다는 입체감이 생기도록 라인을 넣었습니다.

하이라이트를 넣으면 완성입니다.

눈 표준 100%	눈동자 표준 100%
35하이라이트 표준 100%	오렌지 표준 100%
34속눈썹 아래 라인 표준 100%	눈 선화 곱하기 100%
33눈썹 라인 표준 80%	속눈썹 밑색 표준 100%
32피부 다듬기2 표준 100%	24등광 밝게 표준 100%
31피부 다듬기1 스크린 37%	23그림자 반사 표준 100%
30에어브러시 오버레이 78%	22반사광 표준 4%
눈동자 표준 100%	21그림자 곱하기 100%
29에어브러시 그 표준 27%	20밝은색2 오버레이 22%
28눈동자 테두리 표준 100%	19밝은색 복제 스크린 33%
26그림자 표준 100%	18밝은색 오버레이 100%
27그림자 테두리 표준 100%	17입체감 오버레이 72%
흰자위 밑색 표준 100%	16테두리, 등광 곱하기 100%
	15그림자2 표준 74%
	14그림자1 표준 100%
	13에어브러시 그림자 표준 100%
	눈동자 밑색 표준 100%

지금부터 부분별이 아니라 전체적으로 색을 보면서 동시에 칠합니다.

1 머리카락과 옷 등 전체에 에어브러시로 대강 음영을 넣습니다. 머리카락은 하이라이트의 기준도 넣어둡니다. 전체의 밸런스를 잡으면서 칠하는 초기 단계이므로 나중에 삭제, 수정하기도 합니다.

2 소매와 헤드드레스에 줄무늬를 넣습니다.

3 옷과 헤드드레스에 주름과 1단계 음영을 넣습니다. 광원과 입체감이 중요합니다. 음영을 넣으면서 밑색을 조절합니다. 밑색은 옷처럼 한 묶음이면 같은 색은 같은 레이어에서, 음영을 넣을 때 간섭으로 작업이 힘들 부분은 구분하기도 합니다. 이 일러스트는 레이스와 장갑은 구분했습니다. 헤드드레스와 옷은 같은 색이지만 구분했습니다. 음영과 주름을 넣기 쉽도록 **2**에서 넣은 줄무늬는 일단 비표시로 설정합니다.

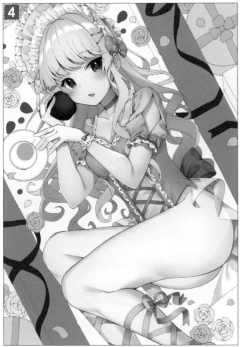

3보다 진한 색으로 주름과 음영 2단계를 넣습니다.

추가로 작은 주름 등을 진한 색으로 넣습니다.

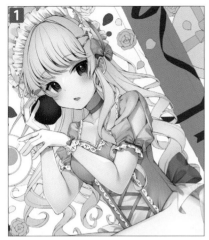

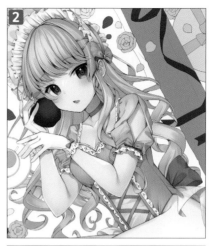

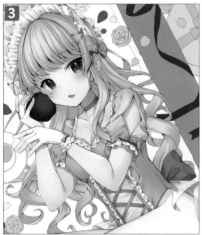

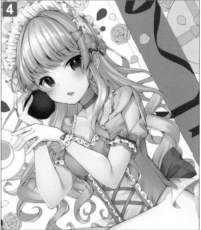

1 선화를 보조하듯이 진한 색으로 선을 넣습니다. 레이어 모드는 **곱하기**입니다.

2 머리카락에 1단계 음영을 넣습니다.

3 **2**의 레이어를 복제합니다. 복제한 것을 그대로 두고, **2**레 이어의 불투명도를 잠그고 연한 파란색으로 채웁니다(볼과 동일한 과정이며, 채색에 사용한 펜이 수채화붓이므로 밑 에 색이 비쳐 색감이 풍부해지고 좋은 느낌이 됩니다. 중후 한 느낌이 느껴집니다). 색은 보면서 조절. 주장이 강하다면 불투명도를 낮춥니다.

4 임시로 넣었던 하이라이트의 위치를 기준으로 하이라이트 를 다시 그립니다.

5 앞머리와 차이를 만들어 입체감을 더합니다. 뒷머리에 **곱 하기** 모드 레이어로 음영을 넣습니다.

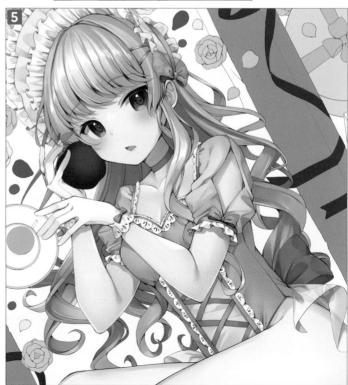

10 | 사과를 칠한다

머리카락은 아직 미완성이지만, 어느 정도 진행했으므로 소녀가 들고 있는 사과를 칠합니다. 사과는 이미지 검색으로 찾은 사진을 참고해서 칠하세요.

실제 사과에 들어있는 줄무늬와 입체감을 의식하면서 음영을 넣습니다.

더 진한 색으로 추가로 음영을 넣습니다.

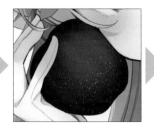

사과 표면의 점을 넣습니다. 밤하늘을 그릴 때 사용하는 별의 산포 브러시를 사용했습니다(브러시 소재는 개인이 배포하는 것을 사용했습니다). 색은 **노란색**, 레이어 모드는 **스크린**, 불투명도는 37%입니다.

에어브러시로 노란색 빛을 넣어 입체감을 더합니다. 레이어 모드는 **스크린**입니다.

아래쪽에 오렌지색 반사광을 넣습니다. 레이어 불투명도는 31%입니다.

구를 의식하면서 에어브러시로 남보라색 음영을 넣어 색감을 조절하고 입체감을 높입니다. 레이어 모드는 **오버레이**, 불투명도는 70%입니다.

더 사실적인 입체감이 되도록 왼쪽~왼쪽 아래의 색이 진한 부분에 에어브러시로 연하게 밝은 노란색을 넣습니다. 레이어의 불투명도는 44%입니다.

하이라이트를 그려 넣습니다. 사과만 너무 실사에 가까우면 캐릭터와 어울리지 않으므로, 적당히 일러스트 느낌이 되게 조절합니다.

왼쪽 아래가 아직 어두워서 하이라이트를 추가했습니다.

에어브러시를 사용해 왼쪽 위~왼쪽으로 보라색 반사광을 넣습니다. 레이어 불투명도는 42%입니다.

볼에 맞닿은 부분에 피부색의 반사를 에어브러시로 연하게 넣습니다. 레이어 불투명도는 51%입니다.

들고 있는 손의 그림자를 넣습니다. 레이어 모드는 **곱하기**, 불투명도는 53%입니다.

줄기와 잎도 그려 넣습니다.

사과를 완성했으니, 옷 채색으로 돌아갑니다.

소매와 헤드드레스

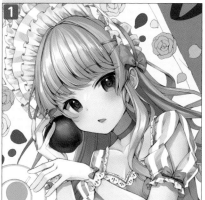

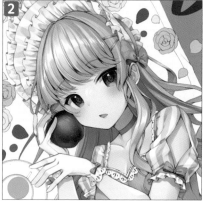

소매와 헤드드레스의 줄무늬에 음영을 넣습니다. 흰색 줄무늬는 임시이므로, 각각의 밑바탕 레이어에 클리핑으로 넣었지만, 이제는 클리핑을 해제하고 밑색 레이어에서 선택 범위를 지정하고 레이어 마스크를 작성합니다.

소매와 헤드드레스의 음영 1~2(8 **3**-**4**)레이어를 복제하고, 줄무늬 레이어에 클리핑을 적용합니다. 흰색에 알맞게 음영색을 변경합니다.

하이라이트

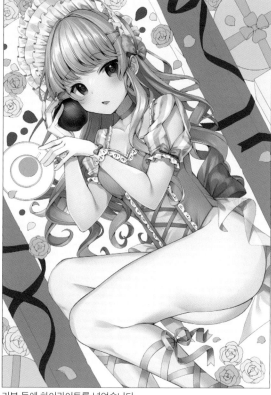

리본 등에 하이라이트를 넣었습니다.

머리카락의 음영

머리카락의 2단계 음영을 그려 넣습니다.

1에서 넣은 음영을 조절하면서 그림자를 넣습니다. 연한 파란색으로 입체감을 더해줍니다.

앞머리 끝에 에어브러시로 가볍게 피부색을 넣고 다듬어줍니다. 레이어 모드는 **스크린**입니다.

전체 조절

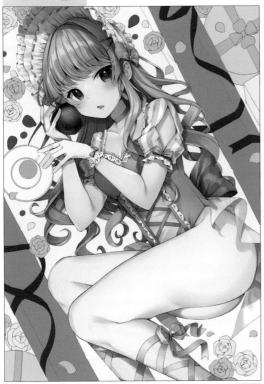

옷과 헤드드레스 등에 연보라색으로 그림자를 넣습니다. 레이어는 **곱하기**
입니다.

에어브러시로 피부색을
더해 타이츠의 비치는
느낌을 표현합니다. 레
이어 불투명도는 46%
입니다.

타이츠의 하이라이트를
넣습니다. 레이어 모드
는 **스크린**입니다. 추가
로 피부의 하이라이트로
조절했습니다.

캐릭터 채색 레이어의 가장
아래에 머리카락을 약간 추
가로 그렸습니다.

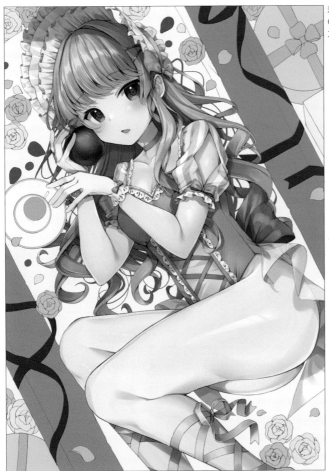

이것으로 일단 캐릭터는 끝입니다(아직
완성은 아닙니다!!). 이후는 배경을 칠하면서
캐릭터도 조절하고, 마지막에 효과를 더하는
과정을 거칩니다.

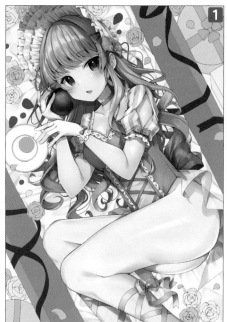

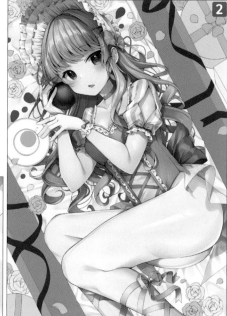

시트의 주름을 그려 넣습니다.

1레이어를 복제하고 색을 변경했습니다(머리카락 9 3에서 했던 작업과 같습니다).

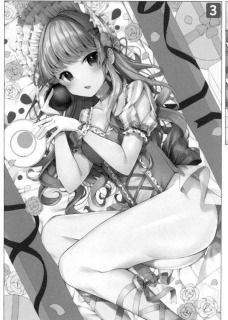

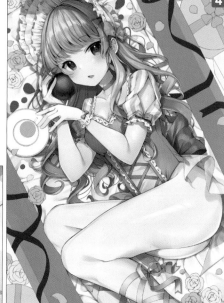

추가로 시트의 진한 주름을 그려 넣습니다.

캐릭터의 그림자를 넣습니다. 레이어 모드는 **곱하기**입니다.

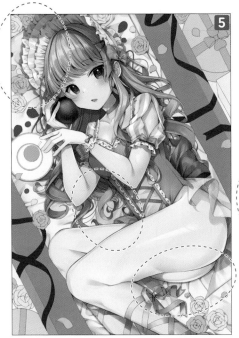

5

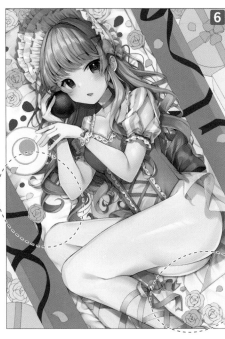

6

5 시트의 입체감을 의식하면서 에어브러시로 부드러운 음영을 추가합니다. **곱하기** 레이어로, 불투명도는 76%입니다.

6 이대로는 어두워 보이므로, 입체감을 의식하면서 에어브러시로 밝은 부분을 넣습니다. **스크린** 모드로 변경하고 불투명도는 63%로 낮췄습니다.

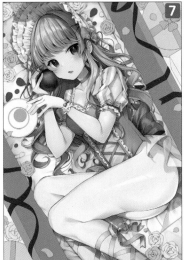

7

7 상자와 맞닿은 면에 에어브러시로 파란색을 넣어 입체감을 강조했습니다. **곱하기** 모드입니다.

8 7의 과정을 다시 반복합니다. 이번에는 **오버레이** 모드로 설정해, 밝아졌습니다.

머리 위의 음영을 **곱하기** 레이어로 추가했습니다.

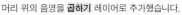

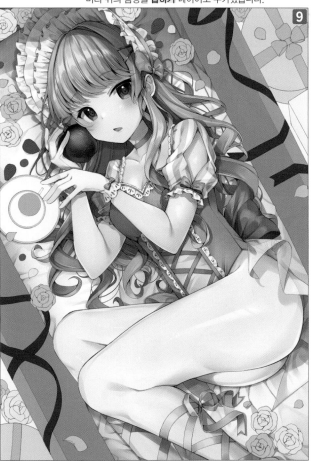

9

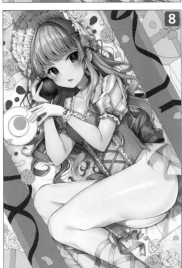

8

13 상자를 칠한다

상자 옆면과 윗면의 밑색 레이어를 나눠두면 채색이 수월합니다.

옆면

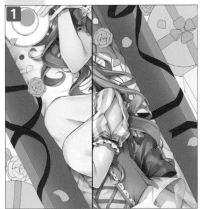

에어브러시로 음영을 넣어 상자의 입체감을 살립니다.

상자, 리본 등의 그림자를 넣습니다. 레이어 모드는 **곱하기**입니다.

윗면

상자 윗면에 하이라이트를 넣습니다.

상자 윗면에 리본의 그림자를 넣습니다. **곱하기** 모드입니다.

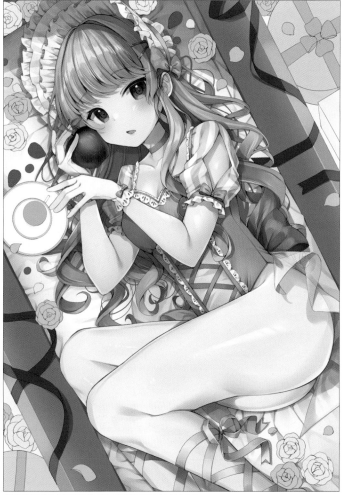

상자의 형태에 알맞게 리본의 하이라이트를 넣습니다.

14 티컵을 칠한다

지금부터 소품을 칠합니다. 상업 일러스트는 세부까지 꼼꼼하게 칠합니다.

금색 라인, 베이스를 진한 색으로 선택하고 연한 색으로 하이라이트를 넣습니다. 간단히 금색 느낌을 표현하는 테크닉입니다.

금색 라인, 추가로 밝은 하이라이트를 넣습니다.

금색 라인, **곱하기** 모드로 손의 음영을 넣습니다.

홍차를 칠합니다. 클리핑을 사용하지 않고 칠했습니다. 액체 느낌을 표현하고 싶어서 선화는 일부러 그리지 않았습니다. 채색만으로 표현합니다.

홍차에 원형 테두리를 추가하고 에어브러시로 진한 색을 넣습니다.

하이라이트를 넣습니다. 너무 밝아도 인상이 달라지므로, 불투명도는 조절합니다. 이번에는 62%로 설정했습니다.

스크린 모드로 밝은 하이라이트를 추가로 넣습니다. 조절하고 불투명도를 62%까지 낮췄습니다.

에어브러시로 테두리가 약간 밝아지게 조절합니다.

하이라이트를 선으로 넣습니다.

레몬을 그려 넣습니다. 연한 노란색 밑바탕에 흰색으로 섬유 부분을 그렸습니다.

껍질 부분에 진한 노란색으로 테두리를 넣습니다.

과육 부분을 칠합니다. 섬유 부분보다 아래 레이어에 에어브러시로 입체감을 더합니다.

평붓으로 진한 색을 넣어 과육의 질감을 묘사합니다.

작은 흰색 선을 넣어 리얼함을 더합니다.

과육의 하이라이트를 넣습니다.

하이라이트를 표현하고 싶어서 아래에 하이라이트가 눈에 띄도록 오렌지색을 넣었습니다.

받침과 티컵의 흰색 부분에 음영을 넣습니다. 선명한 음영이 아니라 에어브러시를 사용한 흐릿한 음영입니다.

받침에 그림자를 넣습니다.

딸기와 블루베리의 꼭지를 잊고 있었기 때문에 서둘러서 추가했습니다.

블루베리

1 에어브러시로 입체감을 의식하면서 음영을 넣습니다.
2 질감은 텍스처가 들어간 펜을 사용해서 묘사합니다. 레이어 모드는 **오버레이**입니다.
3 꼭지를 칠합니다.
4 하이라이트를 넣습니다.
5 반사광을 에어브러시로 넣습니다.

딸기

1 에어브러시로 입체감을 의식하면서 음영을 넣습니다.
2 씨를 그려 넣습니다.
3 꼭지의 그림자를 넣습니다. **곱하기** 레이어입니다.
4 하이라이트를 넣습니다.
5 시트에 맞닿은 면에 반사광을 넣었습니다.
6 씨 주위로 딸기 특유의 하이라이트를 넣습니다.

7 씨가 안쪽에 있는 느낌이 들도록 음영을 넣습니다. **곱하기** 레이어입니다.
8 파란색 반사광을 넣었습니다.
9 꼭지에 음영을 넣습니다.
10 꼭지에 하이라이트를 넣습니다.

16 장미를 칠한다

 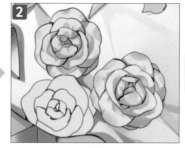 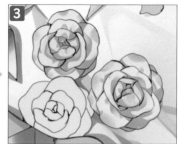

 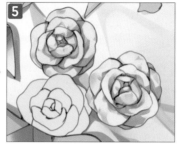 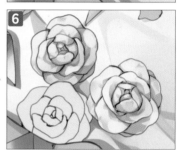

1 에어브러시로 가볍게 음영을 넣습니다.

2 음영을 넣습니다.

3 **2**의 레이어를 복제하고 색을 변경합니다.

4 세세한 음영을 그려 넣습니다. **곱하기** 레이어입니다.

5 하이라이트를 넣습니다.

6 어두워졌으므로, 밝기를 더합니다. **스크린**이나 **오버레이** 등의 레이어를 사용하면 밝아집니다.

7 파란색을 연하게 넣어서 입체감을 강조합니다.

파란색 장미도 같은 방법으로 칠합니다.

시트의 음영에 알맞게 장미의 그림자를 넣습니다.

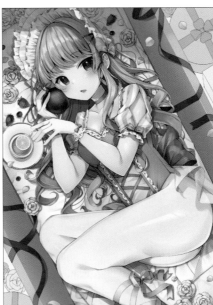

상자 윗면이 앞쪽으로 돌출된 것처럼 보이도록 **스크린**과
오버레이 레이어로 약간 밝은 색을 넣습니다.

캐릭터의 선화와 조화롭도록 색을 변경
하고 레이어 모드도 변경했습니다.

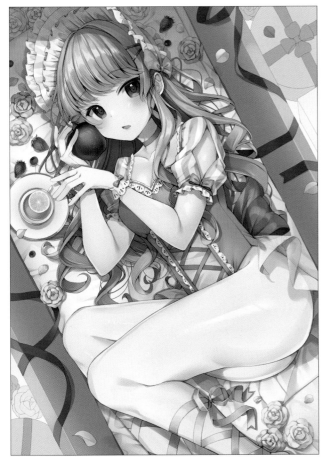

배경의 선화도 동일한 방법으로 다듬습니다.

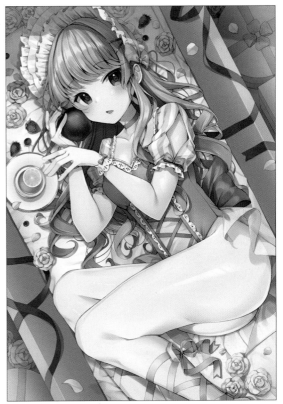

상자 밖의 소품도 칠합니다.

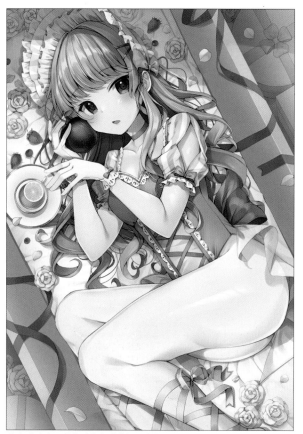

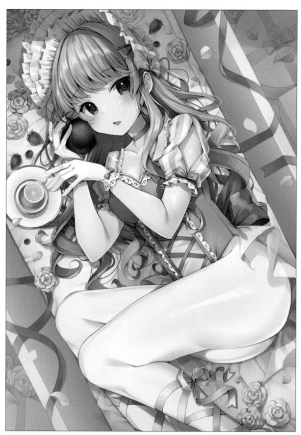

효과 레이어로 배경 전체의 색감을 조절합니다.

전체 색감을 보면서 효과를 더하거나 색을 조절합니다. 전체의 밸런스와 캐릭터의 존재감이 약해지지 않는 색감이 되어야 합니다. 머리카락을 약간 추가합니다.

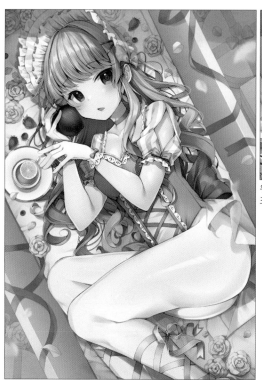

위의 장미에 흐리기를 적용해 원근감을 더합니다. 크기에 따라서 흐리기 강도를 조절해 원근감을 더했습니다.

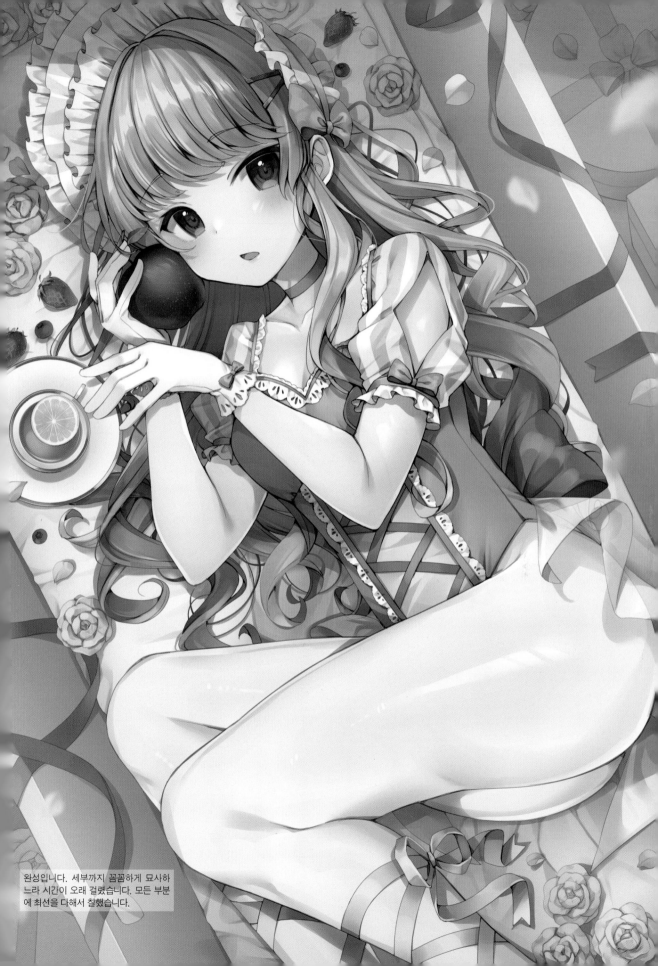

완성입니다. 세부까지 꼼꼼하게 묘사하
느라 시간이 오래 걸렸습니다. 모든 부분
에 최선을 다해서 칠했습니다.

프로 작가의
시간 단축 메이킹

그러면 마지막으로 20시간 동안 그린 일러스트를 어떻게 하면 작업 시간을 줄일 수 있는지 살펴보겠습니다.

세세한 과정을 따라가지는 않겠지만, 시간 단축의 포인트와 요령 중심으로 소개합니다.

1 | 아이디어 도출 시간을 줄인다

이 일러스트는 아이디어 도출에서 러프까지 많은 시간을 투자했는데, 시간 단축은 이 부분을 얼마나 줄이는가로 좌우되는 중요한 포인트입니다.

그렇다면 아이디어를 구상하는 시간을 줄이려면 어떻게 해야 할까요? 결론부터 말하자면 **내 안에 선택지를 늘려두는 것**입니다. 평소 그리고 싶은 것을 머릿속에 모아두거나 유행하는 테마를 항상 체크하고 정리하세요.

\Point! /

사전 준비와 평소부터
다양한 정보를 확보하는 것이
중요합니다!

◤ 선택지를 늘리는 방법

■ SNS

트위터나 픽시브 등에서 일러스트를 보고 유행을 파악할 수 있습니다.

또한 트위터와 인스타그램에서 모델이나 인플루언서의 사진을 보면 유행이나 새로운 아이디어를 얻기도 합니다.

또한 단순한 정보뿐 아니라 그림과 사진을 보는 것이 아이디어의 밑바탕이 되므로, 평소 꾸준히 보는 것이 좋습니다(다른 사람의 그림과 사진을 보고 이런 그림을 그리고 싶다! 하는 일이 제법 있습니다).

■ 책(화집, 잡지, 사진집)

필요한 책을 사는 것 외에도 서점에 들러 진열되어 있는 소설이나 만화 등의 신간 표지를 체크하는 것도 좋은 방법입니다(인기 작가나 그림체 등을 관찰하거나 아이디어의 원천으로 눈에 넣어둡니다).

책의 종류

화집 : 좋아하는 작가, 참고하고 싶은 작가 등의 화집. 제가 가장 많이 사는 책입니다.

사진집 : 모델이나 아이돌, 배우 등의 사진집. 사진도 인체와 아이디어에 참고가 됩니다(인체와 포즈뿐 아니라 인물을 화면에 담는 카메라워크, 매력적인 표현법도 배울 수 있습니다!).

만화 : 한 장의 그림과는 다르지만 다양한 구도와 포즈를 볼 수 있고, 스토리 자체가 아이디어의 원천이 됩니다. 모노크롬 일러스트나 대비를 조절하는 방법에 참고가 됩니다.

■ 검색 엔진에서 조사한다

아이디어가 나오지 않을 때나 자료를 조사할 때 자주 사용합니다.

옷이 떠오르지 않을 때는 「2022 유행 패션」, 포즈가 떠오르지 않을 때는 「모델 포즈」, 일러스트의 구도가 문제라면 「게임 이름 스틸컷」, 「게임 이름 SSR」(SSR이 가장 화려하고 멋진 그림이 많다) 등으로 조사합니다.

옷의 구조를 모를 때는 옷 이름으로 조사하고, 인체 구조를 모를 때는 해당 부위를 조사할 수 있습니다. 만능이므로 최대한 활용해보세요.

■ 영상 사이트

그리는 방법을 알아보자면, 「OO 그리는 법」, 「OO 요령」, 「OO 메이킹」 등으로 조사하며 많은 영상을 볼 수 있어 편리합니다. 「설명」 등의 키워드를 더해서 검색하면 더 좋은 결과가 나올지도 모릅니다.

초보자는 「초보자」, 「초보자용」 등의 키워드도 좋고, 「첨삭」 등으로도 좋은 영상을 많이 볼 수 있습니다.

2 러프 작업 시간을 줄인다

우선 **러프 작업 자체의 시간을 줄이기는 어렵다**는 점을 먼저 밝혀두겠습니다. 러프 작업은 그림 자체의 완성도에 영향을 주며, 오히려 러프를 제대로 그리면, 선화의 작업 시간을 줄일 수 있고, 최종적인 시간이 단축되기도 합니다.

러프 단계에서 시간을 줄인다면

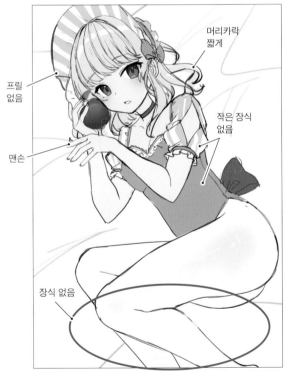

요소를 줄인다→요소를 줄이면 작업 시간이 단축되지만 전체적인 그림의 밀도가 낮아집니다.
· 요소가 적다+채색도 적어지고 화면이 허전해지므로, 「**요소 최소+세밀한 채색**」이나 「**요소 최대+담백한 채색**」 어느 한쪽을 선택하는 편이 좋다고 생각합니다.

배경을 변경한다
요소를 줄이는 것과 비슷하지만, 배경의 소품을 전부 걷어내려면 배경을 바꾸는 것이 가장 좋습니다. 배경에 대해서는 다시 소개하겠지만, 러프 단계에서 심플하면서도 멋진 배경을 구상해보세요

Point
개인적으로는 전신을 짧은 시간에 그리려고 완성도까지 희생할 정도라면, 얼굴 확대, 바스트업 등으로 매력적인 부분을 제대로 보여줄 수 있는 구도를 잡는 편이 좋다고 생각합니다.

3 선화 작업 시간을 줄인다

선화의 시간 단축 포인트는 심플하게 말하면, 대강 빠르게 그린다는 뜻입니다. 바꿔 말하면 **지나치게 꼼꼼하게 그리지 않는다**는 말이 됩니다.

이번 그림은 제대로 그려보고 싶어서 치밀하게 그렸지만, **거친 손그림 느낌이 중요할 때나 그림에 따스함을 더하고 싶을 때는 대강 그리기도 합니다.** 또한 최근에는 너무 꼼꼼하게 그리지 않는 일러스트도 유행인 것 같습니다. 다양한 일러스트를 보고 나에게 맞는 선이나 터치를 찾아보세요.

그리고 기본은 되돌리지 않은 것이 중요합니다(Ctrl+Z를 최대한 쓰지 않는다). 레이어도 너무 많이 구분하지 않는 편이 좋습니다. 머리카락과 옷 등을 각각 하나의 레이어에 그릴 정도로 말입니다. 원본 그림은 머리카락을 앞머리, 음영 등으로 레이어를 세세하게 구분했지만, 최대한 심플한 레이어 구성으로 진행합니다.

그 외에는 뒷머리와 프릴 등 선화를 그릴 필요가 없는 부분을 만듭니다. **채색을 하면서 묘사를 함께 하는 것입니다.**

단 무리하게 채색만으로 표현하려고 하면 오히려 시간이 소모될 수 있으니, 선화가 없어도 그릴 수 있는지 잘 판단해야 합니다.

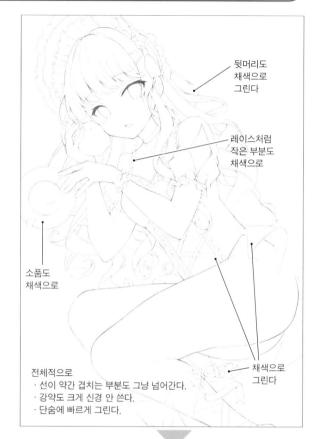

뒷머리도
채색으로
그린다

레이스처럼
작은 부분도
채색으로

소품도
채색으로

채색으로
그린다

전체적으로
· 선이 약간 겹치는 부분도 그냥 넘어간다.
· 강약도 크게 신경 안 쓴다.
· 단숨에 빠르게 그린다.

확대하면 거친 느낌으로 보이지만, 인터넷용 일러스트라면 이렇게까지 확대해서 보지 않으므로, 전혀 문제가 없습니다.

확대

선화를 대강 그려보았지만, 얼핏 봐서는 이상한 부분이 전혀 눈에 띄지 않습니다.

4 채색 작업 시간을 줄인다

채색의 시간 단축 표인트는 덜 칠한 부분을 무시하는 것입니다. 의뢰받은 일이거나 크게 인쇄하는 작업이라면 신경을 써야겠지만, 작은 크기의 인쇄나 인터넷으로 보는 정도라면 문제 없습니다.

■ 채색의 시간 단축 패턴 1

심플하게 음영의 수를 줄였습니다. 원본 그림은 2~3단계의 음영을 넣고 효과까지 더했는데, 그런 과정을 생략했습니다.

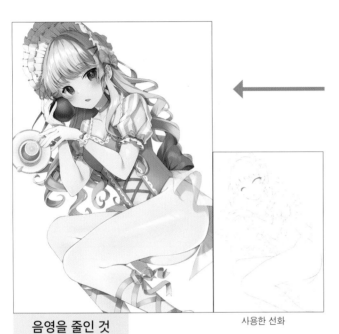

음영을 줄인 것

사용한 선화

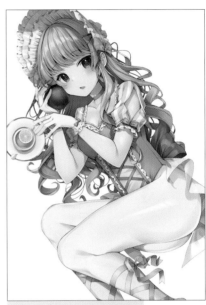

원본 일러스트(비교용)

■ 채색의 시간 단축 패턴 2

옷의 음영을 1색으로 하나의 곱하기 레이어에 넣었습니다. 색을 고르는 수고도 줄고, 옷에 들어가는 시간을 상당히 줄였습니다. 나머지도 전체적으로 레이어를 줄였습니다.

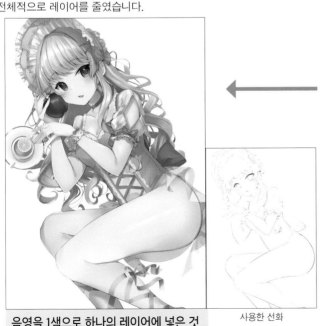

음영을 1색으로 하나의 레이어에 넣은 것

사용한 선화

음영을 넣은 곱하기 모드의 레이어만 표시하면 이런 느낌입니다.

5 배경 작업 시간을 줄인다

기본적으로 인물에 눈이 가므로, **배경에서 시간을 최대한 줄입니다.**
간단한 배경 묘사의 장점은 인물에게 시선을 유도할 수 있다는 점입니다. 요소가 배경에 흩어져 있으면 시선이 분산되기 쉽습니다.

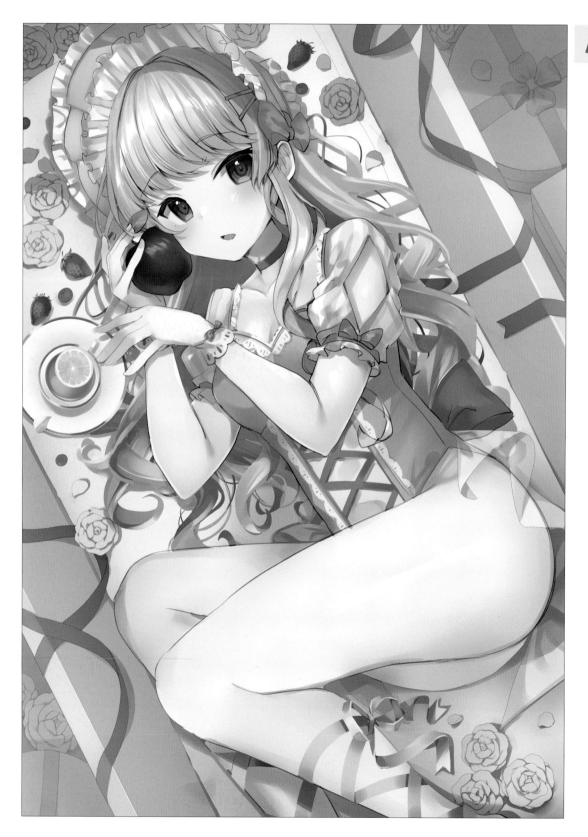

A

A **채색 묘사는 적당히** : 채색 패턴1과 유사합니다. 전체적인 완성도는 원본 그림보다 떨어지지만, 일단 전부 조금씩 칠해서 원본의 러프를 완성한 형 태입니다.

B **단색으로 디자인 느낌** : 배경 선화는 그리지만, 채색은 밑색만 하고 색감도 약간 밝은 톤입니다. 일부러 평면적인 배경으로 입체적으로 칠한 캐릭터 와의 차이를 살린 그림입니다.

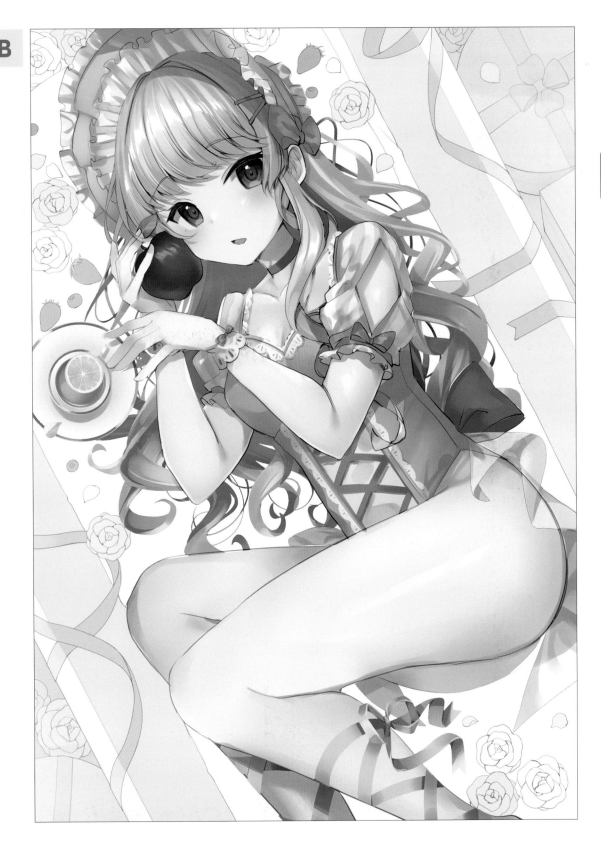

디자인 : 단색, 그러데이션 등. 48페이지에서 소개했지만, 흰색 테두리 배경으로 약간 멋스러운 느낌입니다.

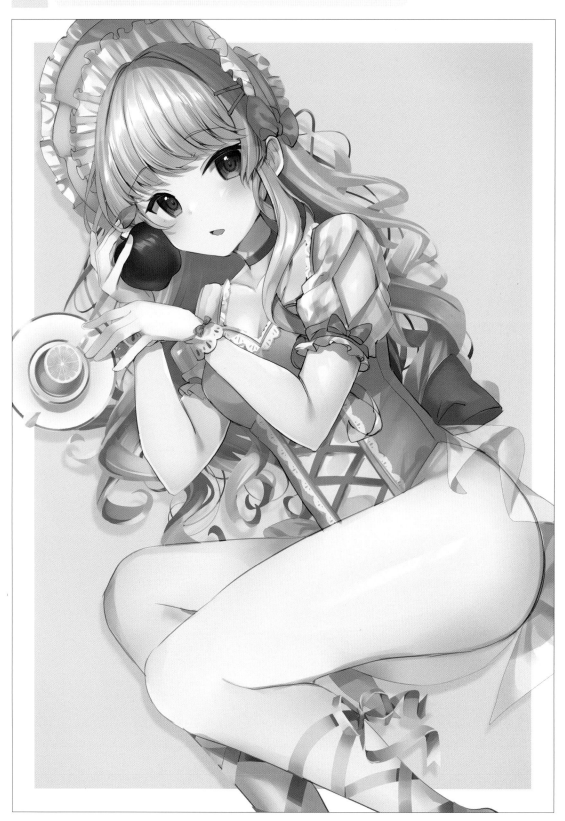

6 트리밍으로 시간을 줄인다

러프 단계에서도 설명했지만, 애초에 **전신을 그리지 않고 트리밍을 해서 그리는 범위를 좁히면 시간을 단축**할 수 있습니다.
기본은 얼굴 주위로 제한하고, 얼굴을 확실하게 묘사해 완성도를 보완할 수 있습니다.

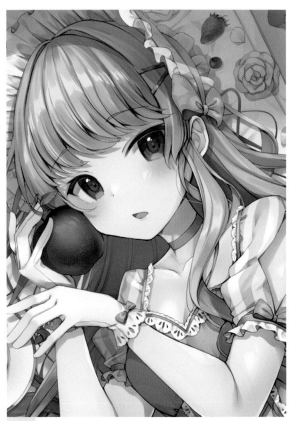

A 얼굴 확대, 티컵 등도 배제해 얼굴 주위에 주력할 수 있습니다.

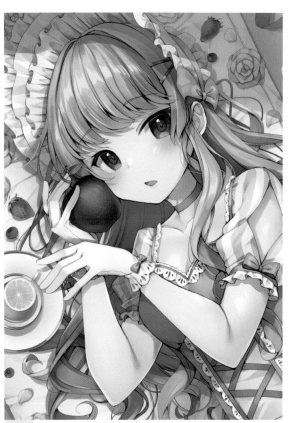

B 얼굴을 확대했지만, 과일과 티컵 등 소품도 넣어 밝은 분위기는 남겼습니다. **A** 보다는 시간이 걸리는 구도입니다.

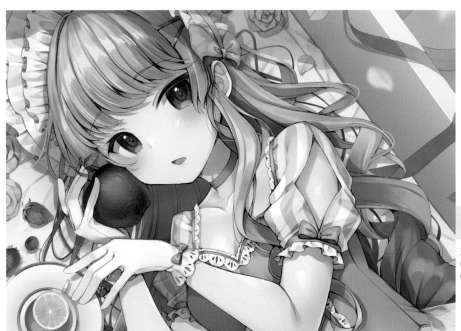

C 가로로 자른 트리밍입니다. 오른쪽 위에 공간이 있어서 너무 복잡하지 않고 여유가 있는 일러스트가 되었습니다.

맺음말

2013년 트위터에서 활동을 막 시작했을 무렵, 일러스트를 그리는 사람들과 관계를 맺으면서 팔로워는 100명 이하였습니다. 1년 후인 2014년에는 1000명, 다시 2년 후인 2016년에는 1만 명을 돌파했습니다.

증가한 계기는 2014년 3월에 있었던 어떤 테마의 1시간 드로잉을 시작한 것이었습니다. 처음 10장 정도는 전혀 좋아요를 받지 못했던 기억이 있습니다. 어느 날 팔로워가 많은 분이 우연히 제 일러스트를 발견하고 리트윗을 해주셔서, 평소의 몇 배나 리트윗과 좋아요가 붙었습니다. 1시간 드로잉 해시태그를 붙여서 트윗을 하면 팔로워가 많은 사람이 찾아보게 되는 기회가 되는 모양입니다.

그날부터 리트윗과 좋아요가 조금씩 증가해, 팔로워가 450명을 넘었을 무렵에 처음으로 500 리트윗과 1000 좋아요를 달성했습니다. 탄력을 받아서 그 후로도 1시간 드로잉을 계속 할 수 있었고, 1년간 꾸준히 이어져 100장을 그렸습니다. 그리고 팔로워 자체가 증가한 덕분에 1시간 드로잉이 아닌 일러스트도 많은 분들이 보게 되었고, 일반 일러스트도 제법 수치가 증가하게 되었습니다.

1시간 드로잉을 그만둔 이후에도 일러스트를 계속 올려, 2016년 2월에는 작은 동인 이벤트에 처음으로 참가했고, 그해 여름의 코믹마켓에도 처음으로 참가할 즈음에는 팔로워가 1만 명을 넘었습니다.

1시간은 정말 짧은 시간이고, 처음에는 상당히 어설픈 선에 간단한 색이 들어갔을 뿐인 얼굴만 열심히 그렸습니다. 1시간 드로잉 태그를 붙이고도 실제로는 시간을 넘기기도 했었습니다. 그러나 계속 그리다 보니, 크게 묘사하지 않고도 잘 보이는 구도와 짧은 시간에 몸이 들어간 일러스트를 그리려면 어떻게 해야 좋은지, 점차 요령을 알게 되었습니다. 당시 1시간 드로잉 일러스트를 정리한 영상을 유튜브에 올려두었으니, 관심 있는 분은 꼭 확인해보세요. 매수와 일자도 넣은 만큼, 성장 과정을 쉽게 알 수 있습니다.

끝으로 지금까지 읽어주신 분에게 시간 단축에 가장 중요한 요령을 알려드리겠습니다. 바로 「숙달」입니다.

누구나 그린 적이 있는 각도와 구도, 캐릭터 등은 처음 그렸을 때보다 빨리 그릴 수 있습니다. 일러스트 외에도 그렇다고 생각합니다. 만들어본 요리는 이전보다 빠르고 맛있게 되고, 한번 클리어한 게임도 이전보다 손쉽게 움직일 수 있고, 빠르게 깰 수 있습니다. 일러스트도 많이 그려서 익숙해지면, 조금씩 빠르게 그릴 수 있게 되고, 결과적으로 시간 단축으로 이어집니다.

이것저것 많이 쓰기는 했지만, 가장 중요한 것은 즐기는 것입니다!

팔로워 수가 늘지 않고, 좋아요도 적고, 친구가 팔로워 수도 많고…… 노력해서 그렸는데 평가를 받지 못하는 일러스트를 그리는 것이 괴로워졌다는 말을 자주 듣습니다. 저 역시도 고민한 적이 있습니다.

제가 경험한 숫자와 관련된 이야기를 했지만, 숫자를 늘리고 싶은 마음과 주위 사람의 평가와의 비교에 초조와 불안, 질투를 하게 될지도 모릅니다. 하지만 결국은 숫자에 얽매이지 않고 즐기는 것이 중요합니다.

몇 시간이나 그렸는데 좋아요가 늘지 않고 재능이 없다고 생각해 그만두는 분을 볼 때는 무척 안타까운 마음이 듭니다. 스스로 납득이 갈 때까지 생각하고 고치면서 열정을 쏟아 그릴 수 있다면, 좋아요 따위의 반응이 적어도 그렇게 신경이 쓰이지 않을 것입니다. 열심히 그리기로 마음먹은 일러스트는 철저하게 파고들어보는 것도 좋은 방법입니다.

항상 같은 각도와 구도가 되어서 고민인 분도 있다고 생각합니다. 하지만 그것도 크게 신경 쓰지 않아도 됩니다.

저는 의뢰를 받아 어려운 각도로 그리고 있어서, 취미로 즐겁게 그리는 일러스트를 그릴 때만큼은 특기인 각도를 그리고 싶다는 마음으로 그립니다(웃음). 의뢰받은 작업이라면 몰라도, 모처럼 취미로 일러스트를 그린다면 최대한 즐기고 싶습니다.

물론 다양한 각도와 구도를 그릴 수 있게 되면, 그때 연습하면 되는 것입니다. "즐겁게 그린 일러스트"와 "배우려고 연습으로 그린 일러스트"를 구분해서 생각하면 편합니다.

생각한 대로 일러스트가 그려지지 않아서 즐겁지 않다는 분이 있을지도 모릅니다. 저도 10년 이상 일러스트를 그려왔지만, 지금도 생각한 대로 일러스트를 그릴 수 없습니다. 생각한 대로 그려지지 않는다는 것은 아직 성장할 여지가 있다는 증거. 저는 앞으로도 생각한 대로 일러스트를 그릴 수 있게 될 때까지 계속 그려 나갈 미래가 기대됩니다.

마지막까지 읽어주셔서 대단히 감사합니다. 그러면 앞으로도 즐거운 일러스트를 많이 그려보세요!

모모이로네

저자 **모모이로네**

일러스트레이터. 서적이나 게임 등의 일러스트를 중심으로 활동 중.
초등학생 때 그림 게시판에서 처음으로 디지털 일러스트를 알게 되었고,
중학생 때 페인팅툴 SAI와 만나 본격적으로 디지털 일러스트를 시작했다.
수년 뒤, 처음 받은 의뢰는 동인 이벤트의 전단지용 일러스트. 그 후 SNS
의 투고와 동인 활동 등을 거쳐 본격적으로 일러스트레이터 활동을 시작.
유튜브에서 설명이 포함된 메이킹과 강좌 등의 영상을 올리고 있다.
[Twitter] @irone0_0 [Pixiv] id=3285396
[작업 환경] 액정태블릿 : Cintiq27QHD / 소프트웨어 : PaintTool SAI2

역자 **김재훈**

한때 만화가가 꿈이었고, 판타지 소설 쓰기와 낙서가 유일한 취미인 일본
어 번역가. 그림에 미련을 버리지 못해 만화 작법서 번역에 뛰어들었다.
창작자들의 어두운 앞길을 밝혀줄 좋은 작법서 전문 번역가를 목표로 여
기저기 기웃거리고 있다. 옮긴 책으로 『Miyuli의 일러스트 실력 향상
TIPS』, 『캐릭터 디자인 & 드로잉 완성』 등 다수 있다.

일러스트를 빠르게 완성하는 테크닉

초판 1쇄 인쇄 2023년 02월 10일
초판 1쇄 발행 2023년 02월 15일

저자 : 모모이로네
번역 : 김재훈

펴낸이 : 이동섭
편집 : 이민규
디자인 : 조세연
영업 · 마케팅 : 송정환, 조정훈
e-BOOK : 홍인표, 최정수, 서찬웅, 김은혜, 이홍비, 김영은
관리 : 이윤미

㈜에이케이커뮤니케이션즈
등록 1996년 7월 9일(제302-1996-00026호)
주소 : 04002 서울 마포구 동교로 17안길 28, 2층
TEL : 02-702-7963~5 FAX : 02-702-7988
http://www.amusementkorea.co.kr

ISBN 979-11-274-5924-6 13650

Oekaki Shoshinsha no tame no Illust Jitan Technique
Sugu ni Yakudatsu Knowhow de Hibi no Oekaki ga Tanoshiku naru!
©Irone Momo / HOBBY JAPAN
Originally Published in Japan in 2022 by HOBBY JAPAN Co. Ltd.
Korea translation Copyright©2023 by AK Communications, Inc.

–Illustration Technique

일러스트 포즈 자료집

- **슈퍼 데포르메 포즈집 -기본 포즈·액션 편** Yielder, 카도마루 츠부라 지음 | 이은수 옮김
 데포르메 캐릭터의 다양한 포즈 소재와 작화 요령

- **슈퍼 데포르메 포즈집 -꼬마 캐릭터 편** Yielder 지음 | 김보미 옮김
 다양한 포즈의 2등신 데포르메 캐릭터를 해설

- **슈퍼 데포르메 포즈집 -남자아이 캐릭터 편** Yielder 지음 | 김보미 옮김
 장면에 따라 달라지는 남자아이 캐릭터 특유의 멋

- **슈퍼 데포르메 포즈집 -연애 편** Yielder 지음 | 이은엽 옮김
 데포르메 캐릭터의 두근두근한 연애 장면

- **손동작 일러스트 포즈집 -알기 쉬운 손과 상반신의 움직임** 하비재팬 편집부 지음 | 문성호 옮김
 유명 일러스트레이터들의 손 그리는 법에 대한 해설

- **여성 몸동작 일러스트 포즈집 -일상생활부터 액션/감정 표현까지** 하비재팬 편집부 지음 | 김진아 옮김
 웹툰·만화에 최적화된 5등신 캐릭터의 각종 동작들

- **캐릭터가 돋보이는 구도 일러스트 포즈집 -시선을 사로잡는 구도 설정의 비밀** 하비재팬 편집부 지음 | 문성호 옮김
 그림 초보를 위한 화면 「구도」 결정하는 방법과 예시

- **소품을 활용하는 일러스트 포즈집 -소품별 일상동작 완벽 표현 가이드** 하비재팬 편집부 지음 | 김진아 옮김
 디테일이 살아 있는 소품&포즈 일러스트

- **자연스러운 몸짓 일러스트 포즈집 -캐릭터의 자연스러운 동작 표현법** 하비재팬 편집부 지음 | 문성호 옮김
 캐릭터의 무의식적인 몸짓이나 일상생활 포즈를 풍부하게 수록

- **친구 캐릭터 일러스트 포즈집 -친구와의 일상부터 학교생활, 드라마틱한 장면까지** 하비재팬 편집부 지음 | 김진아 옮김
 캐릭터의 무의식적인 몸짓이나 일상생활 포즈를 풍부하게 수록
 이상적인 친구간 시추에이션을 다채롭게 소개·제공

- **일러스트레이터를 위한 헤어 카탈로그** 무나카타 히사츠구 감수 | 김진아 옮김
 360도로 보는 여성의 21가지 기본 헤어스타일 사진자료

–디지털 배경 자료집